好動旅程

運動全世界

何海濤 著

推薦序 I

　　認識海濤是他還在中學的時候，一個充滿陽光活力的小伙子，態度謙虛，談吐溫文有禮。對長跑運動滿腔熱誠。比賽經常名列前茅。當他在大學的時候，更多次代表香港參加海外的馬拉松和越野賽，經常表現良好的體育精神，並為追求卓越成績而努力。

　　運動對海濤的影響很大，除了啟發他成為了卓越的體育老師外，更成了他的終生興趣。最令我欣賞的，是他把運動和旅遊結合在一起。他週遊列國，足跡差不多踏遍全個地球，包括冰川、火山、地極、海洋和頂峰等等。透過周詳的計劃，他在地球不同的角落都參加了具有代表性的戶外運動項目，例如跑步、攀山、潛水和單車比賽等等。他對運動和大自然的熱誠，令人佩服。

　　海濤所寫的《好動旅程　運動全世界》就是把他的運動和旅遊所結合的經歷，熱切地與大家分享，裏面的寶貴記載，全部真人真事，落筆用心，精采萬分。他的誠意可以感動大家更加愛護大自然，更加注重健康生活，並且可以導人邁向正面積極的生活態度，珍惜生命。

關祺

關祺
香港業餘田徑總會主席

從小已經認識何 Sir，我們曾經一同參與跑步訓練及參加比賽、甚至一起上補習班為高考作準備。本人十分佩服他對運動和探索新知識的熱情。

在現今緊湊的生活節奏中，越來越多香港人通過參與運動或旅行來調劑刻板式的生活！本書的內容正是何 Sir 過去多年在世界各地運動旅遊的經歷，上天下海和刺激有趣的體驗，細緻描述並原汁原味全部輯錄本書中。

願讀者能和我一樣感受何 Sir 的每一個歷程，共同向大家的運動旅程進發！

李致和

李致和

前香港首席三項鐵人運動員

現任香港中文大學講師

熱愛旅行，熱愛生命

　　年輕時，跑步或許是在競技場上的較量，為了追逐分秒的進步，不停在場上奮鬥；為了奪冠，爭取香港代表的資格。

　　然而到今天，不再是單純的跑步，而是生活的態度，旅行是對世界的探索，從自己原來生活的地方，到別人生活的地方去。我享受用雙腳，踏遍世界上每片土地，使我有健康的身體、思想，為我帶來無盡的靈感，唯有繼續跑下去，才能獲得精采的人生。

　　我喜歡跑步，亦是旅行的發燒友，到不同的地方，看不一樣的風景，接觸各種陌生人，當你閱讀這本書 21 個章節的內容，便會發現所有值得回味的經歷、旅遊方式，包括在冰島行山、跨越火山上的冰川、挑戰紐西蘭冒險項目、單車遊阿爾卑斯山脈、遠赴環白朗峰高山訓練、潛進加勒比海藍洞、登上非洲最高峰等，結合國家的實用資訊，讓大家可以聆聽，藉此留下印記。

　　筆者擁有 20 多年的運動旅遊生活，除了欣賞地球上的自然景貌，在世界各地四處跑遊，有刻在山頭獨處，沒任何人打擾，靜悄悄地思考人生，在香港每天生活的節奏都很急速，令人身心疲累，忘掉人生的意義。但當回想大學時期的生活，運動場上的經歷，發生的難忘事，跟學生相處的點滴，旅遊外地的體會，我慶幸自己所擁有的一切，精采的人生讓我感到很幸福。期望讀者看完這本書，亦能感受到筆者滿滿的正能量。

　　「浪漫年頭，光輝歲月，竭盡所能，回首無憾」望與大家共勉之。

何海濤

主目錄

好動分類目錄

跑動旅程

攀上極端地貌

潛遊世界

鐵人耐力

單車攻略

激玩挑戰

冰島 Iceland
深度探索

　　有人說，冰島是冰與火共存的國土，地面有幽藍的冰川，地下卻蘊藏着龐大的熱能。

　　從冰島回港後，腦裏依然想着冰島精彩萬分的影像，原來內心早已遺留在冰島了，人們享受着世上最純淨的空氣和水，欣賞着最漂亮的景貌，冰川、河流、閒歇泉、火山，讓人應接不暇。

　　冰島是歐洲大陸板塊、美洲大陸板塊分離時產生的一道裂縫，當中有二百多座火山，被冰川覆蓋。每座山有着不一樣的紋理，部分更擁有非常特別的景觀，火山突兀而起，連綿的群山，與山峰形成峭壁，有些山頭甚至佈滿了青綠的苔原，產生奇特的外貌，到處是火山爆發後，熔岩覆蓋大地的痕跡。

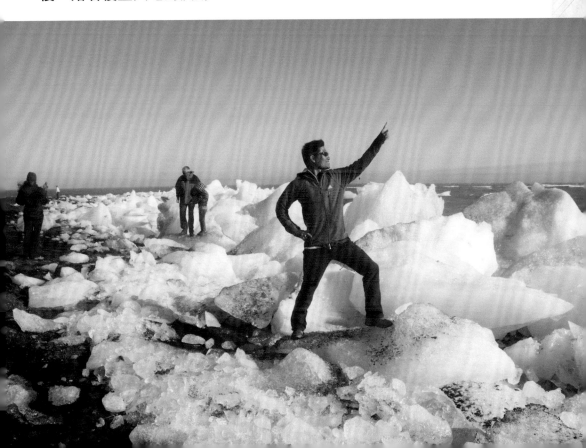

冰島

遊走 冰島
麥理浩徑

Laugavegur Trail 是冰島最熱門的行山路徑，就像香港的麥理浩徑，每年都吸引大約 6,000-8,000 名行山客來朝聖，"Laugavegur" 的意思是熱泉，這路徑擁有獨特的火山地貌，如地熱噴泉、冰川、冰湖、河流，作為冰島旅程的首項，絕對是不錯的主意。

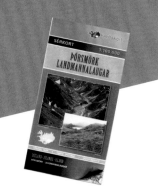

Porsmork — Landmannalaugar 1:100,000 是這條路徑的最佳地圖

Alftavatn 湖畔跳躍

Laugavegur Trail 簡介

這條路徑北起 Landmannalaugar，南至 Porsmork，全長 55 公里，一般人會用 3-4 天去完成。除主路徑 Laugavegur 外，沿途亦有其他較短的路線供選擇，需時 1-4 小時不等。

在 70 年代，當時的人在這區域附近主要是來往幾個指定地方，如 Hvanngil、Emstrur、Hrafntinnusker，但因路途遙遠，在中途建設小屋，在 Landmannalaugar 和 Porsmork 之間成立有標示的路徑，將整條路徑分為 4 部分。

接下來便是建設渡河的橋，1978 年冰島最大的官方旅遊組織首次有 Laugavegur Trail 的行山團，讓更多人踏足這條路線。

如何去 Landmannalaugar?

從首都 Reykjavik，Rekyjavik Excursion 每天有多 5 班巴士 (Route 11) 往 Landmannalaugar，車程 4.5 小時，回程亦有 3 班巴士 (開車時間：13:00、16:00、19:00)，適合作即日來回，車費 9,000 冰島克朗 (單程)，15,500 冰島克朗 (來回)。

完成整條路線後，可以從尾站 Porsmork 返回 Reykjavik，乘搭 (Route 9A) 巴士，車費 8,000 冰島克朗 (單程)。

從 Landmannalaugar 出發

走 Laugavegur Trail，大多數行山客會選擇從 Landmannalaugar 出發，所以是整條路線最熱鬧的地方，這裏有整段路線最完善的設施，亦會提供最新的天氣資訊及路面狀況。

遊客中心有售賣各類地圖，及提供最新的路徑指引，裏面有登記冊，讓準備行走這條路線的人免費登記，接着在沿途的辦事處報到，確保行山人士的安全。

Ferðafélag Íslands 簡介

Ferðafélag Íslands(FI) 是冰島最大的官方旅遊組織，於 1927 年成立，主要目標是推廣、組織行山團，提供單日團、週末團、多天行程，然後安排所屬的山中小屋，沿途提供住宿服務。

冰島有多條難度不同的行山路徑，沿途 37 間山中小屋 (Mountain Hut)，都是由 FI 營運和管理，提供住宿、洗手間、洗澡、營地服務。

個人可透過電郵預訂留位，多日行程的最好預先訂位。

更多相關資訊請上官方網頁 🌐 www.fi.is ✉ fi@fi.is

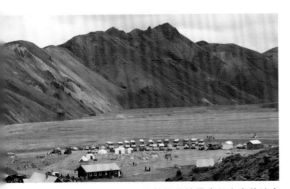

Landmannalaugar 是整條路線最多行山客的地方

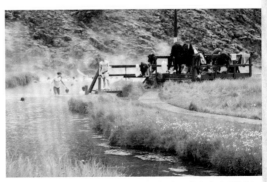

在冰島泡一下天然溫泉 (在遊客中心附近)

山中小屋

　　山中小屋由 Ferðafélag Íslands (FI) 營運，收費大致相同，屋內的睡袋住宿（要 Sleeping–Bag Accommodation）一般收 9,000 冰島克朗，部分較便宜，收 5,500–7,000 冰島克朗；戶外紮營（Camping Tent）一律收 2,000 冰島克朗，洗澡收 500 冰島克朗。

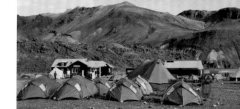
所有入山遊客必須在登記冊上留名

FI 行山團

　　FI 於 6–8 月會安排行山團，詳情可在網頁內查閱，行山團會安排領隊、住宿、食物，還有提供行李運送服務，替客人用車提早把行李送到目的地。

FI 在客人抵達前準備好團隊營幕

事前準備

無論任何月份，在冰島行山都不是容易的事，即使山路並不算太斜，但旅程是否順利，最重要是看天氣。

- 完善裝備是非常重要的，例如行山鞋、防水擋風的外套、背包；
- Laugavegur 沿途有標示杆，清楚顯示前進路徑；
- 要考慮同行人數，是單獨進行，還是以團隊進行，若是一個人在山上，存在風險；
- FI 在整條 route 設有 3 間山間小屋，Hrafntinnusker、Alftavatn 和 Emstrur 及在起點 Landmannalaugar、終點 Þorsmork，打算入住要事先預訂好；
- 背包重量視乎日數，一般 15–20kg 是理想的；
- 策劃時最好預留充足的步行時間，不宜過分進取。

主要困難

- 天氣轉變極快，突然會下大雨，溫度急速下降；
- 出發前所知有限，不清楚路面情況，沒有最適當的裝備；
- 不同的路面情況，如在冰川上走動存在困難；
- 風勢有時很強勁，逆風走是件困難的事；
- 面對意外情況，影響前行速度，遲遲未能到達營地；
- 山上有拯救服務，有時會出動直升機，但費用不菲。

山野拯救組織 (Mountain Rescue Team)

第 1 站 旅程展開

Landmannalaugar — Hrafntinnusker

距離：12 公里
預算時間：4–5 小時
垂直攀升：470 米

剛出發，和很多行山客走在一起，雖然步伐不一，但大家都在嘗試以不同角度拍照，有種興奮的感覺；部分人沒有任何行李，相信是即日返回。

這刻天上佈滿了密雲，首兩三公里須穿過大塊熔岩區，四周盡是火山爆發後遺留下來的東西，摸上手發覺很刺手，赤腳踏上簡直是不可能。

以不同角度拍照

地質知識

熔岩噴發

熔岩有不同種類，經火山噴發或流動而形成，在不同情況下凝固產生。有的在急速爆發下迅速形成，有的熔岩在緩慢流動下在充足時間下形成。熔岩的形態，主要受到岩漿噴出時的流動性及揮發量影響，揮發量越多，熔岩、火山灰會被噴得越高，造成威力較大的爆發。

冰島全國 11% 的土地被熔岩覆蓋，火山有其獨特的噴發方式，通常在淺海中火山爆發時，玄武岩岩漿湧出，與海水接觸，產生水蒸氣爆炸，是典型的急速爆發形成，散佈大量火山灰，故被稱為水火山式噴發，由於噴發猛烈，容易造成傷害。

夏威夷火山相反由於岩漿流動性高、揮發成分少，熔岩慢慢流動，所以破壞性較低。

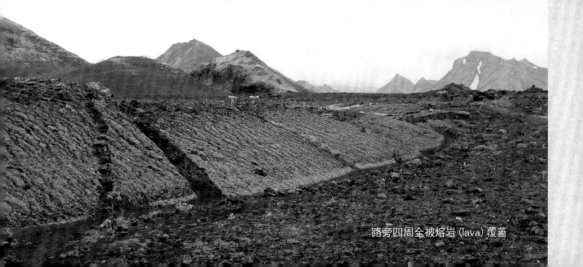

路旁四周全被熔岩 (lava) 覆蓋

不同顏色的山頭—— Brennisteinsalda

　　穿越熔岩地帶，來到 Brennisteinsalda，擁有與別不同的地貌，除了佈滿植被，眼前盡是獨特的深谷 (Ravines)，主要因為土地鬆軟，而被河流浸蝕形成的地貌。

　　不同顏色的山頭和地表外貌，在地熱活躍帶尤其名顯，是由於地底深處的熱水含有不同的可溶雜質，再和地下水混和，蒸氣向上噴出，產生不同的沉積物 (Deposits)，裏面又夾集了綠色的藻類植物 (Mosses)。

溫泉地熱區—— Storihver

　　建議在此停留小休，位於接近地熱區中心的位置，根據測量熔漿就在地下約 10 公里，你會欣賞到火山地熱的壯麗景觀，大量白色的蒸氣從石頭的噴氣口不斷湧出，這時候好奇心驅使我把雙手靠近噴氣孔，感受下地熱，回想之下多少存在危險。

　　假若把頭靠近洞，會聽到「隆隆」的聲音，當地下水受地熱加溫，變成蒸氣所產生。

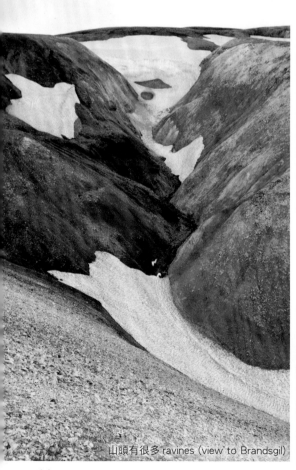

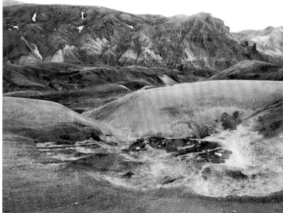

Brennisteinsalda 擁有不同顏色的山頭

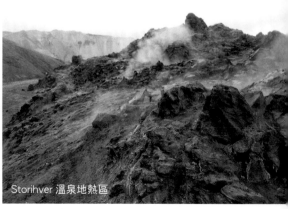

山頭有很多 ravines (view to Brandsgil)　　Storihver 溫泉地熱區

下雨　上斜

　　走了不久後面臨噩運，天色突變，開始下雨，唯有急忙拿出從遊客中心剛買來的雨披 (Puncho)，發覺果然有用，因為在山上不時會下起雨來。

　　沿途的路由火山灰和泥組成，下雨後大部分便會變得濕滑難行，尤其在上坡，經常是行兩步，滑下半步，有時更令我失平衡，在濕地上滑倒了兩次。

　　頭段十數公里路大多是向上行，更有部分較陡斜的坡段，令人行得有點吃力。

地質知識

地熱噴氣孔

　　地熱噴氣孔是後火山作用的表象，在活躍地熱區附近，熔漿在地底下不遠處，擁有大量的熱能，當水由地面滲入地下裂縫，與地下熱氣接觸，變成熱水，然後沿着裂隙衝出地表，形成噴氣孔。噴氣孔的氣體以蒸氣為主，還含有少量硫磺的氣體，於是很容易會聞到。

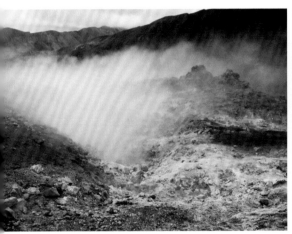

地熱區四周看到白煙從地下的噴氣孔冒出

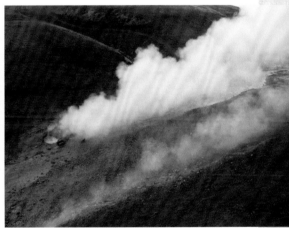

不停噴出白煙，充分顯現地熱的力量

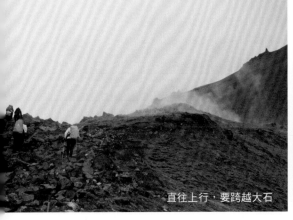

直往上行，要跨越大石

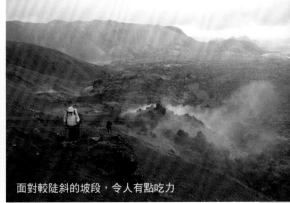

面對較陡斜的坡段，令人有點吃力

冰川覆蓋火山

地質 知識

在「冰河期」時造成龐大面積的冰川，冰島大部分地方都被冰覆蓋，在火山上的積雪，當處於某高度或以上，逐漸轉變為冰川，冰島現時有五個面積較大的冰川。隨着往後數次「冰河期」，形成今日看到的峽灣、港灣。最近數十年出現冰川後退的現象，體積明顯減少。

跨越冰川

走過費力的山坡路，面前迎來一片白濛濛的雪地，仔細看地圖原來已接近Sooull，將要面對跨越冰川的難關。

這時候並沒有後退之路，由於當時所穿的是跑鞋，在冰面上走動總覺有點滑，須花掉更多力氣，保持身體平衡，多行一段發覺身軀濕透後，變得冰冷。

沿路有路標顯示行進方向，即使在冰川裏亦不會迷路

有空多走

Hrafntinnusker 附近的景觀相當精采，有支節小徑通往其他觀景點，亦發現不少冰洞，值得仔細欣賞，拍照留念，足以令人流連忘返，只可惜時間不夠，得繼續趕路，亦不敢耽誤太久，唯有邊行邊看。

途中需跨越多塊冰川

中途誘惑

來到 Hrafntinnusker，即完成當天一半的路程，"Sker"意思是"Glacier"（冰川），而 Hrafntin 解作"Obsidian"（一種火山石）。

來到這兒，行山人士若然感到疲累，部分會選擇在山中小屋留宿一晚；因此是行山客的最愛，多得這建在山中的小屋，作為歇息的好地方，未有預訂的旅客要有心理準備要紮營過夜，但這位置的風較厲害，在營內過夜會覺得有點苦。

部分行山客走累了，選擇在 Tent 內留宿一宵

第 2 站 繼續上路

Hrafntinnusker – Alftavatn

距離：12 公里

預算時間：4–5 小時

垂直攀升：490 米

離開 Hrafntinnusker，山路更加險
要，看到前方迂迴曲折的上坡路，離目
的地尚有接近 500 米的垂直攀升，體力
上不會有太大的困難，但由於雨勢越來
越大，令本來的泥漿路更難行，每踏上
一大步，往後退一小步，速度不能太快。

後來我開始找到通過這種爛路、冰
川的最佳方法，便是嘗試跟隨別人在冰面
上留下的腳印和凹位，果然湊效。於是每
當從遠處望到行山客，我便發力追上去，
跟着別人走。幸好我行李較少，走動時較
輕鬆，前方的行山客很快便被我趕上。

追趕前方的行山客

其他路線

假若有充足體力和時間，可考
慮暫時離開主路徑，然後登上左方的
Haskeroingur，大約需要 1–1.5 小時，
有人會選擇把背包留下，輕裝上山，待
回來再取回。

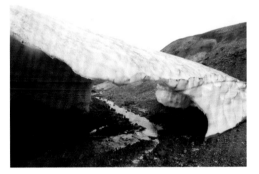

冰洞經大自然雕塑出來的地質現象

站在頂部位置有如在冰島最高點，假若在天朗氣清時更可看到東面是冰島最高的
山 Hvannadalshnukur（2118 米），西面是 Langjokull 和 Hofsjokull，南面是即將經過
的 Myrdalsjokull 和 Eyjafjallajokull（冰島最近發生的火山爆發 2010 年），還可以望到
Alftavatn 大湖。

地質
知識

冰洞

冰洞是冰與熱差距最大的位置，地熱水的流動令冰川底部漸漸融化，形成不同
形狀的冰洞，在冰洞內再仔細看會發現冰窖，穿洞和在冰窖裏面遊走是很不錯
的玩意。

湖畔小屋

在 Jokultungur 經過多次的上落，突然遠望到 Alftavatn 湖，距離目的地已經不太遠。這時候剛巧雨勢亦減退了，我亦趁機拿出帶來的腳架，在剩下的幾百米路多拍幾張照片，順便拍下整日苦戰後的慘況。

山中小屋

Alftavatn 營地位於湖邊，風景確實優美，而且有完善的設施，如木柸、洗手間、洗澡的地方等；預

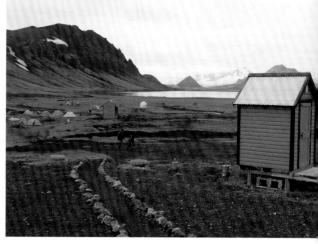

ITA cabin in Alftavatn 營地有基本的所須設施

先有訂位的，可在 FI 的山中小屋內過夜，但在 8 月的繁忙季節大多預留予 FI 行山團。

湖畔晨跑

清晨起床，從帳幕裏鑽出來，發現風景優美，原來一直遮擋着湖畔雪山的雲霧全然消失，真正的景象終能呈現。

我毫不猶豫地穿上跑鞋，沿着湖邊的泥路走，蜿蜒曲折，放眼看去，望不到盡頭。似近還遠的雪山沉默安詳，在空曠的地域上，沒半點嘈雜聲。清新的空氣，令人格外提神，不但有益身心，而且自由自在；就我個人來說，我喜愛在清晨時分去慢跑，在山野穿越使我能領略大自然的多樣性。

30 分鐘慢跑，足以令人心曠神怡，不只是純綷的運動，而是種精神的愉悅，只要能親歷其境的人，定必明白箇中樂趣。另一項挑戰，是在凹凸不平的熔岩表面上跑動，像練習「輕功水上飄」般，需要一定程度的靈活性，最重要是控制落腳位置、身體重心，既要維持身體平衡，亦要避免腳向外翻。

中段小插曲——無天幕、無營釘怎麼辦？

記得在抵達營地後，想弄好帶來的營幕，怎料正當我打開營袋，發現裏面原來沒有天幕，最大問題是連營釘都無，事緣是帶來的帳篷是全新的，而又未有留意裏面的配件，在這天氣變幻莫測的山區過夜，當然是感到不安。

由於風很大，唯有在附近四處找尋大石，放入營內的四隻角，然後向天禱告，最後幸好整晚都沒有下大雨，否則後果嚴重。但因為天氣太凍，結果還是睡得不太好。

第 3 站

驚險闖關

Alftavatn – Emstrur

距離：16 公里
預算時間：6–7 小時
垂直下降：40 米

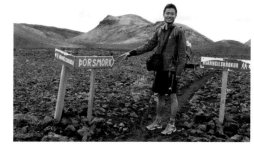

向目的地 Porsmock 進發

在 Alftavatn 湖畔留了一晚，繼續往南走，終點站是 Porsmock。在接下來的後半段路，似乎未有比前半段輕鬆，當中驚險的渡河經歷，面對大部分時間下着雨，身軀越行越冰冷的感受，挑戰繼續。

從 Alftavatn 湖往南面 Emstrur，可有兩條路徑，一條是先往東面的 Hvanngil，再往南面的 Emstrur 走；另一條是先環繞 Alftavatn 湖東面行，到 Bratthals 後再繼續往南去。整條路線大部分行經 F261 的越野車路，基本是順着這路徑的方向走。

Hvanngil 山頭上，有幾間小木屋，是牧人的休息地，讓農夫在每年收成時留宿；面前是 Storasula，整座山頭都被植物覆蓋。

驚險渡河

離開營地不久，便要面對渡河的挑戰，放下背包、脫下登山鞋、穿上涼鞋是渡河的指定動作，然而大意的我由於只得一雙鞋，唯有索性脫掉鞋，赤足去渡河，心想亦沒甚麼大不了；剛巧有幾個外國人仕正準備渡河，於是讓他們先過，然後參考他們渡河的經驗、選擇的路徑。

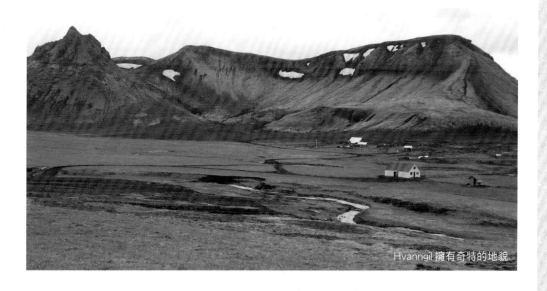

Hvanngil 擁有奇特的地貌

19

看到他們成功走到對面岸，輪到我渡河，先把鞋襪脫下收起，掛在背包上，長褲捲到最高，準備一步步踏進水中，當雙腳感受到雪山流下的冰水，深切感受到雪山的厲害，水很冰；剛開始時還可勉強支持，由於沒有涼鞋，需用腳掌踏在石頭上，每一步都感到有點痛；另一方面，河水的流動速度快，令你在行進時失去平衡，有時會中途遲疑一下，不知道下一步會否失重心，雙腳踏在冰水的時間越長，越易迷失理智，要步步為營，不然跌到水裏會很麻煩。

後來我決定不管了，反正只有渡河後才可繼續往前走，沒有另一選擇，還是要忍痛忍凍殺到對岸，完成渡河任務後便趕緊擦乾雙腳，再次穿上鞋舒服多了，小休片刻便繼續上路。

不僅是人要渡河，車子也要渡河，要到達對面岸，駕駛者在渡河前必須清楚渡河的技巧，否則後果極嚴重。

在凹下去的河上行走，不能清楚河的實際深度，有時看起來非常深，令人擔心車子底盤不夠高，這時將車子停在河邊，先去尋找些具四驅車經驗的人去先詢問意見，教授技巧，有時為了減輕重量，車上乘客會利用旁邊的橋來渡河，來減輕車身重量。

河邊有路牌，提醒駕駛者渡河的技巧

死亡公路 F Road 的山頭

冰島地形獨特，很多路均是崎嶇難行的碎石路，尤其是穿越內陸的道路，財政鬆動的適宜租用四驅車，才可應付上山下河的挑戰。

事實上 F261 這條路線，主要用作連接南北的交通捷徑，只適宜在夏季 (6-8 月) 行走，進入 F261

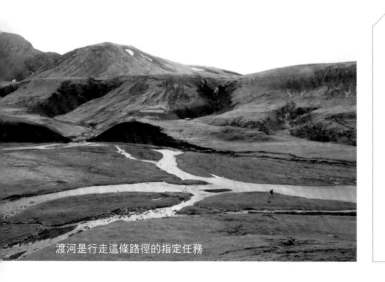

渡河是行走這條路徑的指定任務

安全「渡河」注意事項

- 只有在河流方向、流速穩定的情況下，方可過河；
- 不要盲目跟隨以前遺留下來的車痕；
- 儘量避免獨自渡河，應跟其他車輛一同過河；
- 駕駛時應向順流方向呈微少角度；
- 只有在具信心和駕駛經驗的情形下，方可過河；
- 露營車及所有外置物品不能渡河。

後，中途有無數條分叉路，隨便你怎麼走，只是方向正確，到達目的地是不難的；但在天氣不佳的情況下，最好不要開車走這段路，因為在下過大雨後路徑有時會不見了而變得非常危險。

在內陸高地裏，路標不太明顯，走對路便能看到下一路標，但迷失了方向，後果是很嚴重的，有時想在途中問路，停下車等，會發現來往的車少之又少，

在這 20 公里的路途中所遭遇上的只有十多人，要有良好的心理質素和準備。

行人橋橫渡溪流

F261 為連接南北的交通捷徑

公路數字

在冰島最主要的環島公路是 1 號公路，如果是 2 位數字，甚至到 3 位數字的道路，路況會更差；F 字頭的路段路況很差，大多是未鋪的碎石路，必須開四驅車才能前往，最好是結伴同行，可以相互照應。

在內陸行走，最好配備全球定位系統，駕駛時必須謹慎，不時要開車渡河，假如缺乏駕車渡河經驗的，建議等候其他車輛給予指導。

地質知識

鐘狀形火山丘

在大型火山爆發時，熔岩沿山腰流動，然後在附近形成另一座小火山，稱為「寄生火山」。火山熔岩中含有大量二氧化矽，黏度大、流動性小，故此形成的火山不會太高，大多是類似鐘狀的圓形小丘。

鐘狀形火山突兀而起，佈滿了青綠的苔原

地質知識

瀑布河流

冰島內河流數目多得數也數不清，溪流短、坡度大、水流急，令峽谷與瀑布特別多，尤其在夏季，位於近北極圈位置，產生豐富的冰雪、雨水，分支外又有分支，河流四處流穿大地，冰原融化帶來龐大的水量，流經高低起伏的地貌，因此沿路遍佈澎湃的瀑布、險峻的山谷。

非指定路徑駕駛

在內陸 F 字頭路的入口處，經常看到路牌，提醒駕駛者不要在非指定路徑駕駛，Off-road 駕駛是非法的，可被罰款或監禁的。若不小心在駕駛偏離車道，便應往後徹車，不要再胡亂向前去。

冰島的泥土由火山噴發出的，因此十分鬆散、脆弱，任何車輛在植被上面行，除了傷害植被，亦會帶來很深的痕跡，由於冰島位於近北極圈位置，每年的植物生長期短，植被需要數十年才可回復原貌，所以任意的駕駛將對冰島的自然環境植被造成傷害。

冰島土地的脆弱，汽車留下的車痕會變成為水道和積水的地方，加速水土流失；車痕更可能被其他駕駛人士誤以為是另一車道，令更多人行走，破壞便更嚴重，難以復原。

駕車資訊　⊕ www.safetravel.is

中段小插曲——認識新朋友

旅途中遇上的人不多，但也不算完全是孤獨上路，偶然也有碰上些投契的旅人，在途中互相聊聊。

記得大概是正午時分，在路上認識了一位德國朋友 Stilian，他本來是與另一女伴上路，但由於她腳跟出現疼痛，被迫中途乘坐車往下一目的地，而 Stilian 唯有快快趕到 Porsmork 和她匯合，然後再乘車返回附近大鎮看醫生。

途中我們不斷在速度上比拼，互相超越對方，明顯我的步速較快，每過一山頭

路上認識的德國朋友 Stilian

便拋開1, 2百米，但正當我每次放下背包吃東西，或用腳架影相，不一會又看到他從後趕上；來到 Emstrur 營地，Stilian 和其他登山客一樣，選擇在這兒小休片刻，於是往後的路段再沒有碰上他。

最後在 Porsmork Volcanic Hut 再次相遇，當時我剛浸完溫泉，洗完澡後便和他再繼續聊天，他是加拿大大學的準博士生，研究天文學，而他對軍火武器甚感興趣，不斷詢問我有關大陸買賣槍械的交易。

由於他未能繼續餘下的路段，於是便留下 Facebook 和電郵，他說想欣賞我往後行程的相片，更認真地詢問我是否能把旅途上的照片賣給他。

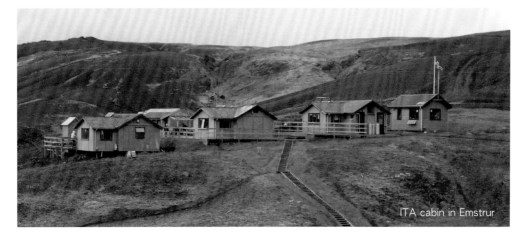

ITA cabin in Emstrur

山中小屋

　　Uvist 在山中建造的小木屋，是行山客歇息的好地方，能提供 60 個宿位，旅客亦可在戶外紮營，營地有齊完善的設施，如枱櫈，洗手間和沖身的地方。

　　營地正位於冰河底部不遠處，住在這裏可欣賞四周優美絕倫的畫面，漂亮風景令人神往。

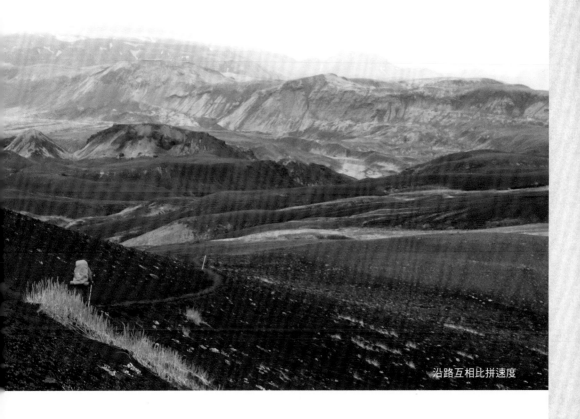

沿路互相比拼速度

第4站 最後衝刺

Emstrur – Porsmork

距離：15 公里

預算時間：6–7 小時

垂直下降：300 米

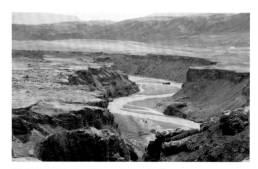

遠處眺望 Markarfljotsgljufur 峽谷

從 Botnar 出發，首先穿越 Syori–Emstruargljufur Gorge，再 Almenningar 的連串深谷，如 Slyppugil 及 Bjorgil，再是連綿不斷的上坡，最後來到 Kapa，經過最後的 Pronga river 後，再行便到達目的地 Porsmork。

雨水沒半點退卻

登山人士經過 Emstrur，大多會停下來，小休片刻，然而我卻擔心大雨快將來臨，昨天全身濕透令人凍得可憐，冷雨確實令人懼怕，而且發現雨衣有點破損，所以心想倒不如加快步伐，縮短行走時間，向着終點站 Porsmork 直衝。

離開營地，是「之」字形的上坡路，跨過數個山頭，又遇上了壞天氣，令山上變得白濛濛，看不清前路，令人有種不安感。

整天的旅程，完全體現出冰島內陸多變的天氣，天氣善變得厲害，有幾次在陽光照耀下，當我弄好腳架想拍照，轉瞬間又下起雨來，唯有立刻披上雨衣，把相機收好；然而隔多一陣，雨點又逐漸消失。

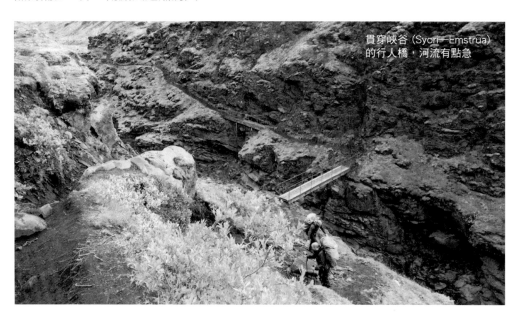

貫穿峽谷 (Syori–Emstrua) 的行人橋，河流有點急

穿越峽谷欣賞地貌

　　一連繞過幾個山頭，雖然肚是有點餓，但眼前突然出現壯觀的景貌，像是微形版美國大峽谷般，足以令人忘掉肚餓。

　　在冰島經常見到峽谷，由於冰川融化的雪水、河流侵蝕，形成凹谷，經年不斷沖刷而形成峽谷，由峭壁包圍住的山谷，兩旁大多是非常陡，間中看到斷層峽谷瀑布。

　　Emstrur 峽谷相當深，高低落差看上也過百米，是全程最陡峭，最壯觀的峽谷。行到峽谷的邊緣，望見前路需走到峽谷另一邊，往下看有行人橋貫穿峽谷兩邊，但因兩旁較陡，需捉緊繩子上落，站在橋中央可以清楚望到湍急的河水。

　　接着迎來 Markarfljotsgljufur 峽谷，深度未有 Emstrur 般深，但範圍卻較廣，伸延有十多公里長，峽谷下有溪流。

勇闖最後的難關，凍得要命的考驗

　　順着河谷的方向繼續走，最終來到最後一次的渡河，也是難度最高的渡河，剛到河邊，發現 3 名越野單車手正準備渡河，當時我把所有東西放下休息，順便留意他們「渡河」的過程，最大的困難是要用手把車舉起過河，同時又要保持平衡；看到水很深，事實上已浸過外國人大腿，再看水流有點急促，越野車手提起車後要平衡，不時左搖右擺，差點便跌落水中。

　　看過外國人渡河後，從中掌握多少經驗，輪到自己渡河，方發現真是頗困難的，尤其在到了河中央，雙腳開始變得僵硬，河水亦洶洶的發出攻勢，像要把你推倒在河裏，最後全靠意志順利完成考驗。

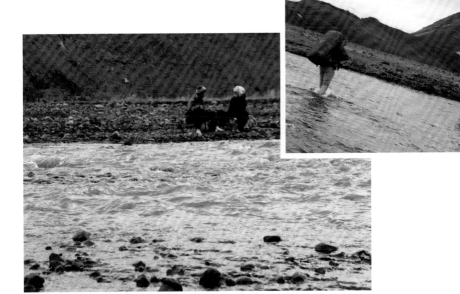

驚險渡河

最後一次「驚險」的渡河

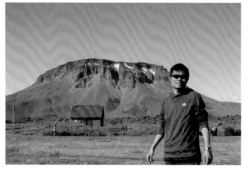

營地旁的熱泉，方便浸浴

Porsmork 再出發

走 Laugavegur Trail，事實上也有人在 Porsmork 出發，本身是一座被森林包圍的冰川河谷，擁有奇特的岩石構造、強烈扭曲地表、河谷沖積地，夏天時（6-8月）是熱門的旅遊地方，這裏有完善的設施，吸引遊客露營。

從 Porsmork，亦可繼續往南走，跨越兩大冰川 Eyjafjallajokull 和 Myrdalsjokull，前往南面的 Skogar。沿線有小屋，屋內 warden 提供最新的天氣、路況消息，尤其當在天氣壞的情形。

更多相關資訊請上官方網頁 TREX

🌐 www.trex.is

Porsmork 是最受歡迎的露營地點

Volcanic hut (Porsmork)

擁有最佳的地理位置，位於巴士站旁邊，有雙人房、小木屋、營地設施、露營區、熱泉等，價錢小屋過夜收 8,000 冰島克朗（約 500 港元），營地過夜收 2,600 冰島克朗（約 170 港元）。

經過幾天行山旅程，雙腿經已變得疲累，正好來一個熱泉浴，把所有污泥全洗掉。

🌐 www.volcanohuts.com

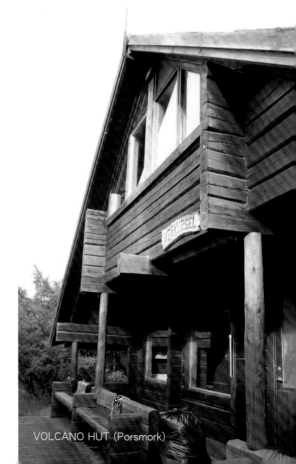

VOLCANO HUT (Porsmork)

Tips 分享

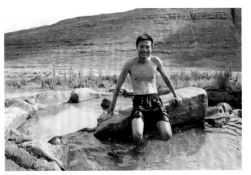

浸溫泉：冰島 10 個「趣」之一

冰島火山健行的 10 個「趣」

1. 健行是最有效的有氧運動，能燃燒身體的卡路里
2. 冰島有多條行山路徑供選擇
3. 山中小屋宿一宵
4. 冰川上躺下
5. 清晨在湖畔慢跑
6. 少不免經歷幾次渡河
7. 在地上拾起形狀不一的熔岩拍照
8. 喝一杯純天然的雪山水
9. 在天然溫泉中浸浴
10. 欣賞獨特的火山地貌

如何離開 Porsmork?

從 Porsmork，Rekyjavik Excursion 每天有 3 班巴士 (Route 9A) 前往首都 Rekyjavik (開車時間：8:00、14:00、17:30)，車程 4.5 小時，車費 8,000 冰島克朗 (單程)。

山地越野馬拉松比賽 (Laugavegur Ultra Marathon)

每年 7 月中，冰島舉行 Laugavegur Ultra Marathon 越野馬拉松賽，今年已經是第 23 年，沿着 Laugavegur Trail，從北面 Landmannalaugar 跑到南面 Porsmork，全長距離 55 公里，沿路跑經沙地、碎石、草地、火山灰、冰雪、冰川、河流、峽谷等。

賽事分為 6 個年齡組別，此外亦有隊際賽，計算 3 人的累積時間。

越野馬拉松簡介

日期：每年 7 月中
起跑時間：從 9:00 開始，分 4 組出發 (9:00 / 9:05 / 9:10 / 9:15)
報名費：報名分兩階段進行，可在網上報名和繳費，早鳥優惠 (1–3 月) 為 36,200 冰島克朗 (折合港幣 2,400 元)；(4–6 月) 為 48,100 冰島克朗 (折合港幣 3,150 元)；賽事不接受即場報名 (報名費包括比賽沿途的飲品、紀念恤衫、行李運送服務、賽事支援等)

大會聯絡

地址：Reykjavik Marathon Engjavegur 6 104 Reykjavík, Iceland
📞 (00354) 535 3702
✉ marathon@marathon.is
🌐 www.laugavegshlaup.is/en

冰島
• 米湖

騎遊 米湖

古怪火山地貌

冰島位處板塊邊緣，火山活動頻繁，其中冰島北部的米湖與克夫拉火山（Krafla Volcano）是最具代表性的火山地熱區。

擁抱火山

米湖簡介

米湖是在約二千多年前的一次火山噴發後所形成，造成很多千奇百怪的景緻，世人常把 Myvatn 稱作「米湖」，"my"在冰島語解作「蚊」，是該地區常見的昆蟲，"vatn"意思是「湖」，Myvatn 即是「蚊湖」的意思，在冰島的生態環境中扮演重要的角色。翻查歷史，美國太空總署在 60 年代進行登月計劃，曾把太空人送來米湖附近受訓，皆因這地方的火山岩地形與荒蕪的月球環境有點相似，這裏的蒸氣口、火山口、地熱谷就像月球表面，阿姆斯特丹的太空人就曾在米湖訓練 3 個月。

米湖有很多的歷險活動，包括地洞探險、冰洞探險、獨木舟、騎冰島馬、釣魚、火山健行等，附近亦有很多地質景貌，以單車探「月」，近距離欣賞熔岩地貌，黑色的泥土鋪上片片青苔，可以想像當年火山爆發，熔岩從地底下缺堤般湧出，然後慢慢凝固，隨着時間，生命又再慢慢萌芽，危難過後，生機處處。

如何去米湖？

從首都 Reykjavik 來，全程 466 公里，自行開車要 6 小時；乘坐巴士要先去 Akureyri，再轉巴士去 Myvatn，大約要 8 小時；時間不夠，會乘搭內陸機前往 Akureyri，再轉車去 Myvatn。

住宿

冰島的氣候環境，即使在 7、8 月的夏季月份，晚上都會感到寒冷，如在戶外地方露營會辛苦些，還是多花一點住酒店。

米湖附近的住宿 Hotel Reynihlio

- Hotel Laxa 提供 80 套舒適房間 ⊕ www.hotellaxa.is
- Sel Hotel Myvatn 提供 58 套房間 ⊕ www.myvatn.is
- Edda Guesthouse 是較為經濟的選擇，LP 熱烈推介，在超市附近。
- 當地的農舍 (Farmhouse)，由 Icelandic Farm Holidays 營運，房間價格較酒店便宜，費用由港幣 $1,200–1,600 不等。
 ⊕ www.nat.is/farmholidays/farm_holidays_iceland_page.htm

不過米湖有一個缺點，雖然附近不缺少住宿，但營區、住宿、景點卻較分散，適宜用車代步。

湖畔露營區

米湖周邊有幾個露營區，可以先把營紮好，再去繳付營費：

(1) Hlio campsite 位於米湖北面，在 Reykjahlid 村旁，離巴士站、超市、遊客中心 5 分鐘步程，可清楚望到優美的湖景、熔岩地貌，營內有沖身設備、公共煮食地方，豪華一點可住宿舍和棚屋，不需在戶外紮營。

(2) Bjarg campsite 在旅遊中心旁，位於湖邊，設備充足，收費略高，但若光顧購買旅遊票，營費可被扣減。

騎遊體驗

要體驗大自然美貌，最好選擇單車這方式，用不着趕時間，沿着湖邊寫意踏單車，有時放下車來散步，甚至來轉緩跑。

記得那天下着毛毛雨，氣溫低至 6、7℃，騎在單車上冷風迎面打在臉上，雙手在冷溫的浸襲下變得僵硬，記緊穿上足夠的擋風和保暖衣物。

Hlio 露營區

第 1 站　單車環湖踏一圈

　　翻開地圖一看，環繞着米湖，有 Route 1 (Ring Road) 和 Route 848，是 36 公里的油柏路，湖畔擁有豐富的行山路徑，不過缺點是這些路徑不能連接，所以這天行程有點不一樣，我選擇以單車作為交通工具，身體力行回歸大自然，

　　用單車來環湖繞一圈，每公里都能清楚看到在馬路上的里數，騎累了，把單車靠在旁邊，坐在湖邊吹吹風，歇一歇，細意欣賞周圍的風景。

　　Reykjahlio 是米湖的旅游中心點，位於湖的東北面，旅行團、巴士站、旅客服務中心、住宿區、加油站全都在這兒，附近還有著名的地熱發電廠。

米湖地熱區

　　米湖和隔鄰的克夫拉（Krafla）火山區，旅遊資源豐富。地熱區其中一賣點，是可以看到各種獨特的天然景觀，如滾燙的泥漿、蒸氣口、噴泉、溫泉湖等，還可以爬到較高位置遠眺。

　　遊客除可近距離欣賞各種獨特的火山地貌，亦可細察各種飛禽水鳥、天然溫泉等等。由火山活動創造的各種地貌，「濃縮」於咫呎間，熱愛地貌如我般的

每公里均可清楚看到馬路上的公里數

遊客大可在這裏停留一星期，慢慢欣賞火山的奇蹟和力量；又或參加當地的旅行團，一天內走遍此區的主要景點。

棄車踏足火山口

　　從營地領取越野車，在附近踏了幾轉，便開始單車環湖之旅。大部分的地貌景點，均集中在米湖東面，因此前半程集中遊覽景點，後半程主要是踏車，欣賞米湖獨特的地貌。

　　就在沿路左方的不遠處，轟立着 Hverfjall，是一座圓錐形的火山噴口，這一帶大大小小的熔岩，見證了火山噴發時熔岩向外伸延的結果，沿路穿過條條岩石縫隙，循岩石縫隙往前走，起初是一片黑暗，像迷宮般，漸漸地眼前豁然開朗，突然間又重見天日。

Hverfjall 是一座圓錐形的火山噴口

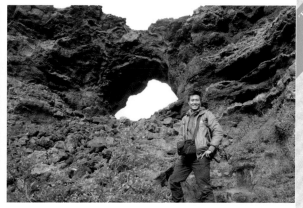

公園內有地圖和指示牌，方便遊客跟着走

Dimmuborgir 內像「怪石迷宮」般

火山岩打造出黑色城堡

　　Dimmuborgir 是一個黑色熔岩地形區，整區都是高聳的黑色奇岩，在冰島語中 dimmu 即是「黑」，而 borgir 即是「堡壘」，Dimmuborgir 有「黑色城堡」的意思。

　　一簇簇嶙峋怪石，有的狀如尖塔、有的又狀似城堡，堆砌在一個狹長的谷地周圍，遠望猶如一座雄

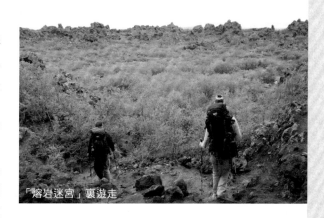

「熔岩迷宮」裏遊走

偉的黑色古堡，是一種極為有趣的火山地貌，恍如一座怪石迷宮般。

　　當走進熔岩堆，終於明白為何旅遊局職員說："It is the easiest place in Iceland to get lost!"，於是每人都唯有乖乖的順着指示牌走，以免在「熔岩迷宮」迷失。從高處看更是壯觀，一望無際的黑森林，內裏盡是縱橫交錯、四通八達的火山岩管道，若在當中迷路，應該會頗麻煩，但事實上「迷宮」裏面已設立了幾條健行路徑供遊玩，只要跟着地圖和指示牌走便行。

地質知識　假火山口

　　Dimmuborgir 的熔岩堆地貌，是由於 2,300 年前的一次火山大爆發，原理跟「假火山口」差不多，當時熔岩不斷流入一個小湖裏，當水蒸氣向上升時，便形成直徑幾米寬的熔岩管道，由於熔岩不斷流入，連帶把固體的熔岩管都沖倒了，只餘下中空的管道依然保留着，所以這裏佈滿了奇形怪狀的黑色熔岩洞和熔岩管，遠看十足像堡壘。這種熔岩柱地貌可算是獨一無二的，除了墨西哥對開的海底有這樣的地形外，在地面上沒有其他地方可以發現到。

民間傳說 — 精靈與民常在

在遙遠的國土上，冰島人民相信精靈的存在，在公路旁不時留意到各種神靈石像，在家家戶戶後園擺放的精靈住所等，充分體現冰島人生活的精靈信仰。冰島的民間傳說裏，在 Dimmuborgir 的黑色熔岩地形區，有很多岩洞和奇形怪狀的岩柱，住着許多的小精靈，神聖不可侵犯，要帶着謙卑與

精靈向來是冰島人民所信奉

敬畏的心，面對大自然曾經的咆哮。這兒亦是連接惡魔地域的通道，傳說是 13 個聖誕精靈的家，雖然至今仍未能搞清楚這傳說是怎麼一回事，但來這裏走走肯定是不錯的主意。

真真假假火山口群

在 Skutustaoir 附近，佈滿十幾個「假火山口」，所謂假火山口，其實是當火山爆發時，噴射出來的岩漿熱騰騰地流入湖泊（或沼澤地），被熔岩覆蓋住的水份會立刻被加熱到沸騰，變成爆發性的水蒸氣，瞬間向上升，然而當蒸氣壓力足夠大時，就會把熔岩表面爆開，爆炸出來的物質鋪砌成火山口似的形狀般，不過這些假火山口下卻沒有岩漿柱，連接地心處，只是外形似真的火山口而已，發展成為一個跟真火山口外貌相似的地貌。

假火山口一般不太高，沿着木棧道可以很輕鬆地走到山頂，從山頂觀看米湖十分漂亮，而且還可看到遠方地熱噴出來的煙霧。背後襯托覑光禿禿的真火山，感覺很原始，好像回到千萬年前。到今天，「假火山口」已成為旅客行山勝地，讓大家可以安全地嘗到火山口的滋味，但大前題是要夠力氣，皆因鬆散的礫石並不好走，亦沒有易行的路徑。

克夫拉火山區

離湖區城鎮 Reykjahlio 大約 15 分鐘車程的克夫拉火山區 (Krafla Geothermal Area)，是冰島最危險、年代最輕的火山地帶，政府當局多年來一直在偵測這一區活躍的火山活動，據報導下一次如果冰島火山爆發，十居其九是這兒。

此區域方圓 20 公里的地熱區，由很多深長的裂縫組成，在 1724 年曾發生火山爆發，大片熔岩噴出，充滿了荒域詭異的氣氛。經過 250 年的沉睡，1975 年又再度活躍起來。1975 至 1983 年期間陸續爆發產生的火山口及岩漿層，被稱為 "Krafla Fire"，熔岩由裂縫爆發出來，形成排排「熔岩噴泉」，氣泡「卜卜」的洩氣聲穿出來，在熔岩表留下一條條凹痕，跟火山爆發相比，危險性較低，當年吸引不少遊人與攝影家到來。

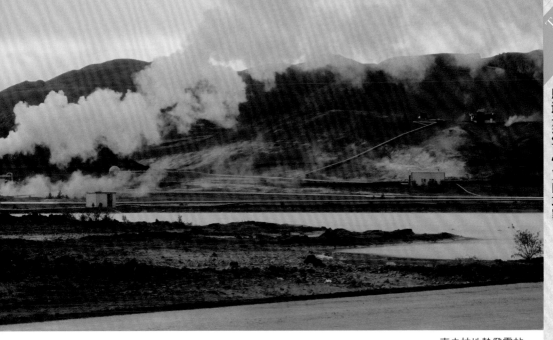

克夫拉地熱發電站

在 1977 年發生的火山爆發對克夫拉發電廠造成嚴重破壞。到今天不少火山岩區都仍然在冒煙，旅遊局一直都在提出危險警告，前往旅遊時，必查詢當時的火山狀況。

克夫拉火山區，以前是硫磺採礦區，現在仍佈滿很多蒸氣噴泉，地下熔岩熱力把泥漿煮沸，周圍傳出陣陣的熟雞蛋氣味。火山區內有很多地下溫泉，水溫保持在攝氏 27℃左右，可用來沐浴。再往東走，是克夫拉熱氣田，水溫高達攝氏 270℃，用來發電，當地人利用這裏的熱氣，建起了冰島第一座地熱發電站。

距離 Namafjall 不遠處，便是此區另一著名景點——Viti 火山口，到訪當天由於天氣惡劣，眼前白濛濛，甚麼都看不到。Viti 實際是「地獄」的意思，已經將近 200 多年沒有爆發，現在只虛有其名。

米湖必做的 10 件事

1. 登上 Hverfell 火山口，環着步行一圈，世上其中一個最大的火山口
2. 騎單車或架車繞湖一周，沿途在各種奇特火山地貌拍照留念
3. 嘗試當地地道的「煙鱒魚」，十分有名
4. 在 Myvatn Nature Bath 浸浴
5. 到訪位於 Sigurgeir's 的雀鳥博物館，認識冰島雀鳥
6. 迷失於 Dimmuborgir「熔岩迷宮」中
7. 探索所謂「假火山口」Skutustaoir 的自然奇景
8. 試探 Namaskaro 地熱奇景，泥漿滾泉
9. 湖畔策騎冰島馬
10. 冰島最危險的克夫拉火山地帶探險

米湖溫泉

米湖一帶的地熱活動特別多，地底下 20 公里處便是熔岩柱，供應豐富地熱，除了拿來發電外，這裏溫泉也很有名，其中以米湖溫泉 (Myvatn Nature Bath) 最具規模，自 2004 年開放，米湖湖水跟藍湖 (Blue Lagoon) 一樣，擁有天然的藍色，含大量礦物質、矽化物、殺菌元素、地熱微生物，溫度在 38–41℃左右。

在溫泉內感覺彷彿沉浸在迷濛世界中

Myvatn 的位置較偏遠，不像藍湖般在首都附近，所以來米湖浸溫泉的人比藍湖少得多，票價亦比藍湖便宜近半，講到浸浴的感覺，米湖溫泉水較藍湖熱，有部分出水位置更熱得殺死人，加上附近地熱區有白煙霧出，營造氣氛，在迷人的氛圍下浸熱泉，大家都愛在這裏聊聊天、歇歇息，感覺比重商業味的藍湖好。

來到米湖溫泉已經是晚上 7 點多，雖未入黑，但室外溫度已下降到 8℃以下，當步出更衣室門口，可以清楚察看到每位客人流露出被冰冷的寒風吹着的反應，但當跳下溫泉的瞬間，感覺人生沒有比這更享受的事情，於是就一直泡到晚上 10 點多，才懷着不捨的心情摸黑回米湖營區，需步行 3 公里路。

中途小插曲

在米湖的 3 天旅程，不停地下雨，深刻感受到下雨露營的麻煩之處，尤其在整個米湖區域，景點相當分散，很少有室內地方容身。

由於天雨關係，沒有外出觀光，只得留在室內有瓦遮頭的地方避雨，但連營地都沒有公共空間，亦沒有插頭，無電用。

後來發現最舒適的地方便是在米湖溫泉內有間 Kaffi Kvika，提供食物和餐飲服務，而且有室內的枱機、電源、上網，於是在 cafe 寫遊記、看奧運便成了這時候的節目。

Kaffi Kvika

第 2 站 ｜ Askja Tour 冒險之旅

要深入 Askja 深處，大多數遊客都會選擇參加當地的旅行團，有大巴、四驅車選擇，從 Reykjahlid 的遊客中心出發，行程需 11–12 小時，中途沒有餐廳補給站，需帶備充足食物及禦寒保暖衣服，旅行團只在 6–8 月夏季營運。

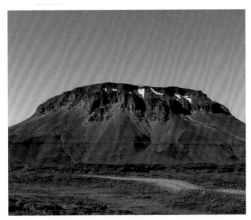

Mt.Heroubreio（1682 米）

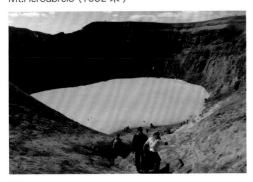

Viti crater

Askja Caldera 冰島火山景貌

在火山口中央有一口湖，是冰島最深的（220 米）火山島湖，在 1875 年的一次爆發下形成的，湖旁便是爆發中心 Viti，水溫維持在攝氏 30℃左右，證明地殼活動仍然活躍。

火山島湖暢泳

下車後往火山島湖方向行，需走半小時路，沿路佈滿奇形怪狀的熔岩，面前迎來火山島湖 (Viti)，火山口直徑約 150 米，在山上看到很多人在湖中暢泳，同時還有大批遊客從山上繞路往下走，向着湖邊走。

湖水受地底火山形成礦物質和硫黃的影響，水顏色呈現不透明的乳藍色，四周飄浮着濃濃的硫黃味；望着附近優美的景色，不正是幅冰島版的大自然壁畫，遊客們都急不及待地換好泳衣，跳進湖中盡情暢泳，湖裏的泥漿礦物質亦是遊客的最愛，把火山泥塗在皮膚上。

公司推介

- Askja Tour 提供最受歡迎的一天團，自 1980 年營運至今，乘坐 4x4 巴士，可載 45 人，每人收 22,900 冰島克朗（港幣 $1,500）。⊕ www.askjatours.is
- Geo Travel Tour 提供 Super Jeep 服務，乘坐 4x4 Jeep，最多可載 16 人，每人收冰島克朗 34,900（港幣 $2,300）。行程需 12–13 小時，但較具彈性、可到訪更多景點。
- ⊕ www.geotravel.is

乘坐 Askja 四驅巴士

冰川 漫步

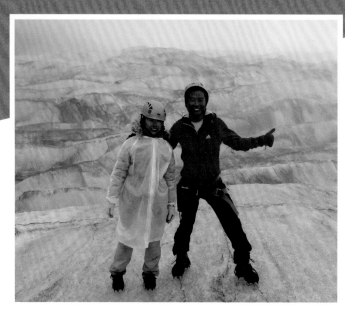

冰島位於活躍的火山區，內陸高地大都被冰雪覆蓋，而南部的 Vatnajokull 冰川，除了提供壯觀的景色外，在冰川漫步、登船遊冰湖、騎乘雪地摩托車，對於喜歡探險的遊客，是不容錯過的體驗項目。

除了擁有冰河，下游的河水，形成湖泊，有時成為瀑布，氣勢磅礴，令人目不暇給，為冰島帶來更多旅遊點。

冰島

• 冰川

Feroakort 1:250 000
是 Vatnajokull 區域最佳的地圖

漫步冰川

Skaftafell National Park 簡介

Skaftafell 國家公園成立於 1967 年，由冰島政府和世界自然基金會（WWF）合作興建，於 2008 年納入為 Vatnajokull 冰原國家公園（16,600 平方公里），是冰島最熱門的旅遊地，每年吸引 160,000 遊客到訪。

公園提供多條遠足徑，從 5–10 小時不等，適合一日遊，公園擁有多樣的植被、震撼的冰川、荒涼的黑沙灘，大家有機會欣賞到美麗的瀑布，如 Svartifoss 和柱狀玄武岩等，迷人景色超乎你想像。

其中一個缺點，公園附近缺少住宿，只能選擇在營地紮營。

🌐 www.visitvatnajokull.is

如何去 Skaftafell?

從首都 Reykjavik 來，向東面開車要 4-5 小時；乘坐巴士要先去 7 小時。巴士資訊 🌐 www.nat.is/bus-schedules-south-iceland

Skaftafell 國家公園遊覽中心

登上冰島最高峰

Hvannadalshnukur (2,119 米) 是冰島最高的山，距離 Skaftafell 國家公園不遠，冰帽在 Oraefajokull 上，是 Vatnajokull 冰原上的一條分支，火山口闊 5 公里，是繼 Mt. Etna 後歐洲第二大火山，火山曾於 1362 年噴發，是冰島有紀錄以來火山灰噴發量最大的一次爆發，在附近冰原散佈黃色的火山灰；最近一次爆發發生在 1727 年，噴發出的岩漿形成黑色的石頭。

它是冰島其中一個吸引的風景點，在 Skaftafell 東南 12 公里的入口開始，攀登火山最高點需要一整天的時間 (10-15 小時)，體力消耗極大，登頂的最後 300 米路需要穿上冰爪、冰斧，步行最佳月份為 4-5 月，冰雪尚未融化的時期。

公司推介

Skaftafell 國家公園遊覽中心對面有兩間小木屋，是當地最大的旅遊公司，具信譽，最多人參與的冰川漫步團 (Glacier Adventure)，行程 3-4 小時，收費 24,000 冰島克朗（港幣 $1,600），價錢相約。

Icelandic Mountain Guides
🌐 www.mountainguides.is

Glacier Guides
🌐 www.glacierguides.is

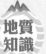

地質知識

冰川

冰川 (Glacier) 是巨大的流動固體，在氣候寒冷的高緯度、高山地區，地面普遍存在着積雪，而厚厚的積雪經過積壓、重新結晶等過程，形成冰川冰，在壓力和重力的影響開始移動，便成為冰川。冰川作用包括侵蝕、搬運、堆積等現象，形成各種不同地形，經過冰川作用的地貌變得多樣化。

冰川

第 1 站 | 漫步冰川

　　從 Ring Road 出發，闖進歐洲最大冰川 ── 瓦特納冰原 (Vatnajokull Glacier)，一處火山與冰川共存的地方，可以欣賞到許多造型獨特的景貌。

　　在冰川上走動，需要在鞋上落冰爪，手執斧頭，除裝備外，上落冰川的技巧同樣重要，是一項刺激的玩意。

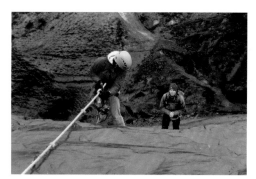

初段需運用遊繩下降

拾起斧頭，正式開展冰川漫步旅程

雙腳踏在冰面上

　　穿過了入口，首映入眼廉的是廣闊的 Vatnajokull 冰川，面積相當大。剛開始時，需越過較滑、難行的路段，利用固定的繩扣，大家小心翼翼的跟着走，初頭大家似乎都在摸索如何在冰面走動。想親近冰川，我們往冰川內部去；隨團還有 3 個人，來自同一家庭，女兒陪伴爸媽行冰川。

　　在冰川徒步的感覺，就像在粗糙的月球表面漫步，一路上，每一步冰爪都深入了堅硬的冰面上，發出清脆悅耳的聲響，又會擔心會否滑下去，然而大家都享受着這種在冰面走動的刺激感。每行幾步，又會停下來揮動着相機，瘋狂拍照。

地質知識 　冰火交融的 Vatnajokull

　　Vatnajokull Glacier 擁有歐洲最大的冰蓋，終年積雪，厚度在幾百米到幾千米之間，是除南極和格陵蘭之外世界最大的冰川，覆蓋面積為 8,400 平方公里，佔全國總面積的 10%。冰川下有幾個火山核心，如 Kverkfjoll、Baroarbunga，其中 Grimsvotn 為最活躍的火山，平均每 10 年便爆發一次，在 1996 年、1998 年、2004 年，Grimsvotn 便曾發生火山爆發，引致突發性和持續性冰川泛濫，造成南部地區廣泛的黑色灰土。近年因氣候變暖，冰川下火山運動的熱力，加速冰雪融化，冰原面積逐年縮少，塑造出不同形狀的冰洞。

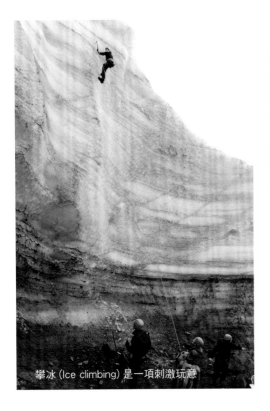

攀冰 (Ice climbing) 是一項刺激玩意

欣賞冰川景貌

在冰川伸延出來的分支，沿路看到冰斗、冰帽、裂隙、大冰塊等，都是冰川作用下形成的產物，令人讚嘆大自然是如此美妙。

天空密雲滿佈，氣溫下降，不時被冷風吹襲，令雙手變得僵硬，所以最適宜採用小相機，拍完便立即塞進口袋裏。於是我們隔一會便停下來小休，順便可以拍拍照。

當經過斜坡時，領隊便停下來，教授在冰面走動的技巧，通行上落坡便得靠冰斧支撐；遇上較陡的斜坡，教練便拿着斧頭，將冰面鑿成一級一級樓梯，好讓大家更容易行走。

旅程尾段臨離開時，天氣才略為好轉，領隊繼續為我們解說冰川的知識。

地質現象

位於冰島高原地區 (Highland) 的冰川，普遍有以下地質現象：

- **冰川往後退**

冰川不斷從頂部向下移動。冬季的雪在冰川平衡線以上積聚，形成厚厚的冰源；每年夏天，低於該平衡線的冰雪逐漸融化，尤其是較接近的冰川平衡線邊緣，冰塊跟隨融雪不斷往下瀉，從冰川口流出。冰流每天以 10 厘米—1 米不等的速度下滑，每年達數百米。

全球溫度上升，更多冰雪融解，冰川往後退的速度便會加快，而冰面厚度便會越來越薄。

- **奔騰冰川下的遺跡**

冰川下的表層，往往看到冰塊移動擦過地表所帶來的傷痕，或多或少夾雜着不少岩石碎片、冰磧物，形成不停移動的岩石冰川。在冰舌下能找到各類形的冰川沉積物，從微粒大小到巨石般，通常具圓滑的形狀，堆積成小山丘。

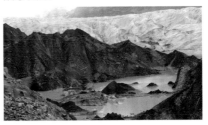

行「冰川」注意事項

- 最安全的是跟隨具經驗的領隊
- 冰橋隨時有倒塌可能
- 應穿厚襪、專用的鞋子
- 如自行應帶備全球定位系統，以便把行程留下
- 在山上天氣轉變快，留意風向、降雨量，時刻留意天氣的狀況

第 2 站 | 雪貓冒險之旅

要登上 Vatnajokull Glacier，大多數遊客都會選擇參加旅行團，在 Ring Road 與 F985 越野路的交界 (Jokulsarlon 東面 40 公里，Hofn 西面 55 公里)，旅遊公司每日安排吉普車，接載客人往海拔 840 米的冰川小屋 Joklasel，這是躺風景秀麗、刺激非常的吉普車之旅，在深達百米的峽谷穿梭，足以令人驚心動魄，然而不過是雪貓旅程的前奏。

駕駛雪上摩托車 (Snowcat)，絕對是難忘的體驗，這趟 Skidoo Ride，每人收 240,000 冰島克朗 (港幣 $1,600)，包括所有裝備、交通往返。

高地上大多被雪覆蓋，事實上一般遊覽車是無法深入冰原內部，只能靠雪地摩拖車，或是用特別設計的冰原車 (配備超大的車輪)，主要由兩間旅遊公司，提供交通運輸。

冰川雪貓體驗

冰川小屋 (Joklasel Hut) 位於海拔 840 米的山頭上，設施包括餐廳、廁所、觀景台，從山頂在天朗氣清時，可極目開揚的大西洋，配合美味食物、特色啤酒。

參加者先到木屋 Joklasel Hut 領取裝備，包括禦寒衣物，如連身雪衣褲、雪鞋、安全帽、手套等，換上後在屋外拍拍照，然後像企鵝般搖搖晃晃地步行往雪貓 (Snowcat) 出車處。

教練集合所有人，開始前先講述在冰上騎車的注意事項，兩人搭乘一部雪地摩拖車，準備好後，教練便逐一為我們「起車」，引領我們出發。教練要求大家一部接着一部，不可以隨便超車或停車，還建議我們不要顧着拍照。

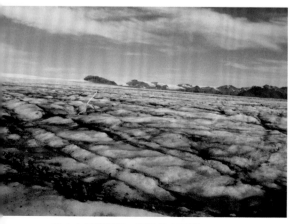

在山上極目雲海，瞭闊的大西洋

公司推介

Glacier Jeeps – Ice & Adventure

提供 Snowmobile adventure，行程 3–4 小時，收費 24,000 冰島克朗 (港幣 $1,600) 另外 3 小時的 Jeep adventure，帶你遊冰川 (1 小時)，收費 24,000 冰島克朗 (港幣 $1,600)。而冰川漫步團 (Glacier Adventure)，帶你行冰川 (1 小時)，行程 3–4 小時，收費 24,000 冰島克朗 (港幣 $1,600)，跟其他公司價錢相約。

🌐 www.glacierjeeps.is

騎車一架跟一架

穿上特別的禦寒保暖衣物裝備，在教練的解說及指導下，十幾輛雪貓依序出發，前後保持一段距離，避免發生碰撞，在一片白茫茫的冰原上馳乘，是超刺激的經歷，記得以前在北海道旅遊，便曾騎過類似的雪地摩拖車，但相比這次全程達兩小時的路程，十幾輛雪車體驗在冰原大道上馳乘，絕對是難忘的經歷。

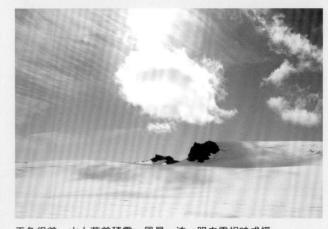

天色很美，山上蓋着積雪，風景一流，跟白雲相映成趣

中途來到一處較平坦的地方，教練示意大家把車停下，稍作休息；由於騎在雪貓時無法拍攝，休息是難得機會，讓團員多拍些騎上雪貓的英姿，在白茫茫的冰原上，各種鮮色奪目的摩拖車隊伍，很是壯觀，大家都把握機會，向四面八方狂影。

雪貓享受速度快感

在廣大的冰原中馳騁，享受風馳電掣的快感，但面對凹凸不平的雪地和阻力，得花上一定力氣，因此需要二人輪流騎乘一部雪貓，欣賞難得一見的大自然風光，讓人留下深刻印象。

部分地方在日照下明顯有溶冰的跡象，出現碎冰，這時需特別小心，即使雪貓擁有不錯的性能，能行駛任何狀況的冰面，但有數次偏離軌跡，差點滑出雪道，導致心跳加速。

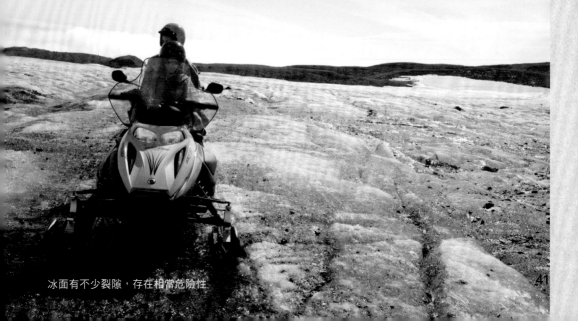

冰面有不少裂隙，存在相當危險性

第 3 站 | **來到潟湖**

經過早上刺激的雪貓旅程，下午回歸平靜，來到冰島最大冰原 Vatnajokull Glacier 滑下來的潟湖 (Jokulsarlon Lagoon)，冰河湖靠近道路和停車場，所以走路去這裏很方便，遊覽車停在冰川底部的停車場，便可以欣賞到純天然製造的冰雕，找尋海豹的蹤影，乘坐觀光船 Amphibious Boat 遊覽冰湖。

潟湖位於 Ring Road 路邊，東面是 Hofn，西面是 Skaftafell，由於巨大蔚藍的冰塊就在路邊，吸引所有遊客的目光，聽聞曾有不少駕車人士因顧着看風景而導致交通意外。

潟湖是一個獨特的地方，無論是每年的訪客量，或是景點可觀性均是冰島最吸引遊客的目的地。在春、夏、秋季的任何日子，遊客都可乘船遊覽冰川潟湖，在密封、浮動冰山之間航行。

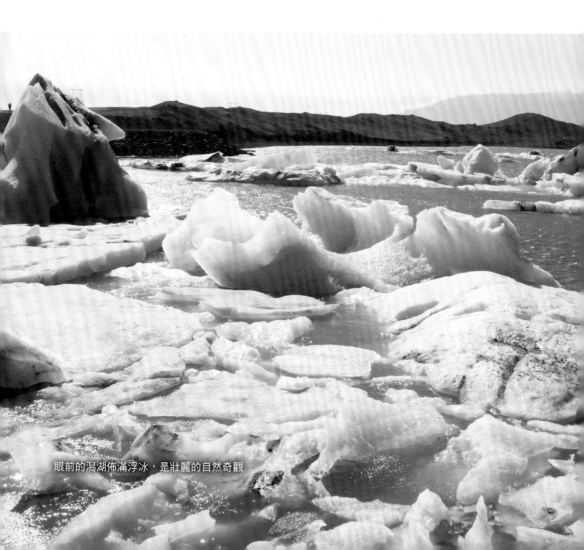

眼前的潟湖佈滿浮冰，是壯麗的自然奇觀

漫步冰湖邊

在潟湖邊環繞着壯觀、震撼的場景，對我來說至今仍歷歷在目。湖面佈滿大塊的浮冰，陽光下的冰塊呈藍色，特別漂亮。任何遊客來到，都會被這震撼的畫面迷倒。

再登上鄰近的山坡頂，整個景象展現在眼前，一條白色的冰川蜿蜒而下，更早的年分，聽聞離山坡更為接近，隨着近年全球變暖，冰川末端不斷往後退，留下大片灰色的冰磧，作為冰川後退的證據。

潟湖位置

潟湖位於冰島東南，離首都 Reyjavik 東面 410 公里。是由 Breitamerkurjokull 冰原溶解形成的湖泊，長 1,500 米，水位最深 200 米。

巨大的冰山漂浮在潟湖上，形成一個自然奇觀，湖面上漂浮着巨大的冰塊，散發着千萬年前迷惑的藍光。潟湖在 1934 年左右開始形成，湖下是更深層的峽灣，多年來冰湖的範圍越來越大，浮冰越來越多，這便是近年氣候暖化的證據。

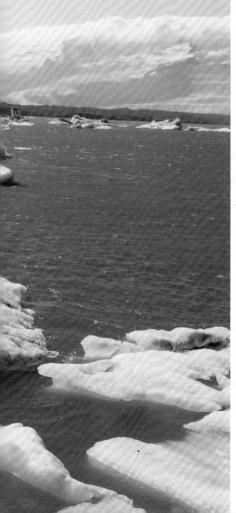

冰湖是一個我極度喜愛的地方

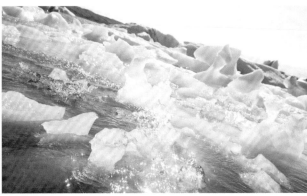

晶瑩通透的浮冰，在自然力量作用下形成冰雕

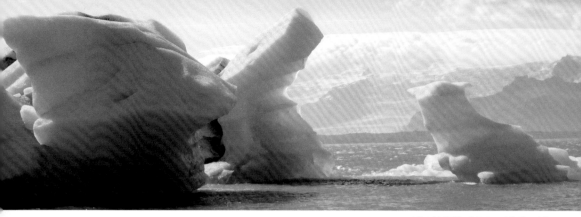

浮冰被塑造成不同形狀的冰雕

潟湖遊覽船

假如想更貼近冰湖，便要乘坐水陸兩用的遊覽船，是探索冰川的一種獨特方式，絕對是令人難忘的體驗。出發前乘客需穿上救生衣，遊覽船啟動後，在陸地上行走數百米，隨即緩緩駛進冰湖裏。

這刻眼前盡是千年冰塊，漂浮在大海上，反映出幽藍的光芒，冰山藍得發亮，鋪滿整整 17 平方公里的潟湖，遊客有機會拍攝到雄偉的冰山。那種晶瑩通透、神秘迷人、與別不同的藍色冰川，令船上每一位乘客都被吸引着，配合導遊的詳細解說，為大家介紹潟湖的形成過程、冰川的移動，上了一堂寶貴的地質課。

中途導遊還從潟湖拾來一塊浮冰，好讓大家拍拍照，可以親手接觸浮冰，最後更把它敲碎給大家用舌頭品嚐一下。

千年浮冰晶瑩剔透

公司推介

Glacier Lagoon

提供 40 分鐘的水陸旅程，收費 5,800 冰島克朗。

🌐 icelagoon.is/amphibian-boat-tours

在潟湖上的遊覽觀光船 Amphibious Boat

紐西蘭

New Zealand

上天下海

　　紐西蘭，以刺激戶外活動見稱，當地人充分利用周邊的天然資源，設計出瘋狂刺激的玩意，令人「玩上癮」。

　　當北半球處於炎夏，皇后鎮卻是秋意盎然，風光如畫的美景，吸引着各國旅客湧入，為的是參加幾項喜歡的極限運動，無論是笨豬跳、跳降傘、滑翔傘、坐熱氣球、坐噴氣快艇，抑或上雪山滑雪、行冰川，都適合年輕人。

　　從北島 Auckland 至南島 Otago 的千多公里，玩盡各種刺激玩意外，更可以與海豚共泳、觀鯨、看海獅、企鵝，從此跟紐西蘭結下不解緣。

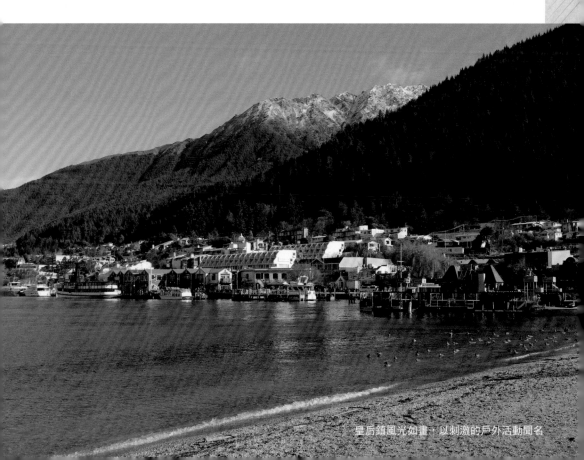

皇后鎮風光如畫，以刺激的戶外活動聞名

皇后鎮大激玩

皇后鎮 紐西蘭

皇后鎮是個十分商業化的小鎮，人多了起來，到處都是汽車、觀光客，還有不同商店，提供各種極限運動的介紹，有熱氣球、高空跳傘、高空彈跳、快艇，抬頭望看到天上有東西盤旋，仔細一看發現是飛行傘，被世人公認為「動感之城」。

交通

在紐西蘭，租車自駕遊當然最方便，而且開車很容易，皆因車輛少很多，馬路也不太複雜，郊區道路大部分都只得一條道，限速 100 公里，但經常會不自覺地超速，間中有警察測速，即場發告票罰款，一定要小心。

乘坐巴士，也是不錯的選擇，主要由幾間公司營運：Magic Bus、Kiwi Experience、InterCity Bus 及 Naked Bus，除了帶你去目的地外，環島旅遊巴士，還有提供沿途景點觀光及簡單導覽的服務。

笨豬跳（Bungee Jumping）

由 A.J.Hackett 創出的驚世玩意——笨豬跳，自 1988 年起在皇后鎮開始營運，成為全球「商業笨豬跳」的始祖，後來更遍及世界各地，在其他國家都玩到。

公司推介

(1) Intercity Bus 提供城市間的運輸服務，當車子行駛在觀光區域時，司機會解說相關人文景色，但是並不會有景點觀光。

🌐 www.intercity.co.nz

(2) Magic Bus 提供運輸及旅遊導覽的服務，只要選好旅遊路線及套票，便可依照巴士公司的路線安排行程。套票的種類有很多，可以是巴士、巴士＋鐵路、巴士＋船＋鐵路等。路線規劃上，套票有寫明最少天數，巴士票使用期限一年，一年內隨你決定要停多久。

🌐 www.magicbus.co.nz

橡筋繩來自車篷上綁緊沖浪板，既牢固亦富彈性

傳統玩法是在身軀或雙腳，綁上一根橡筋繩，有些地點在橋中央，或者深谷裏的跳台，下面是河流、湖泊，然後一躍而下。後來再發展出各種新穎的跳法，大大增強新鮮感。

不同地點，玩的高度也不同，參加者先要簽下「生死狀」，指明萬一發生意外，不能追討索償。有人認為這玩意，有點兒像跳樓，過往曾試過有人跳下去時橡筋繩斷裂，或是因計算誤差，頭部直插水底喪命。

在臨跳前一刻，真的「百般滋味在心頭」，內心夾雜着興奮、忐忑、擔憂，尤其當工作人員綁好繩，示意你要站出跳台最遠端，是最難忘的一刻，感覺就像快要行刑般，這刻彷彿失去了魂魄，腦袋一片空白，全身繃緊至極點，工作人員會在旁協助倒數 3、2、1……不要再猶豫吧，一躍而下，整個過程，確是印象深刻。

離開跳台後，一切恐懼、不安，頓然消失，身軀直往下急降，當頭未觸及水面，橡筋繩便把雙腳扯着，即時把整個人拉回原來高的位置，這時全身又再次被引力作用，最後橡筋繩會慢慢向下鬆，橡皮艇會把你送回岸邊。

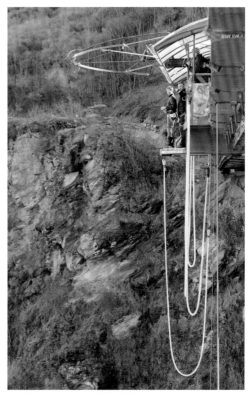

臨跳前向下望，高得有點嚇人，令你永世難忘

笨豬跳知多 D

- 世界上有很多地方，都可以玩笨豬跳，包括澳洲開恩茲、瑞士水壩 Verzasca Dam、茵特拉根、較近的日本九州豪斯登堡、新加坡聖淘沙、泰國清邁。
- 現時世界最高的笨豬跳在美國科羅拉多州的皇家峽谷大橋，有 321 米高。澳門旅遊塔排第二，有 233 米高，Nevis Bungy 是世界第三高的笨豬跳。
- 想再刺激，去智利普岡玩 Volcano Jump，從直升機往活火山跳下去，瘋狂得有點駭人。

有片睇：從直升機往活火山跳下

▶ www.youtube.com/watch?v=dlPj1TPdlgY

4 間玩笨豬跳的公司資料

3 種笨豬跳玩法，高度、環境、感覺大不同

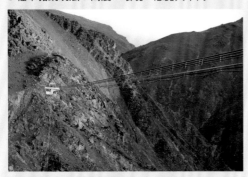

笨豬跳跳台處於峽谷中央

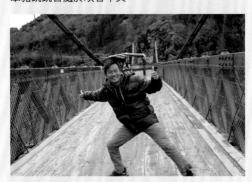

笨豬跳發源地—Kawarau Bungy

網頁內的短片十分吸引，高度推介

1. AJ Hackett Bungy

AJ Hackett 是皇后鎮最具名氣的極限運動公司之一，門市就在鎮中央，有 3 個不同的地點玩笨豬跳，分別是 Kawarau Bbridge、Nevis Bungy、Ledge Bungy。

可以在官網或遊客資訊中心提前預訂，也可以即場報名，其中 Nevis Bungy 必須提前預訂。因為彈跳地點屬於私人地方，不允許外來車輛駛入，假若親朋好友想看你跳，要收 50 紐元。相關資訊請參考官網：

🌐 www.bungy.co.nz/the-nevis

2. Kawawau Bungy

Kawarau Bungy，可算是世上最早營運笨豬跳的發源地，橋旁邊建有笨豬跳中心，展現其在戶外冒險運動的地位。

屬傳統的「跳橋式」笨豬跳，下面是碧藍的河流，橋面離河有 43 米，可以揀雙手同時掂水，或是上半身浸落水，亦可以揀玩雙人跳。僅三數秒便直達水面，適合初次跳的朋友。

🚌 從皇后鎮開車，沿 State Highway 6 向 Cromwell 方向走，車程 25-30 分鐘，或可以搭乘公司的穿梭巴士前往，從皇后鎮 Station Building 發車 (Shotover street 和 Camp street 交界)。

💲 成人 195 紐元，兒童 (10-14 歲) 145 紐元；照片和錄影需要額外購買，照片或錄影 45 紐元，照片錄影 80 紐元。

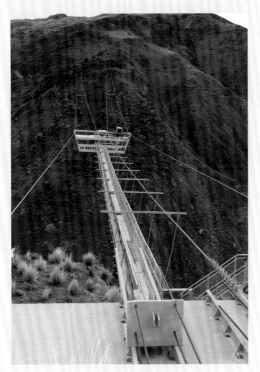

跳台在山谷之間，由鋼索拉動

3. Nevis Bungy

　　Nevis Bungy 是全世界第三高笨豬跳，離地面 134 米，驚嚇指數甚高，膽夠大的才可報名。

　　跳台位於兩座山谷之間搭起來的鋼索橋，由繩索懸吊在貫穿峽谷的鋼纜上，網頁顯示下降時間大約為 8.5 秒。可自備 GoPro 相機，手握自拍神棍，套着防掉手繩。

🚌 可以搭乘公司穿梭巴士前往，從皇后鎮的 Station Building (Shotover Street 和 Camp Street 交界) 發車，40 分鐘車程，沿途行經私人地方，所以必須搭乘公司提供的大巴，參觀者要付車費 50 紐元往返。

💲 275 紐元；紐西蘭學生收 245 紐元；照片和錄影需要額外購買，照片或錄影 45 紐元，照片錄影 80 紐元。

官網內的短片十分吸引，百看不厭

4. Ledge Bungy

　　除了想玩得刺激，還想配合美景，強烈推介皇后鎮上方 Bob's Peak 山頂纜車站旁 The Ledge Bungy。

　　跳台 47 米高，雖沒有百米高的恐懼，但勝在可以俯覽全鎮，風景秀麗，湖光山色下的美景，即使夜間都可以跳，看到網頁上的照片，有晚霞燈火相送，激情中帶點浪漫。

　　這裏有特別設計的安全繩索，無論助跑、滾轉，或是倒立，參加者可以嘗試各種笨豬跳的花式，只要大膽一跳，驚險大不同。

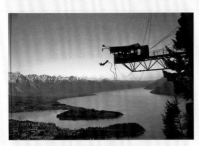

黃昏日落玩笨豬跳，浪漫滿瀉

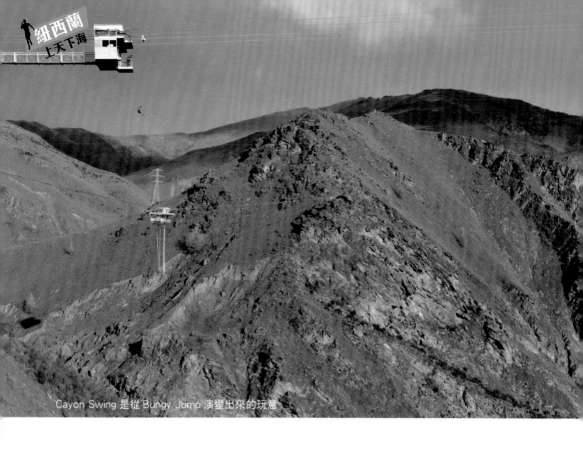

Cayon Swing 是從 Bungy Jump 演變出來的玩意

懸崖峭壁・激玩峽谷懸盪 (Canyon Swing)

　　除了笨豬跳，兩位熱愛刺激的紐西蘭人，在 2002 年發明了一項刺激的新玩意——峽谷懸盪。

　　識玩的，當然不能錯過至激的 Nevis Canyon Swing，或者 Shotover Canyon Swing，跳台離地面超過百米，穿上一切安全裝備，可以揀自行跳下，或被人放下去，瞬間即時感受到無重狀態，向下跌落數十米，一直滑落谷底，以時速 150 公里往另一端衝，再像鐘擺般來回擺動，這刻可以放鬆心情，欣賞峽谷景色。當速度開始減慢，鋼纜便隨即發動，把你又再次拉回跳台上。

　　紐西蘭人創意無限，就連跳躍的姿勢，都有數十款供選擇，其中有站着跳、向後跳、坐椅跳、側身跳、雙人跳、懸吊跳、倒吊跳。

　　玩要認真，針對每種跳躍姿勢，制定出「恐懼指數」，展示刺激程度，星星的數目越多，代表越恐怖，五粒星代表「極級恐怖」。

依據不同跳躍方式的彈跳者

🌐 www.canyonswing.co.nz/canyon-swing

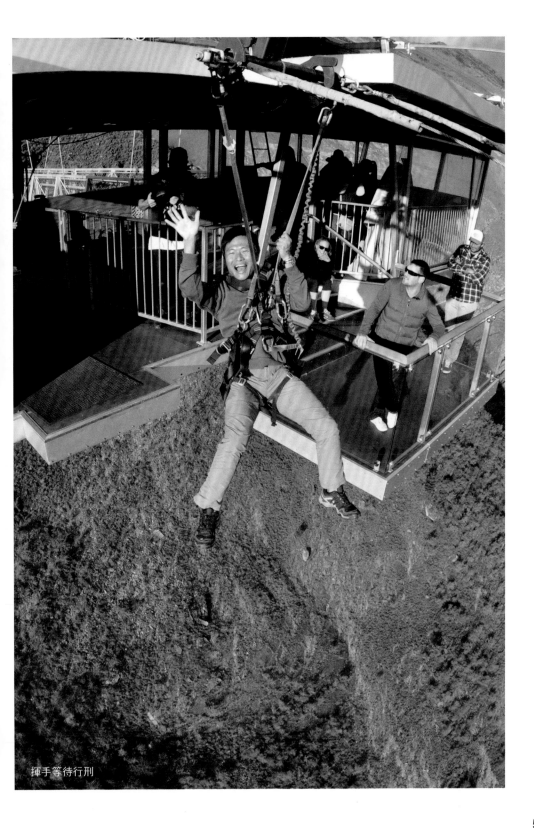

揮手等待行刑

「Gimp Boy Goes to Holleywood」 倒吊跳

恐懼指數：★★★★★

跳法：綁住雙腳倒吊，頭向下方峽谷，由工作人員控制，放手讓你跌下。

註：整個人倒吊着，望向下面峽谷深處，肯定更刺激，可能會後悔選擇這個跳法。

「Backwards Jump」 向後跳

恐懼指數：★★★★★

跳法：背向峽谷，雙手抱頭，聽工作人員指示，稍微向後仰自行躍下（注意要跳出一點，以免頭碰跳台！）

註：較恐懼的原因，由於人向後跳，心理上的恐懼較大，有時太驚令人身軀縮起，動作變形。

「Chair Jump」 坐椅跳

恐懼指數：★★★

跳法：坐在椅子上，背向峽谷，檢查清楚繫好與否，由工作人員移到跳台邊緣，稍向後仰，然後放手。

註：可能由於有物件捉住的原因，加上整個過程由職員控制，無需自己跳下，所以沒其他跳法般驚嚇。不過工作人員有時會捉弄數次，再趁你分心時才放手讓你跌下去。

「Flips」 空翻跳

恐懼指數：★★★

跳法：在跳的過程中，加入前空翻或後空翻動作。

註：看大家做得到多少個空翻，據講有人曾創下10次前空翻。

「Indian Rope Trick」 懸吊跳

恐懼指數：★★★

跳法：以直立的姿勢懸吊於跳台外，雙手握住聯繫的繩索，自行放手開始下墜。

註：夠手力的，死握着不放手，可以玩耐些。

「Forwards」 向前跳

恐懼指數：★★

跳法：面向前方，峽谷景觀一覽無遺，工作人員倒數，自行躍下。

註：最單純的跳躍動作，雖然恐懼指數只有兩粒星，但向下望極高，還是有種懼怕！

「Cutaway」 坐下跳

恐懼指數：★★★★

跳法：保持坐姿，面朝向天，懸吊於跳台外，由工作人員控制，放手讓你跌下，會維持這種倒立姿勢。

「Pin Drop」 側身跳

恐懼指數：★★★★★

跳法：雙手互握，放在身後，側向峽谷，雙眼望向遠方深淵，聽工作人員指示，自行側身躍下。

註：動作看似容易，但據聞側身跳會特別恐怖，試不試就自己決定。

Nevis Canyon Swing

AJ Hackett 除了有流行的笨豬跳玩意，還有刺激好玩的 Nevis Canyon Swing，160 米高的跳台，時速高達 150 公里，300 米的弧度，令你可以橫越峽谷。

🚌 4 小時（包括來回紐西蘭皇后鎮至活動場地）

💲 成人：單人 195 紐元、雙人 175 紐元

💲 小童（10-14 歲）：單人 145 紐元、雙人 125 紐元
第一跳費用為 195 紐元，之後再玩每跳收 49 紐元

💲 觀眾：50 紐元

🌐 www.bungy.co.nz/the-nevis/the-nevis-swing

Shotover Canyon Swing

除了 AJ Hackett 外，皇后鎮還有另一家 Shotover canyon swing，口碑同樣非常好。有專車接載參加者，前往離皇后鎮 15 分鐘車程的 Shotover Canyon 峽谷，跳台位於 109 米高的懸崖上，60 米的自由跌落，200 米的峽谷盪漾，最重要是有 70 多種下跳姿勢，不得不佩服其創意，連坐上 BB 車跳都想到，每款姿勢都有不同的驚嚇指數，由 1 粒星到 5 粒星不等。驚嚇指數 5 粒星，適合追求刺激的參加者。

工作人員會看情況，在你跳之前用各種幽默的方式，分散大家的注意力，有時卻又製造恐怖氣氛，加強驚嚇程度。

🚌 2.5 小時（包括來回紐西蘭皇后鎮至活動場地）

💲 成人：單人 229 紐元，有接送，可免費帶一位觀眾。
第一跳費用為 229 紐元，之後再玩每跳加收 45 紐元

🌐 www.canyonswing.co.nz

高空跳傘（Skydive）

在網上經常看到有人發放玩跳傘的相片，很多朋友都好奇地問，究竟跳傘是否真的如此恐怖？感覺如何？離心力是怎樣？

其實跳傘在世界很多地方都有得玩，玩法簡單，登上小型飛機，爬升到上萬呎高空，從機艙吸一口氣，放心跳出去，會有專屬的教練陪伴，在身後面負責確保降落傘及時張開。

現在多得天文台提供準確的天氣預報，在報名前幾天，可以揀一日天朗氣清、無雲的才去報名，皆因跳傘連相和錄像，花費要三千多港元，當然期望拍出最好的相片，在藍藍的天空、藍綠色的海洋下，效果特別靚，不要白白浪費昂貴的金錢。

跳傘基地

從鎮內門市出發，先登記，要即場決定是否要相片、錄像，當然是要收費，還要決定是否需要攝影師，都想了很久才能決定，皆因都很貴，要多付差不多二千港元，但再想清楚，不是經常有機會玩跳傘，有張相留念，最後都決定多花錢。

NZone 基地

教練為大家小心摺好跳傘，細心檢查一切

NZone Skydive

- 📍 35 Shotover Street, Queenstown
- 🚗 3.5 小時（包括來回皇后鎮至活動場地）
- 💲 收費根據高度而定，越高收費越貴，跳 9,000 呎 299 紐元；跳 12,000 呎 339 紐元；跳 15,000 呎 439 紐元。
- 💲 照片和錄影需額外收費，由教練親手用 GroPro 相機近距離拍攝，189 紐元；
- 💲 照片和錄影，由另一位教練拍攝，259 紐元；有齊隨身教練、另一位教練的照片和錄影，329 紐元。
- 🌐 www.nzoneskydive.co.nz/home

重要事項

- 最好選擇晴朗的日子出發，拍出來的效果最理想
- 參加者重量上限為 100 公斤
- 參加者無年齡上限，最年長為 94 歲

乘坐穿梭巴士往 NZone 的專用機場，停泊了多架小型飛機，興奮的感覺隨即泛起。

起飛

在小型飛機上，大家分兩行排排坐，機艙確實有點細，參加者坐前、教練坐後，攝影師跟後面，次序依據高度，最先跳的就坐最後，即是從最低的 9,000 呎起，最高最後跳的就坐前面。

當引擎開動，摩打聲響起，飛機隨即起飛，真正感覺到即將要面對的挑戰，腎上腺素增加，心跳加速。

飛機爬升速度相當快，儘管看着外面漂亮的風景，但心情卻是有點忐忑不安。過了 10–15 分鐘，來到萬多呎高，機師向我指示高度計，證明經已到達 12,000 呎，地上的山頭、房子變得越來越小，空氣變得越來越稀薄，感覺越來越寒涼，慢慢眼前只剩下藍天。

等待

接下來，教練替我們套緊連繫的繩索，戴上護眼鏡，再次檢查清楚，當綠燈亮起，代表可以跳出機艙。

這時大家都表現得很雀躍，臨跳前在鏡頭前揮揮手，然後攝影師便迅速爬出機艙外，為參加者捕捉在跳前一刻的珍貴鏡頭。

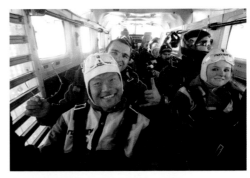

坐在最前排的我，是機上最後一個跳

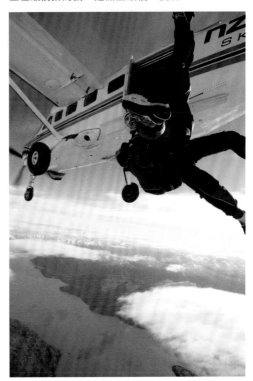

教練一躍而下，既刺激又過癮

印象最深刻的，就是坐在機門旁等待的幾秒鐘。數下數下，轉眼便輪到我跳，教練把我移動到機門口，感受到強風從機外吹到我臉，有幾秒坐出去，在萬二呎的高空，雙腳半天吊，抬高頭，雙手交叉緊握胸前扣環，環顧外面藍天和白雲，當拍下最後一張相，教練便一躍而下。

跳機一刻，的確有點感受到離心力，但原來人體的適應力是很快速，只是一兩秒，那種下墜的感覺便完全消失，接下來你是可以完完全全地享受自由飛翔的時間，以時速 200 公里往下飛，出奇地再沒有絲毫恐懼的感覺，完全拋開束縛。

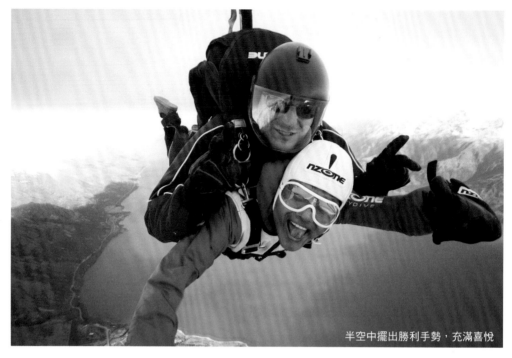

半空中擺出勝利手勢，充滿喜悅

教練示意我張開雙手，原來攝影師就在面前，我立刻豎起拇指，不斷舞動各種姿勢，為的當然是留倩影。

在半空的數十秒，就像小鳥在天空自由自在地飛翔，本來一開始看上去粒粒細小的積木，逐漸變得越來越大，慢慢發現原來是整個山頭，在高空上的數分鐘，讓人能夠從不同角度去欣賞這世界。

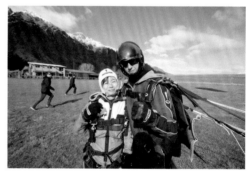

與教練降落地面合照

開傘

過了大約 50 秒，教練張開降落傘，即時感覺到身後有股強大力量往上拉，身體由水平位置，變成垂直姿勢，速度亦隨即減卻下來，自由飛翔感覺消失。

這刻世界變得寧靜，是時候從高空欣賞四周的壯麗景氣，教練控制好降落傘，想加速垂直下降，抑或想放慢些乘風滑翔，享受多刻自在的感覺，可以跟教練講，甚至有機會讓我嘗試拉動繩索控制方向。

在空中滑行大概 8 分鐘，能慢慢欣賞這漂亮的地方，最後便要降落地面。

噴氣快艇 (Jetboat)

噴氣快艇也許是紐西蘭其中一項最具代表性的戶外活動,適合一家大細玩,整個驚險歷程,由 25 到 30 分鐘不等。

噴氣快艇在水上有如法拉利般,不單外表充滿型格,原來裏面的電動摩打亦很厲害,能吸入河水再經高壓從船尾噴射推進,產生出強大的爆發力量,海上極速捉彎,以時速 85 公里水面上飄移。

沙特歐瓦河河道狹窄、多彎,尤其當駛至淺水區便大派用場,水中凸起的奇岩峭壁、樹頭,快艇左閃右避,水花四濺,一時加速,一時減速,為了展現駕駛員的功力,快艇向着礁石橫衝直撞,乘客都不禁放聲大叫,幸好每每在緊急關頭都能抽頭轉軚,最終化險為夷。快艇也是世上唯一能 360 度原地旋轉,好似旋轉咖啡杯,置身在杯內,被猛力拋來又拋去,刺激到不得了。

皇后鎮有多家噴氣快艇公司,提供的行程大致相同。在網上或遊客資訊中心可預訂,旺季 (7–8 月,12–2 月) 最好提前預訂。

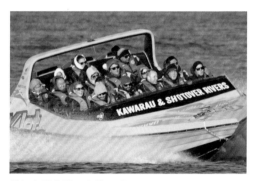
快艇左閃右避,水花四濺

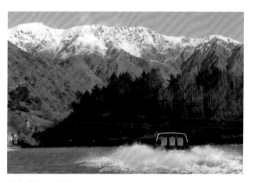
噴氣快艇的爆發力強,馬力十足

1) Shotover Jet

主要在 Shotover river 上行駛,行程大約 25–30 分鐘,特色是快艇極速穿梭於狹窄的河道,以及 360 度原地旋轉。

網頁有多張充滿動感的相片,極具震撼力,十分值得看。

📍 Shotover Jet base,Gorgeroad,Arthurs point,Queenstown

💲 成人 125 紐元,兒童 (5–15 歲) 60 紐元。
每天第一班,減 20 紐元。包括 25 分鐘水上航行、免費穿梭巴士往返皇后鎮、防水外套救生衣、防風鏡和儲物櫃。

🌐 www.shotoverjet.com

2) Kawarau Jet

當地第一家商業運營的快艇公司，快艇行駛在 3 個不同區域，Wakatipu 湖面、Kawarau river、Shotover river。
"Two Rivers Twice the excitement" 是公司的宣傳口號，標榜 60 分鐘的旅程，讓你體驗兩條河道的速度之旅，偶爾 360 度旋轉，令人心曠神怡，強烈推介網頁內的官方短片。適合有小朋友的家庭，可以自備防水的小型相機。

📍 皇后鎮市中心碼頭 Queenstown Main Town pier，Marine Parade, Queenstown
💲 成人 129 紐元，兒童 69 紐元，在網頁直接預訂減 15 紐元。包水族館入場門票。
🌐 www.kjet.co.nz
▶ www.youtube.com/watch?v= U3Kx4OLytfc

滑雪

7、8 月是北半球的冬季，假如想滑雪，來紐西蘭南島，有 4 個較具規模的滑雪場，分別是 Treble Cone、Cardrona、The Remarkables、Coronet Peak，在皇后鎮有穿梭巴士，來往滑雪場。

其中 The Remarkables、Coronet Peak 是聯營的，收費一樣，還有一款 3 peak pass，899 紐元，全年任滑。

💲 Lift Pass (129 紐元)，Lift Pass + Ski Rental (169 紐元)，
Lift Pass + Ski Rental + Ski Lesson (249 紐元)（價格更新於 2019 年 5 月）
🕐 9:00–16:00

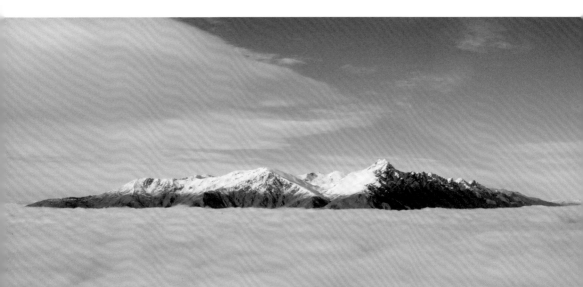

雲海裏的 Remarkables peak

The Remarkables

The Remarkables 雪場距離皇后鎮 45 分鐘車程，被群峰環繞，擁有南島最壯麗風景，滑雪場呈碗狀地形，雪道狹長，難度屬於偏高，適合中高級的滑雪玩家。

- 滑道比例：初級 30%、中級 40%、高級 30%
- 標高差：1,586 公呎
- 最長滑行距離：1.7 公里

🌐 www.nzski.com/queenstown/the-mountains/the-remarkables

滑雪場較適合初學者

讓初學者掌握滑雪技巧

Coronet Peak

Coronet Peak 是距離皇后鎮最近的滑雪場，車程僅需 25 分鐘，在雪場上可以欣賞到皇后鎮的美景。滑道較寬闊，適合初學者，心理上感到比較輕鬆。

- 滑道比例：初級 20%、中級 45%、高級 35%
- 標高差：1,187 公呎
- 最長滑行距離：2.4 公里

🕐 週三、五、六有夜間滑雪（Night Ski）至晚間九點，讓人從早滑到晚。

🌐 www.nzski.com/queenstown/the-mountains/coronet-peak

高難度動作

潛遊 北島 歷險之旅

位於紐西蘭北島最北端的 Bay of Island，由 144 個島嶼組成，是當地人夏天熱門的渡假地方，一般遊客亦會以 Paihai 作為遊覽基地，乘坐觀光船，探索島嶼的海岸線。

附近有幾艘沉船，隨着時間流逝，如今成為著名的水底景點，吸引不少遊客來船潛 (Wreck Diving)，其中 Rainbow Warrior 更是熱門的潛點。天氣，完全是旅程其中一個關鍵，多得天文台的準確預報，潛水公司根據預報安排出團，令旅客得到愉快的旅程。

體力充沛的，划着獨木舟，自由自在地在海上閒遊，喜愛冒險、刺激的，可選擇各種歷險遊戲，跳降傘、潛水、滑翔傘等。

寫意船潛之旅

Northland 簡介

Northland 位於奧克蘭以北，主要由 4 個區域組成：最北面的 Cape Regina & Ninety Mile beach、Paihia、Tutukaka coast、Whangarei，其中東邊是較熱門的旅遊勝地，夏天放假便擠滿本地人。

沉船潛水

老遠跑來，潛水是其中一個主要目的，但事實冬天凍，想潛水的人較少，即使兩艘沉船：Rainbow Warrior、Canterbury Dive，有着迷人的特質，躺在 26 米深的水底，但想湊夠人出發，存在一定難度，真的要視乎運氣。

Rainbow Warrior 被譽為 'Jewel of the North'，是綠色和平 (Greenpeace) 為反對法國核試，1985 年在 Auckland 擊沉，再運來這位置。經過數十年的改變，沉船如今長滿了五顏六色的珊瑚，也就成為了漁類棲息的人造樂園。特別留意要參加，這船水深超過 18 米，要具有高級潛水牌，再加少許深潛經驗。

下潛的海灘

參加全日的潛水團，8 小時行程，包含船費、2 次下潛、午餐，收費紐幣 180，折合為 950 港元。或許有人覺得價錢有點高昂，但幸好當天陽光普照，讓大家都渡過了愉快的時光，價格早已變得不重要。

1. 集合

公司推介

Paihia Dive 是較大型的潛水公司，組織各類潛水團、潛水課程，前往 Rainbow Warrior、Canterbury Dive。

💲 180 紐元，包括 2 次下潛、交通，所需時間 8 小時

🌐 www.divenz.com

2. 試衫

出發前

1. 集合：早上 8 點，先在鎮裏面的潛水中心集合，簽妥免責聲明書，執拾好潛水所需裝備。

2. 試衫：派發個人裝備，由於冬天水溫特別冷，裏面需穿上額外的保暖衣物，露天環境感覺特別寒冷。

3. 出車

3. 出車：當一切就緒，隨即開車，啟程往登船的海灘，車程大約半個小時，司機沿途不斷向我們介紹 Paihia 的風景。

4. 執裝備

4. 執裝備：弄妥所有裝備，BCD 連氣樽，最後穿上潛水衣。

5. 出動

5. 出動：十多分鐘船程，到達了下潛點，負責人為大家講解水底下的狀況。

第 1 潛

眼前盡是獵物

下水前，大家先聽清楚簡介，下潛的預備工作、持續時間、下潛深度、預期看到的生物。船潛的深度為 20 米，下水時水流頗為強勁，大家都捉着繩慢慢往下潛，首先嚇人一驚的是樣子極度邪惡的鱔魚，張開嘴，頭部不停伸縮，像要把獵物咬下來。

偶然碰上外形奇特的魚，突然在面前游過，腫脹的身軀，露出一副「傻更更」的模樣，不知去向，令大家都嚇了一跳。

很快便到達沉船，從外面看，整艘沉船的外型，船頭、船艙仍保存得相當完整，如今成為魚群的樂園，仔細地看，可以發現不同品種的魚類。

越是往下潛，光線明顯較微弱，進入沉船裏面，光線不足，加上面前的飄浮物，令視野帶點迷糊，有時室內更是黑漆漆，感覺超刺激，必須使用手電筒，在密室裏面穿梭，令人留下深刻的印象。

沉船如今成為魚群的樂園，魚樂無窮，以下是從裏面發現的「收穫」：

鐵達尼號（Titanic）船頭長滿珊瑚礁

仔細觀察，發現原來前身是船的廚房

躺着動也不動，但吸引大家的注目

身上紋理的色彩十分鮮艷

樣子邪惡的鰻魚

圓圓地，肚白白地，身軀有點兒脹的大眼魚

登島午膳

Lunch 登島

　　每次下潛之間，都需要足夠的休息時間，按計劃登上小島，在沙灘上休息。上水後，即使濕着身，在陽光照射下，亦不覺太冷，而且很快便把身軀吹乾了。

　　上岸後，領隊為大家預備好自備午餐，意粉、三文治、生果，一同席地而坐，邊吃邊傾談剛才在水底看到的魚。接下來是午休，大家各自找喜愛的地方歇息，躺下曬着太陽，海風吹拂下，小睡片刻，充滿悠閒的感覺。

Paihia

位於 Paihia 沿岸有條大街 Marsden Road，各大小旅館酒店、公寓，隨處可見，而大部分餐廳、紀念品店、旅行社，主要集中在 William Road，遊客可在此選購喜歡的東西。

旅行社提供各項旅遊服務，郵船接載遊客前往附近的旅遊點，無論是半天，抑或全日，皆可享受這寧靜、隱世泳灘、蔚藍海水。其中潛水團算是其中一個最吸引的項目，中心帶領遊客往兩大主要船潛的地方，Rainbow Warrior、Canterbury，都能欣賞豐富的水底生態。

大多的島嶼早已被列為優閒保護區，部分島嶼容許露營，是喜愛戶外活動人士的天堂。

Paihia 有不少 apartment，找住不太困難

碼頭 i-site 旁的 35South Aquarium Restaurant 餐廳

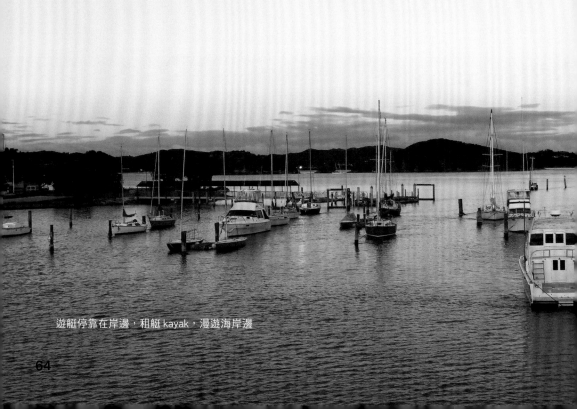

遊艇停靠在岸邊，租艇 kayak，漫遊海岸邊

海旁跑

　　經過整天遊覽，本來可以早點回去休息，但我卻選擇在黃昏靠着海岸線跑。看太陽逐漸遠離，重投大海懷裏，海面亦不時察覺海鷗的影蹤，自由自在地飛翔，帶着鹹水味的海風吹拂着我的身軀，有時會不由自主地跑進沙灘，除了更親近海浪外，你會發現在金黃的餘暉下跑步，是一件浪漫的事情。

穿洞之旅出海團

　　穿石洞之旅 (Hole in the rock) 是其中一個最熱門的旅行團。出發前，要有充足的準備，泳衣、太陽油、毛巾、相機等，在碼頭等候，陽光充沛，拍了照片留念，遊船準時出發。

黃昏海灘跑，既寧靜又迷人，人生最舒服的一刻

海面帶着金黃的餘暉，天空鋪滿煙霧，令景色更迷人

乘坐遊船，漫遊海岸線

公司推介

Fullers GreatSights

　　出發時間：每天 8:30 及 13:30 有船出發，3 小時，全年開辦。

📍 遊客服務中心旁碼頭

💲 成人 NZ$107（約港幣 $600）
　　小童　NZ$54（約港幣 $300）

🌐 www.dolphincruises.co.nz

與海豚暢泳

　　這個環節讓大家能與海豚一同游泳。穿上潛水衣，下海前先介紹海豚的生態，以及注意事項，聽聞牠們最喜歡游近船頭，三五成群，充當領航員。

　　遠遠望到海豚背影，眾人迅速套上腳蹼，戴上面鏡，急不及待下海，與海豚作最親近的接觸。一個個跌落水，無理會海水有多凍，大家向着海豚方向拼命游，感覺好似在進行短途衝刺，可以這樣近距離望到海豚，感覺好正！然後發現海豚消失，再返回船上，等候下次出動。

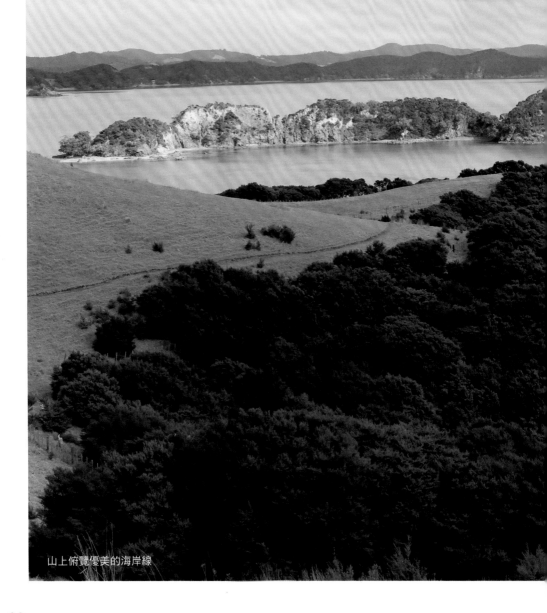

山上俯覽優美的海岸線

漫遊海岸線

除了海豚暢泳,遊船再次駛動,載大家沿優美的海岸線,一次欣賞海島的風化景貌。其中海蝕洞,巨岩洞,都是當中的亮點,船長在附近徘徊,之後小心翼翼地穿過巨岩洞,讓大家感受穿洞的刺激。

尾程停泊在其中一個島,沿指示往山上路徑行,從高點可以清楚看到其他島嶼及景點,亦能近距離看到大群綿羊,牠們的害羞表現十分有趣。

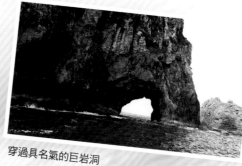

穿過具名氣的巨岩洞

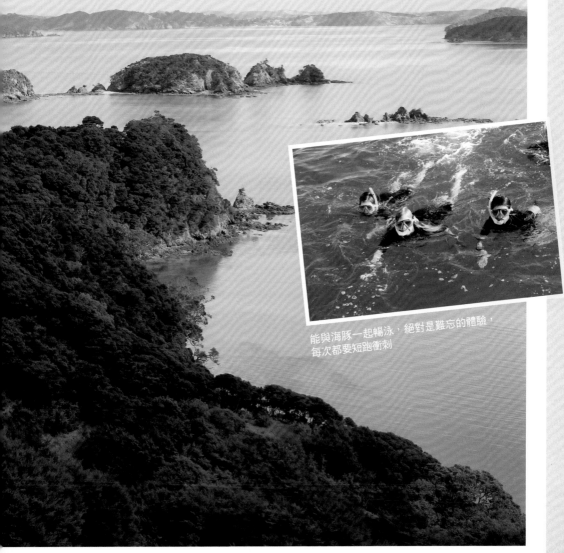

能與海豚一起暢泳,絕對是難忘的體驗,
每次都要短跑衝刺

晨跑，另一種幸福

晨跑的前一晚，雨下過不停，內心不斷期盼早上不要再下，怎料早上一起床，發現雨依然是按照昨天的密度，但渴跑的心情，絲豪未有減退。

Whangarei 瀑布，離馬路不遠，氣勢磅礴，往瀑布底部走，便發現瀑布旁有一條隱世小徑，沿着河流跑，基本算是安靜，人不多，偶爾碰上跑山客，最令人迷戀的是穿梭於樹海之間，不時聽到潺潺的流水聲，感受到大自然的詩情畫意。

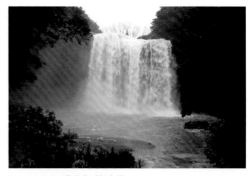

Whangarei 瀑布氣勢磅礴

部分路段並非官方路線，在錯綜複雜的樹林間有點難找，總之大原則是不要離河流跑太遠，亂走一會又再接回路徑。再續往前走，會來到另一邊的停車場，可以由此離去。

跑進去這條隱世小徑，地面滿佈泥濘

黃昏跑

來 Tutukaka，主要目的為潛水，為了要等待往 Poor Knights Island 出海潛水，反正等着，不如迅速換上跑衫褲，直奔跑往盡頭的燈塔。

Tutukaka 半島有條非官方路線，離開石屎路進入保護區，往前走不久便要落數百樓梯級，之後迎來一項挑戰，便是要跨越石灘，難度在於海浪不斷衝上岸，要把握在海浪後退迅間渡過，對於

從山坡沿幾百級樓梯

擁有豐富經驗的我而言，不失為一條具挑戰性，景色又不俗的山林路徑。

往後是一小段的上坡，鋪滿泥漿，路徑隱密，山徑頗難找，由於不多遊人到訪，草兒樹枝更會遮掩山徑，這正是其中一個吸引之處，走完之後有一種冒險的感覺。直往上走，不到十分鐘，直至抬頭仰望到盡頭的白色燈塔，有天文台雷達站，這裏是欣賞四周風景的好地方，小休片刻才沿路折返。

瑞士 Switzerland ✚

耐力挑戰

　　瑞士的阿爾卑斯山，也許是世上最好的行山地。

　　某年暑假，相約幾位熱愛山野的戰友到瑞士，針對超長途耐力賽及上山訓練，進行有糸統的高原訓練。

　　提高體能、鍛煉身體，是其中一個理由，然而在這短短數天的旅程，遇到不同的困難，路途上 Ida 的腳痛、和 Lizzy 速度格鬥、沒完沒了的上坡路、令人留下深刻印象的情景，甚至可以跟着大班志同道合的耐力跑友一起上路，走完這條歐洲最美風景線 Haute Route，真是一次難得的經歷。

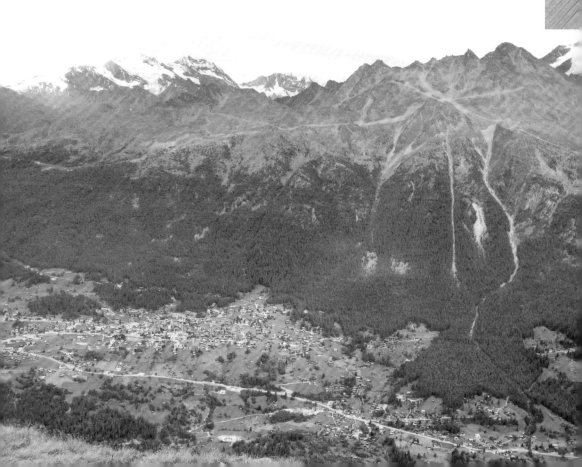

瑞士 ✚
高山訓練全紀錄

瑞士 本身有不少漂亮的渡假小鎮，好像 Chamonix、Zermatt、St. Moritz、Luzerne、Interlaken、Lauterbrunnen，當中有很多風景線，長度、景觀不同，適合不同的耐力旅人。

　　每年夏季 7、8 月，運動愛好者都會慕名而來，佔據整個城鎮，有的乘搭吊車登山健行，欣賞冰河景色，大部分即日往返，有的會預留數天，沿途在山頭過夜，視乎個人能力和目標。

Haute Route 是著名的風景線，可眺望延綿的雪山山脈

高原訓練全紀錄

　　從西往東面走，由西面法國的 Chamonix 出發，跑到東面瑞士的 Zermatt，路線橫跨法國、瑞士的阿爾卑斯山，是歐洲最著名的登山路線，根據官方網站 Haute Route 是繼 Trail Mont Blanc (TMB)，最受登山客歡迎的路線，論景觀變化，肯定較 TMB 更為吸引。

　　Haute Route 是歐洲著名的風景線，全長 200 公里，累計爬升高度為 12,000 米，從剛開始的 Chamonix 便望到白朗鋒 (Mont Blanc)，途經多個鄉鎮和村莊，路程包括沙石路、小徑、山路、冰川等，到尾段的 Zermatt 見到馬特洪峰 (Matterhorn)。

　　路段橫跨多座山脈，可眺望延綿的雪山山脈，11 個高峰、上落差高度超過 12,000 米。只見山頭一個接連一個，在山頭遊走，總感到無論上下坡路都沒完沒了，直向上伸延，這是我對整段路的印象。

　　在冬季， Haute Route 是世界知名的越野滑雪路線，每年吸引眾多高水平滑雪客來朝聖。

瑞士高山訓練 Full Team 合照，攝於 Vallocine 轉乘 Mont Blanc Express(左起：Steve、Janet Ng、Lizzy Hawker、楚健、Ida Lee、Jeanne、海濤)

UTMB 起步點位置

焦點人物檔案

Lizzy Hawker

- 超馬全球最強
 (Top Runners around the World)
- 來自英國的超級馬拉松運動員，2006 年 IAU100km World Championship 第一名；在世界超長途距離項目無人不識，在國際賽事未逢敵手，甚至比很多世界級的男選手更強更快，稱她是「全球最強女跑手」亦不為過。

Lizzy 在歐洲大型賽事 UTMB(166 公里)，五次參賽，其中四次取得冠軍

相約在城鎮

　　這趟高山訓練，同行共 7 人，出發前各自有行程，筆者剛完成一星期的單車浪遊，腳筋依然帶點疲累，覺得頗為繃緊，想有多天休息，最後當然如期起程。

　　8 月 9 日黃昏相約在瑞士 Les Marecottes 的 Hotel Mont Blanc 集合，休息了一晚，第二天早上，在車站登記好行李，將直接送往 Haute Route 終點站 Zermatt。

　　每年 8 月尾在 Chamonix 舉辦的國際盛事 UTMB，起點和終點正位於這小鎮旅遊局旁的教堂，跑手返來衝終點時，將經過小鎮的大街小巷，眾多的市民觀眾，會在旁為跑手歡呼打氣，場面非常熱鬧。

交通小教室

瑞士火車系統

　　瑞士火車系統，以可靠、方便、完善見稱，提供獨特的旅行體驗，火車路網密集、班次頻繁。

　　除了準時，其中一項服務，可以託運行李往其他火車站 (station to station)，或直接送到國內機場 (station to flight)，甚至運送往酒店 (door to door)，為旅客帶來方便，只需在瑞士任何一個火車站，在行李上掛上目的地的牌子，支付 12 瑞郎的費用，行李便會在兩日後運送到指定的火車站，託運單車也只是收 18 瑞郎。

　　🌐 www.sbb.ch/en/home.html

第 1 天

路線

Chamonix (1,037 米) → Argentiere (1,251 米) →
Le Tour (1,453 米) → Col de Balme (2,204 米) →
Trient (1,279 米) → Fenetre D'Arpette (2,655 米) →
Champex (1,466 米) → Sembrancher (717 米)

起程了

　　起步前 Lizzy 拿出 iPod，播放 UTMB 比賽的大會音樂，帶點激昂，有提升意志之功效，為大家營造刺激氣氛；在教堂前來張合照，這位置將會是 UTMB 賽事的起步點，一星期的高原訓練正式開始。

　　由 Chamonix 走到 Argentiere 的 9 公里路，初段大致平坦，大多是柔軟、易走的泥路，剛起步大家的距離都很接近，只是我因為左手抱着水樽、右手拿着運動相機，跑起來明顯較喘氣，被他們笑我跑得像企鵝般。

　　過了正午，來到 LeTour (1,453 米)，遊客一般在這兒乘搭吊車上 Col de Balme (2,204 米)，而這正是我們下個要去的目的地，一天中最困難的時候開始了。

　　我們在吊車下面向上坡的路徑走，不時望到在吊車上的乘客，和他們揮揮手、打打招呼，然後心想其實大家都是去同一目的地，但我們就省卻了每次三數百元的車錢，作為一個耐力旅客，可以用最少的錢去旅遊，聽上去似乎很不錯。吊車中途站大多有餐廳、休息站、洗手間，方便行山客補給。

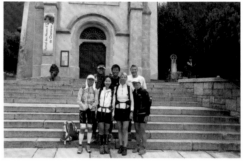

UTMB 起步點的教堂用心聆聽 Lizzy 所播放的音樂，想像正式比賽當日的情景

Le Tour 吊車接載遊客上 Col de Balme，只需十多分鐘的時間

經過 6、7 小時的跑程，大家的距離開始越拉越開

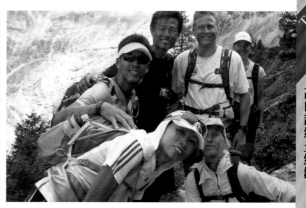

Trient Valley 上跑，只見山頭一個接連一個，總有跑不完的感覺

挑戰難度──負重磅上高山

從 Le Tour（1,453 米）直跑往 Col de Balme（2,204 米），需克服高達 800 米的攀登，兼且路段鋪滿大小碎石，再加上初段背包的負重是最大的，這將虛耗大量體力。由於大家在初段已毫無保留地發力衝刺，此刻更需要充足的體力去應付。

此時 Lizzy 一馬當先，不斷在前邊領跑，而且明顯感覺到速度加快了，事實上因為時間緊迫，務求要在入黑前抵達目的地，否則天黑在山頭跑將是極度辛苦、不好受的經歷。

只見 Lizzy 拼命的跑到老遠，然後不斷回頭望我們，又再停停催促大家；印象中在首天的尾段，我大部分時間緊跟隨在 Lizzy 背後，然後用我掛在胸前的 GoPro 相機，把 Lizzy 上山、落山、以及在不同路段跑時的動作、反應拍攝下來，方便日後作研究，希望可以找出省力的方法，尤其是揹背包的幾種不同方法，在不同坡度或路況的情形下，我察覺到 Lizzy 會有不同的步長、落腳的位，及運用雙手來承受背包的方法。

想跑得好，除了體能狀態外，要知道技巧同樣重要，熟練、省力是致勝的關鍵，透過分拆 Lizzy 的動作，可以從中領略些跑山的技巧，達到最高效的 Running Economy。

走過 Trient，隨即開始近 1,400 米的向上攀升，這段長 7 公里的路段，是整天體力要求最高的部分，除了因為上坡的路直伸延到遙遠的山頭外，基本上望不到路的盡頭，而且沿路鋪滿大石頭的路，亦消耗掉身體不少體力。

挑戰難度二　滑冰路滑難走

穿越 Glacier de Trient，距離 7 公里長，近 1,400 米垂直攀升，有部分路段需走過冰面路段，完全考驗全身的體力，鍛煉雙腿的每一塊肌肉，控制身體平衡，不致滑倒。

分水嶺

前面迎來今天最後一個要命的大坡，過了海拔 2,300 米，要一直往上走，已經感到溫度不斷下降，而且風亦越刮越烈，無情地打擊我們，所以大家會不時加穿保暖衣物，一步一步踏上前面的最高點，遠望前方的路，仍然有幾個上坡垂掛在前面。

任何人都希望立即爬上最後的一個上坡，只是前路不會讓人改變，唯有調整自己節奏去走完前面的路。

差不多黃昏 5 點多，抵達今天的最高點 Fenetre D'Arpette（2,655 米），在上面你能見識到高海拔環境，氣候變化範圍很大，會感到異常冰冷，這時候適當的保暖衣物非常重要，可以避免體溫過分流失，帶備一件透氣性佳的外套。

Fenetre D'Arpette pass 是一個非常明顯的分水嶺，我們從西向東走上，東西兩邊景觀截然不同，西面望去是 Mont Blanc 滑下的冰川（Arctic World），東面盡是由巨型石頭組成的地貌。

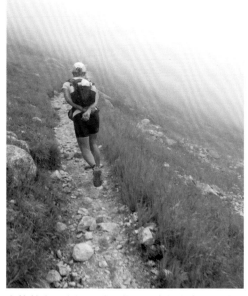

海拔越高，空氣有點稀薄，大多數人會即時感到氣促。

Champex 是 UTMB 賽事尾段的其中一個 check point

地質知識 | Trient Glacier

Glacier du Trient 屬山谷冰川，冰層沿山谷向下移動，在壓力、重力的作用下形成冰川，流動情況跟河流相似，長達數公里。影響冰川下滑速度的因素有很多，包括坡度、冰層的厚度、溫度等。阿爾卑斯山區冰川，在全球不論是計算所佔的面積、總體積，比例都相當小，相比最重要的南極洲（佔全球冰川面積 85% / 體積 91%）和格陵蘭（全球冰川面積 12% / 體積 8%）差很遠；其他擁有冰川的地方包括加拿大離島、阿拉斯加、安地斯山脈、冰島等。

困惑了

　　經過大約 8 公里的路段，以落斜為主，來到 Champex 鎮已經接近黃昏 7 時，離目的地 Sembrancher（出發前已訂下旅館住宿），尚有個多小時的路，而 Jeanne 的腳亦感到有點痛楚，不知能否跑下去，這時大家圍起來，商量是否繼續，或是直接停在這小鎮。

　　這是個非常難下的決定，因為往後數天的住宿經已預訂好，若然某天跑少了路，便會直接影響第二天的行程，而且 Lizzy 所編排的行程較緊，我們就在這難題上討論了一段時間。

　　最後大家決定還是走下去，由於餘下的路均是斜坡向下走，Jeanne 的腳雖然累，跑下去還是可以的，不過到達 Sembrancher 時，從她的臉部表情可以察覺出她真的處於辛苦、疲累的狀況。

小結

　　Lizzy 的想法是大家老遠從香港來到瑞士，當然想選條風景較佳、距離較長、具挑戰性的路線，無論是沿路欣賞到的風景，抑或是操練的里數，都想能滿足大家的慾望，令各人有所收穫。

　　回想今天 40 公里長的路程，垂直上了 2,500 米的高度，花了 11 小時完成；在餐廳吃飯時，Jeanne 像是支持不了，正和 Lizzy 商量自己走另一條較短、易走的後備路線，然後再跟我們匯合；亦想過自己乘車到一個地方，再跑一小段來匯合我們；但最後都為 Lizzy 否決，她認為自己有責任照顧我們全部人，不放心 Jeanne 獨自分開走，她寧願把路線改短一點，亦不想分開來行。

　　看來大家都沒有預期第一天便會走上這樣長的路，唯有快快吃完飯回酒店，爭取休息時間，期望第二天會恢復過來。

特別介紹

Champex

　　Champex 是典型的瑞士小鎮，有大型酒店如 Hotel Belvedere、Hotel Alpina、Hotel Splendide 等，夏天很多遊客在湖上划艇、遊泳、垂釣、步行等。本身位於湖畔，環境優美，四圍都看到漂亮的木屋，向着太陽方向，大多種滿色彩斑爛的鮮花，在花園擺放引人注目的裝飾公仔。

Champex 是著名的渡假小鎮

第 2 天 | 路線

Sembrancher (717 米) → Le Chable (821 米) →
Clambin (1,730 米) → Cabine du Mont Fort (2,457 米) →
Col Termin (2,648 米) → Col de Louvie (2,921 米) →
Cabine de Prafleuri (2,624 米) → Moiry

跑起來

　　經過整夜的休息，剛起步時各人都似回復狀態，充滿力氣，跑在一起直往前衝，楚健和我都覺得今日天色非常好，沿途值得拍攝的又怎能放過呢？

　　於是我們便停下來互相替大家拍照，只消一會兒，再往前看發覺大家已奔跑到老遠，然後我們就像玩變速跑般追趕着隊友，但辛苦換來張張漂亮的相片，感覺也是值得的。

山谷小鎮 La Chable

　　不用兩小時，便來到 La Chable，這個山谷小鎮，有很多法式的木屋建築物；由於位置近 Martigny，冬天較為熱鬧，遊客可在此乘坐吊車經 Verbier (1,490 米) 上 Col des Vaux (2,705 米)，進行滑雪活動。

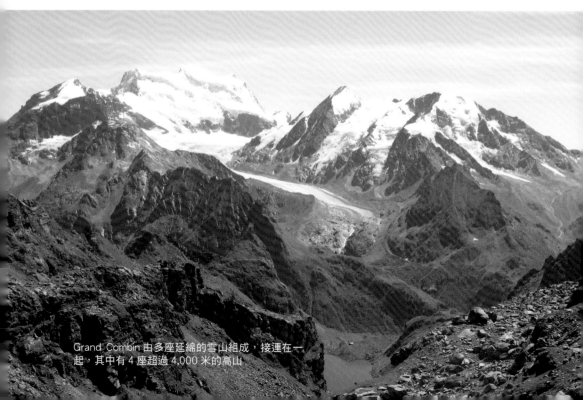

Grand Combin 由多座延綿的雪山組成，接連在一起，其中有 4 座超過 4,000 米的高山

山谷小鎮 Le Chable 的法式木屋

MIGROS 是這兩天唯一的超市補給站，當然要入足貨

瑞士有兩大超級市場包括 COOP 和 MIGROS，擁有最多的分店，售賣的貨物品種非常齊全，由於瑞士消費相當昂貴，所以在超市購買食物補給品，我會特別留意超市推出的打折貨品和某些較便宜的食品，如芝士、牛奶等，而光顧超市經已成為瑞士旅遊的指定動作。我們在鎮中的 MIGROS 超市停下來，Lizzy 指示大家往後的路段難有充足的補給，購買充足的食物和補給品。

Le Chable 到 Cabane du Mont Fort 有大段的上坡路，適宜鍛煉腿部力量的路段

留意到 Lizzy 悠然地在吃東西，一臉輕鬆的模樣，難道今天的路程較短？更易到達目的地？這刻大家都在揣測，殊不知原來是惡夢的開始，好戲在後頭。

從 Le Chable（821 米）走到 Cabane du Mont Fort（245 米），長 9 公里，需向上攀升 1,700 米，沿途經過超大段上坡 Zig-Zag 路，坡度有 50 多度，完全要靠大腿四頭肌的力量。

奔走於山坡的路，拐個彎便看到不同的雪山景，不時充滿驚喜

本來路標指要用 6 個多小時的路程，卻只花了不用 3 個小時便到達，這刻大家還是充滿萬分興奮，沿途有說有笑。

過了 Clambin（1,730 米）後便要一直往上走，除可遠望到西面的 Mont Blanc 雪山外，一連串被雪覆蓋的山峰展現在正前方，這便是 Grand Combin，是 Pennine Alps 西面的山脈，有 4 座超過 4,000 米的山頂，最高為 4,314 米，同時亦為冰川提供大量的冰塊，能有機會在這麼吸引的大自然景色下奔跑，實在太有意思了！

Topic
6

高山訓練全紀錄

77

Cabine du Mont Fort 既可住宿，亦有供應食物予遊客

陽光下享用瑞士芝士火鍋 (Fondue au fromage)，另有一番風味

Cabine du Mont Fort

　　到達觀景台 Cabine du Mont Fort，有時間停下來稍作休息，順便欣賞風景；因有滑雪吊車到達，餐廳有大量遊客光顧，夏天有行山客，冬天則有滑雪客。

　　這裏是觀賞 Grand Combin 和白朗峰 (Mont Blanc) 的絕佳地點，即使有多疲累，都會利用照相機選取不同角度去拍照留念；在陽光照射下，嘆杯咖啡，感受下舒服的悠閒時光。

　　這裏有提供住宿服務，亦有餐飲，由 Swiss Alpine Club 經營，可透過電話、電郵、網上預留床位，取消預訂需提前一晚，否則徵收 "no show fee"。

　🌐 www.sac-cas.ch

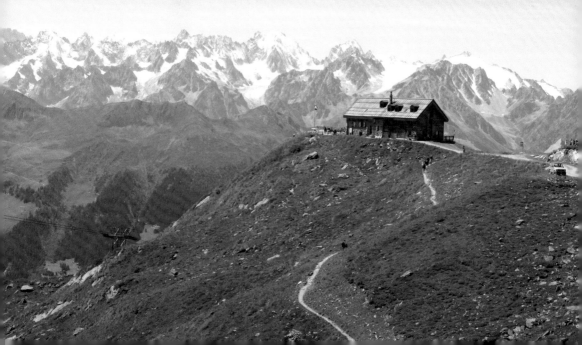

路可選　二揀一

　　從 Cabine du Mont Fort 到 Col de
Louvie，有兩條路徑可選擇，其中一條
距離較遠的，經 Col Termin (2,648 米)，
然後上 Col de Louvie；另一條距離較短，
先上 Col de la Chaux (2,940 米)，再
到 Col de Louvie (2,921 米)。

　　由於在山上天氣變化不定，有時要
視乎天氣狀況去選擇路徑，所以沿途的
refuge 和 cabine 顯得非常重要，能提供
附近區域道路、天氣狀況的最新資訊。

　　我們選擇了距離較短的一條路徑，
不是為了省時間，而是想以最近距離去
親近 Glacier de Tortin，甚至可以踏足
於冰川上。

烈日下踏足於 Glacier de Tortin，突然想起無綫特備
節目＜冰天動地＞

沿路經常看到的指示牌

活用行山杖

　　通往 Col de Louvie 的路，望到高山
湖泊，是由冰川、泥石流、崩塌、滑坡等
堆積物沖積而成，有冰雪融水匯聚其中。

　　這段路直向上走，Ida、Janet、
Steve 都拿出新買來的行山杖，多使用可
減輕雙腿壓力，他們亦將會在 UTMB 比
賽中使用。

　　由於早上經已向上走了近二千米的
攀升高度，然而下午還要應付較滑、較
難行的石頭路，假若體力稍欠佳將會越
行越慢，而且很容易會扭傷。

　　下午走的路，大部分是石頭夾雜着
雪的混合路線，較技術性，不用走上太
高的山頂，但上落卻很多。

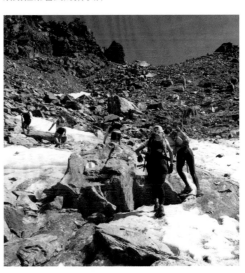

往上行走，夾雜着碎石和冰面，大家都行得小心
（Glacier de Tortin）

　　本來以為下坡的路可以跑快點，但
路上太多大石頭，不見得易行，前進速度緩慢，比指示牌所標示的還要慢，在香港很
難找到類似的山徑，所以大家都趁機鍛煉運用行山杖的技巧，減低腿部肌肉疲勞。

地質知識

高山湖泊

在高山地帶，不時看到冰川侵蝕的痕跡，於雪線附近的積雪凹地，隨着季節和晝夜溫差的變化，積雪融化和凍結反覆進行，形成冰斗，融雪時再變成冰斗湖。

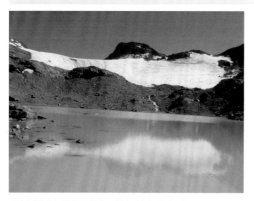

冰川附近有不同形狀、顏色的高山湖泊

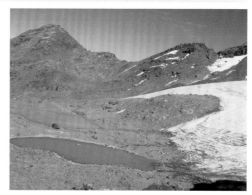

冰川附近有不同形狀、顏色的高山湖泊

遇見山羊

尾段經過幾個高山湖泊，在這區域會不時發現於野外生活的山羊 (Ibex)，牠們都是群居在山頭，當遇到人類便會既害羞、又好奇地望向我們，但當我們再進一步靠近點時，又會立即奔跑開去

大多的時候 Lizzy 會高估了我們的能力，每次問她跑到下一站的所需時間時，結果總是比她講的慢一截，可能她真是快得好厲害，所以在遭遇過幾次類似的情況後，大家都對她的答案調較一下，方可預計到實際所需的時間。

生物小教室

阿爾卑斯山野山羊 Ibex

山上不時看到野山羊跑來跑去，原來生活在阿爾卑斯山區的野山羊過去曾有段小故事。

在 1809 年，由於野山羊身體的各部分可被用作醫藥用途，在瑞士因被人過度獵殺而絕跡；後來 1875 年瑞士政府再想從意大利購買野山羊，都遭對方拒絕，正規方法行不通；1906 年，一班生物學家唯有收買偷獵者，從意大利偷運數隻純種野山羊回瑞士，再繁殖飼養，在 1911 年再讓野山羊重返大自然；如今，瑞士野山羊數量已回升到 14,000 隻。在 2011 年更有紀念野山羊重返瑞士 100 周年的儀式舉行。

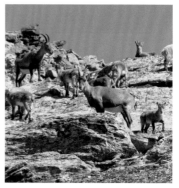

Ibex 是阿爾卑斯山上可見的野生動物，大而彎的角，被視為智慧、勇氣和堅韌的象徵。

訓練講飲食

在山上進行超長途訓練，連續幾天，其中一個環節是去嘗試不同食物，在真正比賽時，大會提供各種食物，選擇何種食物時應先考慮自己的喜愛及習慣，因個人的喜好和習慣都有所不同，聽 Lizzy 講，她個人比較喜歡吃固體食物，例如麵包、薯仔、香蕉、朱古力等。

無論在超長途耐力比賽或訓練期間，時間都很長，選取合適的食物尤其重要，了解每項長途賽事所提供的補給品，再考慮那一種是自己最易吸收、最適宜進食。

其實在近年的超馬比賽，一些大贊助商隊伍如 Salomon、North Face，他們各自擁有強大的支援隊伍，在補給站安排好一切服務，為所屬運動員更換隨身衣物，提供所需補給物品和飲料。

終於來到 Lizzy 經常提及的超巨型大石，上面印有紅白紅的路標，要這般巨大是因為在高山會不時出現濃霧，晚上在碎石路難以找到正確的方向，於是便用這巨石作為路標。

來到下午 6 時多，只見 Lizzy 頻頻左顧右盼，不其然地展露擔憂的心情。每次發現望不到最後的隊友時，她便會即時停下，等齊所有人，然後又飛快地跑到老遠處；看出 Lizzy 是着急的，但無奈經過十多小時的走動，疲累的感覺蓋過了趕急的心情，心是想加快腳步，卻又做不到。

挑戰難度三　海拔高　氧含量低

海拔超過 2,500 米的高度，空氣變得稀薄，有些人會出現呼吸困難，甚至更強烈的高山反應。

在海拔（2,000–2,400 米）的訓練，正好鍛煉運動員的心血管系統，提高最大攝氧量和血色素濃度，增強了耐受乳酸的能力，有效提高心肺功能。

有時路徑不太清淅，Lizzy 習慣先跑上前邊找路　　橫越冰川支流

趕不了

原本今天的尾站應該是 Cabane des Dix，來到現在這所小屋的位置，已經是晚上 7 點多，距離目的地，尚有一段頗長的距離，對大家來說顯然頓失預算。

由於無法抵達原訂目的地，Lizzy 唯有用電話通知 Cabane des Dix 那邊取消預訂，本來他們已經準備好食物來招呼我們，可惜我們真的到不了。

接下來要面對的問題是今晚在哪兒住，由於面前的小木屋缺乏食物，Lizzy 提議沿峽谷向下走，直走到水壩，會有間酒店，路程大約 4 公里；此刻大家已經跑了將近 12 小時，身心都很疲累，但這似乎是當前唯一的選擇，畢竟最熟悉當時情況的肯定是 Lizzy，所以大家都不敢怠慢，朝着下面水壩方向跑去。

有得住

從高處向下望，清楚見到水壩超宏偉，又大又直，果然是世界上最高的水壩；然後沿 Zig-Zag 路往下跑，斜度頗大，途中有多條捷徑路的痕跡，像走香港麥理浩徑大帽山段。

轉眼間 Lizzy 已經率先衝落山腳，遠處望到她和楚健的背影。差不多跑到地面，從外望去依然懷疑這幢建築物，單看外觀實在不太像酒店，心想萬一這不是酒店怎麼辦。

跑到馬路，Lizzy 話 "No"，我和楚健即時反應以為是無房！怎知 Lizzy 再話 "No problem"，我們才鬆口氣；然後待 Ida 從山上來到時，楚健又用同一番話對 Ida 說，結果被 Ida 狂鬧一翻，真的慘！

向着水壩的方向跑，沿途有多條 short-cut，有點像大帽山

第 3 天 路線

Cabane de Prafleuri (2,624 米) → Col de Riedmatten (2,919 米) →
Arolla (2,006 米) → La Gouille (1,844 米) →
Les Hauderes (1,452 米) → La Sage (1,667 米) →
Col de Torrent (2,919 米) → Barrage de Moiry (2,249 米) →
Col de Sorebois (2,847 米) → Zinal (1,675 米)

路線簡介：

今天路程並不困難，初段繞水庫跑較平坦，可全跑，然後只需上少許；下午需上山，攀升高度大，但尚算易走。

從水電站大壩下的 Prafleuri 出發，繼續往東面走，路程包括沙石路、小徑、山路等，前段眺望白朗峰，途經多個鄉鎮和村莊，山頭一個接連一個，總覺得上下坡路沒完沒了，直向上伸延，這是我對整段路的印象。

重新上路　環水庫奔跑

吃過早餐，尚未到 8 時，大家已準備出發；我們在水壩下拍了照，便開始漫長的旅程。跑上堤壩上面，再繞湖跑 7 公里，全是平坦的沙泥路，途中穿過數條隧道，行進裏面會感受有點冰冷。

在水庫來回跑，碰上了很多瑞士牛群，阻擋着前路，即使看到我們從遠方衝着來，都依然站着躺着，擺出不在乎的模樣，動也不動；這刻大家亦不放過機會，用相機把這班不合作的牛朋友拍下來；牠們身上總掛着牛鈴，發出的「噹噹聲」，在阿爾卑斯山區傳過不停。

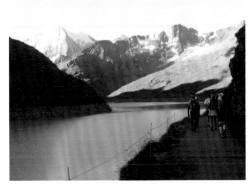

出發了

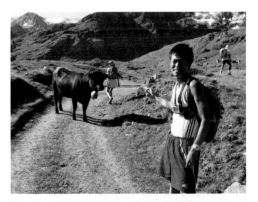

沿路不時被乳牛擋着前路，故意阻礙我們行進的路徑

83

牛鈴傳遍阿爾卑斯山

欣賞阿爾卑斯山壯麗的冰河景色，不時聽到清脆的牛鈴聲，不會感到半點煩厭，皆因這種牛鈴聲正代表瑞士山脈的特色。

每隻瑞士牛，頸上都掛上牛鈴，昔日牛鈴有「識別牛群」的功能，今天已演變成趕牛上下山活動的一項旅遊表演，吸引遊客觀看。牛鈴也是瑞士最好的紀念品，代表着瑞士鄉土文化，和瑞士的鐘錶、朱古力一樣，成為瑞士傳統文化的一部分，隨着外國遊客傳到世界各地，連大型賽事 UTMB 亦利用巨型牛鈴作為勝出的獎品，我們同行的隊友都渴望欣賞 Lizzy 的戰利品。

小教室

阿爾卑斯山標柱杆

在法國或瑞士國境，標杆上的箭咀，上面一般有標示地方名、步行所需時間，但從未提及實際距離，令人百思不得其解。

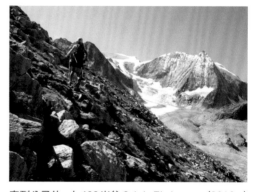

直到分叉位，上400米往Col de Riedmatten (2919m)

訓練貼士

上坡路段

- 上坡的路段應以省力為大原則，應通過日常的反覆練習來加強上坡的能力和技術；斜度越大，所需消耗的體能便越大。這時候步幅及節奏需作出適當的調整，斜坡越陡，越要放慢腳步慢慢爬，另一方面可以讓腿部肌肉放鬆片刻；
- 上身應保持平衡、垂直，不要過分前傾或後抑，因這姿勢會加重腰肌、背肌的負擔；
- 落腳時我習慣前掌先着地，抓緊地面砂石，然後讓體重平均分散在腳部；整腳貼着地面，留意在斜度越大的地面對後面腳踝會構成壓力；
- 假如山坡上常有數條岔路選擇，是走蜿蜒向上的路徑，較省力。

上坡路段鋪滿鬆脫的沙石，有點難走

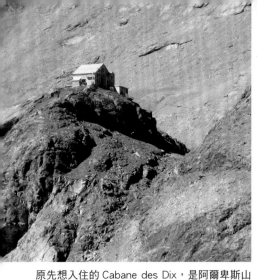
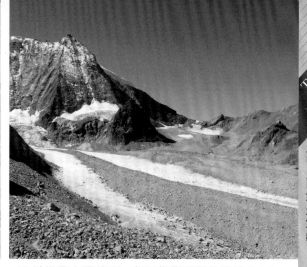

原先想入住的 Cabane des Dix，是阿爾卑斯山區域最受歡迎的 refuge，可容納 150 人，由 Swiss Alpine Club(SAC) 經營，開放日期由 3 月中到 9 月中

冰川從雪山頂瀉下，留下條條深刻的軌跡 Col de Riedmatten

上坡的考驗

走完水庫的一段平路，便要向上攀升 400 米，往 Col de Riedmatten（2,919 米 ）走，段路較陡斜，路面是鋪滿鬆脫的沙石，有點難走。

經過前兩天的鍛煉，雙腳肌肉已能適應陡斜的坡段，感覺很快便到頂，只是有點氣喘，但無需花太多力氣。沿途望到原來昨晚留宿的 Cabane des Dix，心裏其實是萬二分渴望在此過夜，只怪我們未能達標；但樂觀點去想，這或許是上天的安排，故意讓大家留點遺憾，讓我們有藉口再來。

落山　保持平衡

走過 Col de Riedmatten，隨即進入幾公里的下坡路，不要以為下坡就必然輕鬆，尤其是這段下山的路更為要命，下山道路為大片的礫石區，既陡斜，亦鋪滿大大小小的碎石，要保持身體平衡，還要避免滑倒在地上，這確實是一課很好的操練。離開了這座山頭，馬上迎來整天最好走的路段，這段長 6 公里的草地，向着下站的 Lunch Stop—Arolla 進發，基本上上山前皆是跑着，落山亦很順利。

中午 12 點 15 分抵達 Arolla，由於路較為好跑，比原訂時間早到，因所有商店都會在中午 12 點半至下午 2 點半關門休息，我們剛好趕到，來得及在超市補點冰凍飲料和食物，休息半小時後才重新上路。

繼續沿下坡出發

　　從 Arolla（2,006 米）出發，沿着河谷（Valley D'Arolla）下的河流跑，沿途跑過幾個瑞士小鎮，包括 La Gouille（1,844 米）、Les Hauderes（1,452 米），全是「暗斜路」；速度維持得很不錯，大家全程都保持着奔跑的狀態，這 8 公里的路程亦是整天速度最高的，到達 Les Hauderes 還未到 2 點。

　　Les Hauderes 位於 Arolla 與 Ferpecle 河谷交界，是典型的村莊，在鮮花和果樹圍繞下，所有屋都是木製的，人們用特殊的雕刻壁畫，給房子披上色彩斑爛的鮮花，屋外是別致的花園，生氣勃勃。越看就越渴望擁有一間，其實又並非困難，每間 200 平方米的傳統木屋，亦不過100到140 萬瑞朗（約800 至 1,400 萬港元），在香港相同價錢就只能購買一個普通的市區單位。

沿途碰到匹白馬，先來幅合照

雪山下沖積的河道，後面是 Mont Collon 和 Pigne d'Arolla

訓練貼士

下坡路段

- 下坡的路段應注意落腳的踩法，由於速度高，多數人會用最快的速度往下衝，你無法預知哪塊石頭會滾動或移位，這可說是你下斜坡時的「腳感」，避免足部外翻引發扭傷，尤其在中午後腳部疲累情況下，更需要充足的體力去應付；

- 遇到難行的路段或障礙，速度又要慢下來，突然的加速、減速、變速，為雙腳膝頭帶來沉重的壓力，記緊要察看四周的路況，以免踩空失去平衡；

- 上身姿勢應保持穩定，稍微前傾，在斜度大的路段上身向後挨，不可以過度搖晃，望清楚前方的路段，越多碎石的路段，落腳越需小心，步幅不宜太大。

下坡路段鋪滿石頭，有點兒難走，為腿部帶來壓力

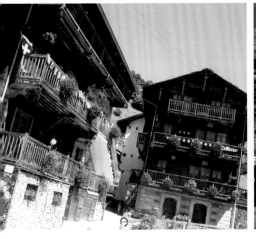

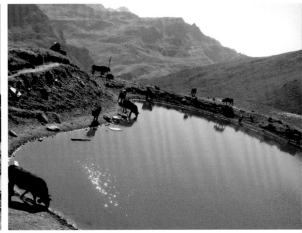

Les Hauderes 傳統的瑞士木屋絕對值得
停下來細賞

又一雪山湖

雙腳痛極了　還是走下去

負重訓練確能使你更強壯，但連日操練帶來的疲勞，若果肌肉強度不足以承受這負荷，下肢便會作出反應，然而真正的殘酷考驗還在後面。

在往山上走的路段，Ida 的膝頭開始痛起來，走起路一瘸一拐的，腳部明顯已受傷，眼看她下山時用兩根登山杖吃力地支撐前行，心想餘下尚有一半的路，Ida能否克服傷痛、完成旅程呢？

內心不其然有份擔憂，馬上又是陡峭的長坡，路面以亂石為主；從此 Ida 每當上坡基本要慢步上、下坡便要依靠一對行山仗作支撐，向上行完一個又一個山坡，看不到盡頭，對超級耐力達人 Ida 來說，簡直是一場折磨，每次望向她垂下頭，默默耕耘地走好每一步，充滿着無比的毅力，實在令人佩服，目標要在入黑前抵達目的地。

特別介紹

Arolla

Arolla 屬於 Vallis 省的一個小鎮，適合戶外活動，夏天可進行登山、攀石、滑翔降傘等，冬天則可進行越野滑雪、冬季運動，而這城鎮距離火車大站 Sion一個小時的車程。

🌐 www.arolla.com/english/index.htm

登頂

下午 5:20，抵達最高點 Col de Torrent (2,919 米)，爬完最後的幾米路，發現可眺望到山下的雪山湖和大壩 Barrage de Moiry，此刻站在最高處俯視四周，遠方連綿的雪山映入眼簾，眼前的景色實在是超乎你想像。

這刻站着，想起了踏上馬丘比丘的情景，在經過接連折磨後，登上頂部能夠欣賞到壯麗的景色，有點夫復何求的感受。

只可惜高海拔環境的氣溫變化多端，身體會感到冰冷，不容許我們多留片刻，這時候適當的保暖衣物顯得非常重要，要避免體溫過分流失，帶備一件透氣性佳的外套。

雪山湖前狂奔，後面是 Moiry Glacier

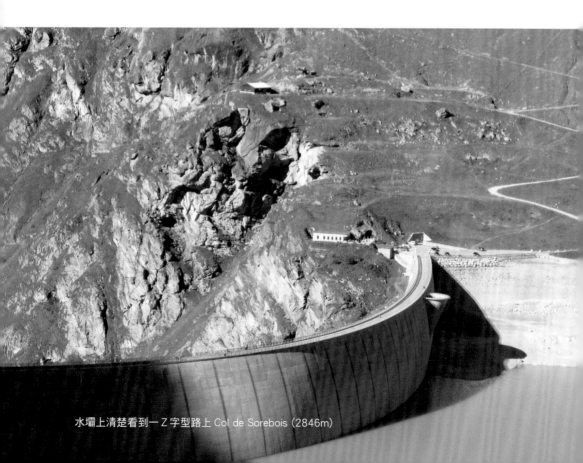

水壩上清楚看到一 Z 字型路上 Col de Sorebois (2846m)

終於向山谷下望到 Zinal，內心充滿喜悅。

上坡依然繼續　終極一上

在水壩盡頭的餐廳，Janet 替大家買了些冰凍飲料，讓大家提提神；Ida 由於知道自己腳痛，擔心拖慢大隊速度，所以沒有停得太久，便拾起兩支行山仗，決定先行上路。

我們稍事休息後就開始繼續往上走，雖然只有 600 米的垂直高度；但經過了 11 小時的奔跑，各人都感到有點腳痹，腦筋有點盲目；每當向上行一步，就不得不停三、兩秒，像充好電後再起動似的。

這正是考驗個人意志的時刻，繼續？放棄？就在一念之間需要去抉擇。

然而這一切的困難，對我們團隊來說，由於各人均具有相當體能，並沒有阻卻我們；不得不佩服大家姐 Lizzy，平日自己獨個兒在高低起伏的群山操練數天，遇上困境和意志低沉時她會如何應付。

超漫長　還是撐下去

來到 Zinal 鎮，剛入黑，經過這天超長距離的操練後，各人都變得精神疲累，最明顯是在晚餐時，Janet 和 Ida 神情呆滯，無胃口，多得我和楚健把她們吃剩的東西全部去掉；Lizzy 是個習慣素食的運動員，每天晚餐都是點沙律，加麵包，大家都很難理解「主餐吃菜」的 Lizzy 如何維持高量的跑山訓練。

今天路程是最長的，共 52 公里，然而大家的速度一直保持得很不錯，在沿路的大多數時間我們都能維持奔跑的狀態，大概是因為已經適應高海跋的環境、背包的負荷及高里數的走動；52 公里的距離只用了 13 小時多一點，很不錯的時間。後半程腿部肌肉感到有點僵硬，在下斜時保持平衡變成最大的挑戰，和亂石搏鬥實在痛苦。

第 4 天 路線

Zinal (1,675 米) → Forcletta (2,874 米) →
Gruben (1,822 米) → Augstbordpass (2,894 米) →
Jungen (1,955 米) → St. Niklaus (1,127 米)

Zinal 並非大鎮，最多的當然是 ski resort 和滑雪
吊車站。

路線簡介：

今天路程上、下午各上一個最高
點，分別上 1,200 米和 1,000 米的垂直
高度；頭半較易跑，後半有上山攀升高，
但尚算易走；全日的路距離不算長，只
有 30 公里，而且路況較佳，所以前進速
度快。

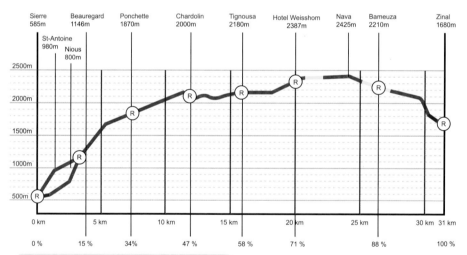

賽事推介 Race of the Five 4000 米 Peaks Sierre – Zinal (31 公里)

賽事日期：每年 8 月中，曾舉辦 46 次

起跑時間：瑞士 (Sierre)

報名費：費用 CHF$67，包括賽事紀念獎牌、補給站物資、終點用餐

賽事特點：賽事歷史悠久，從起步的 Sierre 海拔 500 米直往上走，沿路全上斜，
到 Hotel Weisshom（海拔 2,500 米），然後往下坡跑徑跑，終點是海拔 1,700 米的
Zinal，全長 31 公里。

🌐 www.sierre-zinal.com/en/homepage.html

瑞士小鎮 Zinal

　　Zinal 是瑞士著名的滑雪小鎮，70 公里長的雪道外，亦擁有 9 部上山吊椅 (Ski Lift)，可載遊客往其他地方，如 Sierre、Grimentz、St-Luc、Chandolin 和 Vercorin，滑雪酒店本身在山下 1,600 米，可乘滑雪吊車到其他 2,500 米高的地方，再滑回 Zinal 鎮。

　　從 Zermatt 可乘火車到達 Sierre，再轉乘巴士往 Zinal。

下一站 · Gruben

全靠這行山杖（價值 1,200 港元）的輔助，Ida 才能勉強走下去

起步前　先估算到步時間

　　起步前到超市入貨，買好所需物品，到水泉盛水，這兒的礦泉水，口味比較怪，有養生功效，還可以洗臉，令皮膚光滑。

　　大家再次討論今晚到 St. Niklaus 會是甚麼時間。12 小時？13 小時？還是更長？較早前的經歷，確實讓大家有種恐懼，其中第二天更比原定少跑了兩小時路；高里數、上落差大的高山訓練對我們都不容易，出現勞累是正常現象，如何用毅力去克服內心的恐懼，完成是日的旅程。

　　最後我們打賭，各人先講出心目中的到達時間，相差最遠的要請全部人飲可樂，大家所估計的都介乎晚上 7 點到 8 點半，看看誰人估得準。

訓練初見成效　艱辛提升能力

　　再次遠離城鎮，進入農村，我們沿着 Zinal-Sierre 山地越野賽的尾段逆走上坡，由於有充足的睡眠，也許是在前幾天的上坡訓練起了些作用，即使這段上坡路需向上爬升 1,200 米，抵達最高點 Forcletta Furggilti (2,874 米) 亦不需花掉太多體力，而且感到腿部是充滿力氣的。

　　首個山坡並不算平，距離也較長，但當時內心完全沒有半點懼怕上坡，甚至初發現愛上了上坡，當時我經已察覺到自己「功力大增」，無論是上坡或下坡，我不用再花太多力氣，任憑身體放鬆向前跑，有好一段時間我和 Ida 跑在一起，留到最後，因我知道她腳的傷勢。

　　雖然前方是無窮無盡的山坡，一路上在腦海中都是放鬆地去跑，依不同山勢而有所調適，下坡時我嘗試運用地深吸力的作用，把身體衝向前方，在速度與平衡上尋找平衡點。

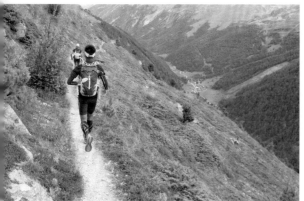
大多時間楚健和我都緊貼在 Lizzy 後面，學習跑山技巧

在山崖壁繞着的狹窄沙路，望不到終點

學習上落山動作

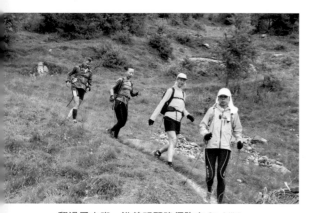
翻過了山脊，沿着明顯路徑跑向 St. Niklaus

來到旅程最後兩日，基於個人的信心，我和楚健在大部分時間，都緊跟隨在 Lizzy 背後，利用掛在胸前的 GoPro 相機，把 Lizzy 上山、落山、以及在不同路段跑時的動作、反應拍攝下來，方便日後研究，從而找出省力的技巧，尤其是揹背包的幾種不同方法，在不同坡度或路況的情形下，我察覺到 Lizzy 會有不同的步長、落腳的位，及運用雙手來承受背包的方法。

想跑得好，除了體能狀態外，要知道技巧同樣重要，熟練、省力是致勝的關鍵，透過分拆 Lizzy 的動作，可以從中領略些跑山的技巧，達到最高效的 Running Economy。

下一站 Augstbordpass

中午過後，馬上又迎來另一個挑戰——海拔 2,894 米的 Augstbordpass。最後一段上坡路的，讓雙腿再一次面臨考驗，慢慢地，一步步，我們直往上掙扎了好一段時間，正當大家都感到點疲累，山頂的標示牌忽然在眼前出現。

這時候立刻被強勁的寒風侵襲，風吹得非常厲害，強烈程度肯定是連日之最，像要把我們吹倒；想找個避風位躲起來，發覺頂峰上的平台沒有巨石，令人無處可躲，即使穿上保暖外套，依然抵擋不了強風的威力，體溫仍是急速下降，似乎大家都意識到不宜久留，連忙往下撤退，由於翻過了山脊，再前面的路段一目了然，我們就向着前方目的地狂奔。

挑戰難度五　寒風吹 溫度低

　　在高山區域氣候多變，惡劣的情況通常發生在山峰或山肩頂，高海拔使大家感到異常寒冷，為我們帶來巨大的挑戰；刺骨的寒風痕痕地刮痛臉頰、眼睛和雙手，令身體痛苦不堪，連雙眼也打不開，這時候禦寒和擋風衣物必不可少。

長與短　二選一

　　從 St.Niklaus 往終點站 Zermatt 有兩條路徑，較短的是沿着山谷下面的河流 Matter Vispa 向上走，全長 18 公里，垂直攀升 400 多米；另一條較長、較具挑戰性的路徑，需先走上高海拔的路徑，而且路行進較為困難，全長 36 公里。

　　基於早幾天的高原里數累積，連日來帶來的疲累，大家心裏面其實都傾向選短的一條，可以早些到 Zermatt，逛街、飲茶也好；最後只剩我和楚健，我其實心裏是想走較長的一條，因為從旅遊書得知這段是風景最漂亮的一段路，有力氣又怎不上去，但我亦想先看看楚健的回應，免得只有我一個人想，難為了 Lizzy 陪我；在晚飯開始時楚健還在考慮，他說腿部感到有些緊，害怕跑長線會傷及雙腿，影響到半個月後的 UTMB 賽事，結果花了整頓晚餐的時間去思考，最後終於都抵受不住我們各人的遊說，明天要來次三人行！

Jungen 位於半山，正面向 Grubenhorn 雪山頂和 Ried Glacier

到達 St. Niklaus，還有陽光，Janet 要請大家飲可樂

特別介紹

Jungen 瑞士

　　Jungen（1,955 米）位於半山之中，可同時欣賞山谷兩邊景色，包括正前方的 Grubenhorn 雪山頂和 Ried 冰川，景觀相當好。

　　這小屋亦是阿爾卑斯山區域其中一間較受歡迎的 Chalet，以優秀的服務見稱，由於只有 10 多個宿位，經常客滿，而我們亦因此改為留宿在 St.Niklaus。

第 5 天　路線

St. Niklaus (1,127 米) → Gasenried (1,659 米) →
Europaweg → Europa Hut (2,220 米) → Taschalp (2,214 米) →
Tufteren (2,215 米) → Zermatt (1,606 米)

三人行　出發吧！

　　最後一天，我們有不同的玩法，楚健、Lizzy 和我 7 點在樓下吃早餐，早點出發，跑遠點的路線；其他隊員走短一點，只有 20 多公里，沿山谷底部緩緩向上走，起伏不大，就算慢跑中午前都能抵達 Zermatt。

　　對我和楚健來講，只得我們 3 個人，要跑 42 公里的山路（最終因繞路多跑 3 公里），速度必定會較前幾天快，沒有停下來的時間，加上連日來疲勞的積累，心裏多少存在點壓力，面對超級強手，真的有點害怕會跟不上。在出發時，我和楚健都表現得十分認真，密切留意速度力量的分配、食物的補充、身體的變化，亦不敢隨時停下來拍照。

　　剛剛出發的 3 公里，上 Grat 路段非常陡，斜度高於 50 度，考驗腳力，Lizzy 在前面都是以急步走，並未以速度高、節奏快的步伐來開始今天的旅程。直跑往 Grat (2,204 米)，需克服高達 800 米的攀登，虛耗大量體力。

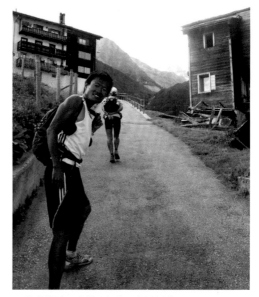

頭段非常陡，高於 50 度，考驗腳力

緊貼 Lizzy　追求速度

　　我們沿着小徑緩緩向上，一路是鬆散的碎石，偶爾有較完整的路段；此時

沿路能停下休息的次數不多

Lizzy 不斷在前邊領跑，速度沒有半點減慢，事實上明顯感覺到跟前幾天不同，Lizzy

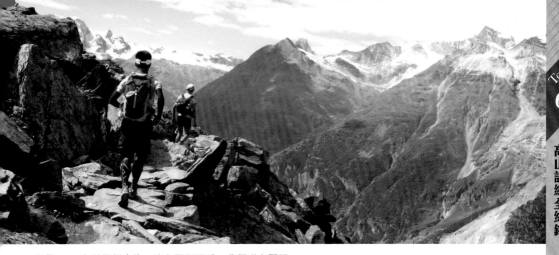

只見 Lizzy 在前面拼命跑，沒有再回頭看，我們唯有緊跟

再沒有回頭看，因她知道我們是有足夠力氣去跟貼，印象中今天停下來的次數非常少，大部分的風景相片都是要跑着影，有時稍停一會兒，便被拋開得老遠。

小徑開始漸漸消失，眼前盡是大堆從高處滾下來的大小碎石，Lizzy 在前面找路，只有跟隨不太清淅的碎石和指示路標繼續前行，憑她豐富的經驗要尋找正確的路徑沒有半點難度。

我們在這一小段路，速度拖慢了不少，儘管距離不足一公里的路，都得花上數 10 分鐘的時間繞來繞去，到後來再次返回狀況很好的沙路。

危機四伏　意外頻生

開始進入 Matterhorn 的範圍，雖然 Matterhorn 常被隔鄰的 3 座雪山遮擋着，但偶爾都能望到它的外貌。

回想起來，這段數公里的路相信是整條路線最驚險的一部分，靠在一旁的是險

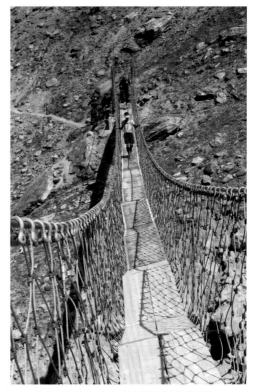

Lizzy 和我一起走，只有楚健獨個兒橫過吊橋

峻的斷崖路，狹窄得只有 1 米闊；旁邊是陡峭的碎石坡，間中有些像是羊踩出來的小路，直通去山谷底。

在這區域附近 (Stonefall Danger Area) 展示多個路牌，指經常出現有山泥傾瀉、大石滾下的情況，只是在我們前來的一會，就已聽到有巨石滑下來的聲響。

挑戰難度六　亂石陣　難找路

在這約 3 公里的路段，鋪滿從山上滾下的大小碎石，再加上不時要跨過巨型石頭，因此需要花掉大量體能去完成這道難度較大的地段；而且更要時刻保持警覺，跟着正確記號跑，避免偏離正確路徑。

斷橋又如何？

在 Europa Hut 小休時，從其他登山客得知前行去路的其中一條橋，由於大石滑下被弄斷了，前路不能通過；那時候看到 Lizzy 一臉輕鬆，若無其事，塗上潤唇膏，然後說：「走下路吧！」

我們完全聽命於 Lizzy，她一聲令下，我們便迅速地沿山谷往下走，從 2,200 米到 1,400 米亦不用半小時，差不多直跑到山谷的底部；那時候 Lizzy 看看我們剩下的水，各人都只得 300–400 毫升的水，而我更少只有 200 毫升，思考了一會，然後她又說：「This way！！！」

就這樣又從 1,400 米跑上 2,200 米海拔的原路，只是大約一個小時，我們再次重上高海拔的山徑，然而這些意外對她來說，或許是常發生的普通事，再想若然今天全組出動，結果又會是怎樣呢？

烈日速跑　凍飲降溫

經過一低一高的走動，終於抵達 Taschalp，這時候天朗氣清，陽光猛烈，這時候理想的天氣，不錯的身體狀態，有世界超級女跑手陪伴，更容易使人意氣風發，較早前的擔憂和恐懼開始減退，似乎大家都沉醉於澎湃的感覺當中。

特別介紹

Europa HUT 瑞士

Europe Hut（2,220 米）是較受歡迎的一間 refuge，共有 42 個宿位，有提供餐飲服務，由 Randa gemeinde 經營，1999 年開始營運，開放日期由 6 月中到 10 月中，可透過電話、郵電預訂，方便可靠。

從這山中小屋可清楚看到對面幾座雪山山峰，包括 Breithorn、Klein Matterhorn、Mettelhorn、Schalihorn。

🌐 www.europaweg.ch

Europe Hut 是所受歡迎的山中小屋，提供住宿服務予登山人士

下斜沿路需穿越多條隧道，有機會被山上跌下的石頭擊中

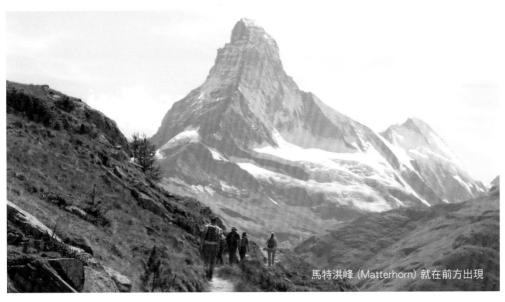

馬特洪峰（Matterhorn）就在前方出現

　　離 Zermatt 不遠的 Taschalp，為了釋放心中的喜悅，我豪花了 300 港元要了一瓶 1.5 公升的冰凍可樂和有氣礦泉水，享受完一輪後又再重新上路，這時候大家都充滿了力量和鬥志，渴望快速完成餘下三數公里的路程，或許由於太自信，連剩下的上坡路都跑上去，就讓這股衝勁維持到最後吧！

特別介紹

Zermatt 策馬特

　　策馬特鎮有一貫穿南北的商業大街，兩旁是售賣紀念品的商店、餐廳；在街上稍稍向上望便會看到馬特洪峰（Matterhorn），你絕對不會錯過這外型獨特的山峰。

　　Gornergrat 觀景台是最多遊客到訪的景點之一，可以飽覽雄偉壯麗的冰河，欣賞多條冰川匯聚的景致。

Zermatt 傳統的民族表演 folkdance

交通

如何去 Zermatt?

　　Zermatt 策馬特是冰河快線的終點站，可從 Zermatt 乘火車往 Visp，班次頻密，再乘 SNCF 主線火車往各大城鎮，如 Martigny、Sion、Sierre、Brig 等；若想進入阿爾卑斯小村落，如 Zinal、Arolla、Les Hauderes、Gruben 等，便要按時間表乘搭巴士進入，班次較疏落。

🌐 www.voyage-sncf.com

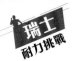
環白朗峰耐力賽 UTMB　世上最艱難的超馬

　　UTMB(環白朗峰耐力賽)賽事，堪稱世上數一數二的超馬大賽，每年均吸引大批入場客，而且是一個門檻頗高的賽事。你必須要在報名參賽前，完成幾次賽事，取得指定的累積分數(分數亦有計算時限)，才可獲參賽資格；假若大家欲參予這項賽事，應提早約兩年前作準備。

　　假如你已累積相當的超長途賽經歷，足夠的訓練量和勇氣，能負擔起上萬元的旅費、機票、食宿，UTMB 必然是一生中「不能不賽」的超級賽事。

賽事介紹：North Face Ultra-trail du Mont-Blanc

　　The North Face 每年在全球各地舉辦多項長途耐力跑賽事，較具歷史的有美國的 The North Face Endurance Challenge 系列賽，近年剛舉辦的亞太區耐力賽系列的 The North Face 100 Asia，而在 2003 年首次舉辦的 Ultra-trail du Mont-Blanc (UTMB)，賽道風景優美，多年來被選為歐洲最佳風景線，吸引到世界各地的耐力跑愛好者報名參賽。

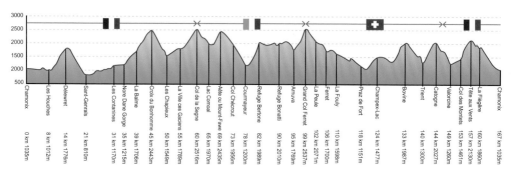

UTMB Route (166km)

賽事於 Mont-Blanc 區域進行，可從遠處眺望到延綿的雪山山脈

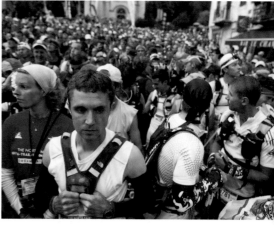

UTMB 在法國小鎮 Chamonix 起步，圖為當時熱鬧的場面

賽事起點位於法國小鎮沙木尼 (Chamonix)，路線橫跨歐洲三國 (法國、瑞士、意
大利) 的白朗峰 (Mont–Blanc)，途經多個鄉鎮和村莊，路程包括沙石路、小徑、山路、
等，全長 166 公里 (100 英里)，累計爬升高度為 9,500 米，幾乎有珠穆朗瑪峰的高度，
參賽選手需要在 46 小時的限時內，完成整條 166 公里的艱辛路線，多年來完成率都只
有約 50%，能成功在限時內衝過終點是選手的終極目標。

UTMB Elevation profile

UTMB 大會網站

賽事日期：每年 8 月尾
起跑時間：6:30 pm
起跑地點：法國沙木尼 (Chamonix)
路　　程：UTMB (170 公里)，CCC® (101 公里)，
　　　　　TDS (145 公里)， PTL® (300 公里)，
　　　　　OCC (56 公里)， MCC (40 公里) and YCC (15 公里)
報名程序：需在過去兩年內參加並成功完成指定的世界各地的超長耐力跑比賽，括
　　　　　號內是賽事的最低要求，UTMB (10 分)，TDS (8 分)，CCC® (6 分)，
　　　　　OCC (4 分)，其他賽事沒有分數要求，有關要求適用於 2020 賽事；報
　　　　　名需提交正式證明予大會審批，確實參賽資格後方可繳費；UTMB 賽事人
　　　　　數上限為 2,300 人。
報名費 (2019 年)：UTMB® : 262 € / CCC® : 157 € / TDS® : 197 € / OCC : 87 €
　　　　　　　　費用包括賽事紀念品、補給站物資、終點用餐
UTMB 目前已經成為世界知名的賽事，想了解更多關於 UTMB 賽事的資訊，可以留
意大會網站，有大量賽事的影片，相當具參考性：
⊕ www.ultratrailmb.com

比賽沿途設有多個休息站，跑手大多會停留片刻進行
補給

男子組第一、二名

達沃斯山地 ✛ 馬拉松賽

瑞士
達沃斯山地 •

世上有甚麼又刺激、又好玩、又有靚景的比賽？賽跑時既可以和別人鬥快，挑戰難度，同時亦可以飽覽大自然的美景，可謂夫復何求？

每年於 7 月最後一個星期日，在瑞士達沃斯 (Davos) 舉辦的山地馬拉松（Swiss Alpine Irontrail，前稱 Swiss Alpine Marathon），從 1985 開始，已經連續舉辦了 33 年，每年都吸引數千名跑手慕名而來，各地跑手鋒湧向達沃斯小鎮，其中不少都是賽事多年的常客，彷彿成為大家每年的聚會，令這項山野馬拉松的名聲漸響。

大會為了能照顧不同能力的選手，提供多種距離，到今天經已發展到在兩個不同的比賽日子，不同項目有各自的起跑時間、路程。包括最長的 T88（實際為 84.9 公里）、T43（實際為 43.5 公里）、T29（實際為 28.5 公里），另外還有較平坦的 K43（實際為 42.7 公里）、K23（實際為 24 公里）。

在整段路程，跑手需要面對低溫至零度、上落差達 3640 米，不單要具備超強的體力、耐力，還需無比的意志、堅毅，才能成功挑戰這艱辛的比賽。

🌐 www.swissalpine.ch

達沃斯山地馬拉松

如何去 Davos?

通常以火車作交通工具，從 Chur 出發後到 Lanquart 或 Filsur 轉車，需時約 1.5 小時；若然到步機場為 Zurich，從 Zurich 出發坐火車到 Lanquart，需時約 2.5-3 小時；若走下路從 St.Moritiz 出發到 Davos，需時約 1.5 小時。

周邊景點

Davos 是個著名的度假勝地，海拔高於 1,500 米，附近有多座雪山，冬天很多遊客來滑雪，是一個非常值得停留的地方；就算是夏天，亦可考慮乘吊車或纜車上山，當馬拉松賽事完結後一天，跑手們一般會到訪兩座較多人認識的雪山，Weissfluh 和 Jakobshorn。

停留在 Davos 鎮的時間可長可短，視乎個人興趣，夏季 7、8 月可進行登山健行、越野單車、高爾夫球等活動。附近的 Klosters 可以欣賞到奧地利一端的冰河景色，同樣吸引不少遊客，適宜作一天遊。

非一般的比賽

大會宣傳多番強調 "More than a Race"，原來這賽事已發展成當地每年一次的嘉年華，跑手們比賽前一天到達，先到賽事中心領取號碼布，接收最新的比賽資訊，大會同時舉辦講座、播放過往賽事影片，讓首次參加的跑手了解比賽的賽道，並有多個攤位予參展商宣傳、產品展銷等。

賽事吸引多個贊助商，冠名贊助商為超市 MIGROS，另有多個運動用品贊助商如 Salomon、Powerbar 及 Inter-Discount Sport 等。

賽事前一晚，整條大街將化身為嘉年華會般，設有多個攤位，讓全鎮將要比賽的跑手在賽前聚聚、交流，當晚全個 Davos 城鎮的住宿全線爆滿，真的是一房難求。

上 Weissfluh 纜車，需時約 35 分鐘，需在途中轉換一次車

山上發現有很多 mountain bike 的 riders，因有多條越野單車路

Jakobshorn 吊車站，需時約 20 分鐘，需在途中轉一次車

小朋友齊集起跑線，其實他們知道自己做甚麼嗎？

大人細路齊歡樂

大會為了照顧所有全家來 Davos，大人連小朋友，比賽前一日大會特意安排節目，亦準備了很多豐富的禮物和獎牌，讓小朋友有機會在場上競賽，場面超有趣，可謂皆大歡喜。

就連筆者好友林一鳴，亦即場為他兩個小朋友報名，眼看他拖着小孩子在運動場跑，媽媽在終點替他們拍照，全家人樂也融融。

一切從心出發

作為跑手，會感受到大會在各項安排的誠意，例如為所有報名跑手提供免費交通車票、賽前的 Newsletter 非常詳盡。在沿路每幾公里均設置支援站 (Support Station)，提供清水、運動飲料、小食、提子飽、香蕉、能量棒、可樂等，數量、種類都足夠，令跑手獲得足夠的支援。

工作人員為方便跑手提取、進食補給品，所有提子飽、香蕉、能量棒等食物皆是切成小片的，說實的都是第一次，參加者無不被他們的誠意打動，吃過東西後都表示多謝。除此以外，工作人員更在雪山上安排好熱湯，派發膠雨衣擋風，好保暖。

沿途打氣支持

沿途經過很多村莊、支援站，經過時所有途人不斷大喊 HOPP、HOPP、HOPP……心情又開始振奮起來，有時聽到他們在斜路頂為自己打氣時，原先本來是走路行上斜的，都改為闖快幾步；號碼布上更印有跑手的名字，所以有時甚至會聽到途人在呼喚自己的名字，令自己跑速慢不下來。相信作為參加者，都無不被他們的熱情、真誠所感動，而要繼續跑完未走的路。

風景如畫的比賽

相信世上也不會有人懷疑瑞士的自然環境，我可以告訴大家，在我生平參與不下數百個賽事中，這賽事路線的單計風景，必屬頭五位。

當遠離繁華大城市，沿途經過小村落，農家依舊過着簡樸的生活；這條路線主要環繞着山腳下的草原和山嶺間，當你正在跑的時候，同時亦可飽覽沿途風光，充滿大自然氣色；尤其是在山谷間，不時聽到河川的流水聲，或是瀑布打下來的「嗒嗒聲」；在山上亦不時看到牛，掛着搖鈴，交織出交響樂；當然還有突出的高山、冰河景觀，這條路線亦可以近距離親近。

賽事路線

　　K78 賽事是最熱門，最多跑手報名，從 Davos Sportzentum 出發先向南跑，經過 Lengmatte、Schmelzboden，30 公里到 Filisur，亦即是 K30 的終點；然後 40 公里到 Bergun，亦即是 K42 的起點，往後的路線基本相同；從 39 公里開始上，53 公里距離到 Keschhutte（海跋高 2,632 米）；之後有少段下斜，再於 56 公里 Sartiv 直上，到達 58.3 公里到賽事最高點的 Sertigpass（海跋高 2,739 米）；沿路經 Chuealp、Sertig Dorfli、Boden、Clavadel，返回終點，全程 79.1 公里。

賽事過程
頭 30 公里：高速跑超爽！

　　起跑前半小時，運動員經已開始在起步點附近準備，大會司儀亦把握時間訪問實力較強的選手，一眾大熱的選手逐一被點名，事實上憑往績都大概知道誰是賽事的大熱門。

　　當槍聲一響，所有跑手隨即起動，頭段幾公里路就在市區熱鬧街道上跑，觀眾聚集在馬路兩旁，為正在比賽的選手打氣。那時候直昇機就在上空繞圈，聲音令人充滿壓迫感。

　　跑了不久便離開市區，進入郊外地帶，主要於山腳下草原和山嶺的泥路，較平坦，下坡比上坡多，所以在頭段都以較高速度進行（每 10 公里約 40 分鐘的步速），那時候我正在和名次第三名的女選手跑，其實拍着具經驗的女跑手向來是我慣用的策略。

早上溫度稍涼，出發前部分跑手套上膠袋保暖

和當時第三名英國女選手結伴跑，一點都不輕鬆

中段 28 公里：超長命斜　死得！

　　過了約 33、34 公里，雙腳開始有點乏力的感覺，而後面的選手亦不斷趕上前，我想必定是在頭段跑得快，消耗多了體力，這刻真想立即有陡坡的出現，可以讓雙腳慢下來鬆一鬆。

　　多跑一陣後，真的來到上坡位，本來以為我和其他選手一齊行上坡，差也不會差太遠，怎料只有我行，其他人都是闖上山的（事後回想亦可能因當時我是在前 20 多名的位置），無奈都唯有跟他

上山路段不時望到有人抽筋，需要停下來拉筋

們一同慢跑上；越跑我便越驚，因我發現一奇怪現象，其他人當然跑得較我快，但原來當他們慢下來行上山，速度竟然比我慢跑還要快；這樣的打擊完全使我的自信心盡失，另一方面我亦感到每 5 公里出現一次的路標彷彿變得越來越遠，最不希望發生的事情亦在 40 公里後開始出現，我的兩條腿同樣都出現「作抽」跡象，這刻能做的只有兩項：第一跑時動作要較之前放鬆，不能再用力去拉動雙腿；第二是在適當時間「壓腿」，最好在補給站，邊吃邊拉筋，讓它小休一會兒。

　　往後的路雙腿依然感到繃緊，不時出現抽筋，唯有在跑上斜坡時，邊行邊放鬆一會。當時的速度已不可能再用 40 分鐘 10 公里去走，連一小時去完成 10 公里的目標都變得無可能，和頭段跑在感覺上出現很大的落差，這刻我只能堅持着，默默地走每一步，期望能在「大抽」情況出現前走上最高點。

賽事三大難度　挑戰跑手極限

地勢高　呼吸急速

　　賽事起點已在 1,500 米以上，大半路程均位於海跋 1,500 米以上，最高點更在海跋近 2,800 米上，運動員大多感到空氣稀薄，跑時不論快慢呼吸均變得急速。

上落差大　中途抽筋

　　K78 賽事的最高點和最低點差距為 2,370 米，中段 28 公里全上，雙腿無太多機會放鬆，因此不時看到跑手在中途停下來，拉拉筋再跑。

山頂溫度低

　　向上攀升，地勢越高，溫度隨即下降；Sertigpass 是比賽其中一個難關，海跋 2,739 米高，溫度更下跌至零度，當時還下着冰粒，跑手缺少多點能耐也不能順利過關。

　　另一方面，在賽事後半程更下起大雨，跑時頻密雨點打在眼裏，使到雙眼幾乎張不開。

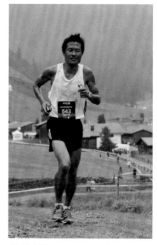

離最高點 Keschhutte（2,632 米）不遠，我要跑下去！

山地越野馬拉松路程要求跑手除了要應付不同斜度的上坡外，還要適應不同狀況的路段，如泥路、碎石路、草地等，跑手需具相當經驗和能力才可順利過關。

過了 50 公里標示牌，個人的鬥心再一次重現，因知道再多走 8 公里，便走到最高點的 Sertig Pass（2,739 米），往後便是自己的強項，落山路、平路，所以無論如何辛苦都要撐下去。

印象中走這段海拔較高的路，真的感受到溫度的轉變，尤其在 2,500 米以上的空曠位，不時被強風吹打，像是要打掉你的鬥心，它越是狠狠的吹來，我就越咬緊牙關，等候着……

全場總名次 62 名，完成時間 8 小時 15 分 59 秒

好不容易才走到 58.3 公里的最高處，再一次眺望在旁的冰川景象，接着便是狠狠的撕殺，這時內心的團火重新燃燒，勢要把前面剛超越我的人一一追回。

尾段 20 公里：全落跑盡去！

過了 58.3 公里的最高點後，大山的上坡路完結，比賽亦過了 6 個多小時，而且自己走平路、落坡畢竟比走上坡強得多，餘下的時間不多，所以尾程 20 公里走得頗順，沿途超越的跑手數目無認真去計算，但在賽後得知的分段計時，從最高點落山到終點的分段，我是排在頭 40 幾，但上山的路段實在走得太慢（分段名次排 150 幾）。

記得望到 70 公里的路標時，只有不足 10 公里的距離，腦裏有種感覺，

對自己講不可以鬆懈，只有在斜度較大的斜坡位才行幾步，如此直跑出公路，再次進入市區，距離衝線 200 米，前後面跑手的距離拉開了，那麼就讓雙腳邁步跑，同時用心去感受下現場的氣氛，在旁觀眾的鼓舞。

衝過終點的一刻實在十分振奮，有種完成艱巨挑戰後的滿足感，或許這感覺便是我喜歡跑的原因吧！

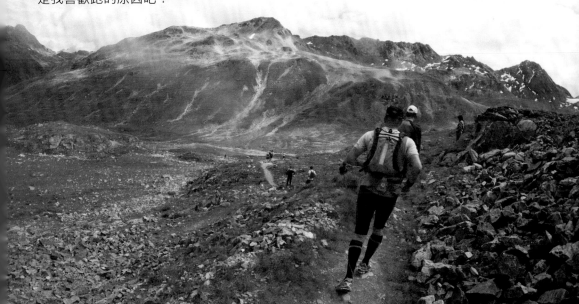

瑞士
阿爾卑斯山脈

阿爾卑斯山脈

單車旅行攻略

　　隨着現今旅行模式的改變，傳統旅行團將旅遊點串連，似乎已無法滿足大家的慾望，各種的特色旅行陸續興起，而單車旅行可算是近年新興的旅遊方式。至於能走多遠？便要視乎個人能力、路線選擇、假期長短等因素。

　　沒接觸過單車旅行的人，總以為單車旅行不過是騎着單車往目的地，然而擁有一夥好奇熾熱、勇於接受挑戰的心，才能在旅程中，想要感受當地文化，近距離接觸自然環境。

　　獨個兒來到瑞士，發現瑞士擁有過萬公里的單車路線，其中統一標誌、行李運輸、單車租賃等優勢，讓人把一切繁瑣事情拋開，盡情享受一次充實的旅程。

瑞士火車站前出發，一切準備就緒

阿爾卑斯山脈
全景觀光路線
(Alpine Panorama Route)

起點： St. Margrethen
終點： Aigle
全長： 483 公里

路線描述：

　　這路線沿着眾多山口、峽谷，跨越歷史文化豐富的阿爾卑斯山北部，在大大小小的山口中有較高的 Klausen 山口，一路有壯麗的景色；按照官方的難度等級屬困難級別。更多有關瑞士單車路徑 Route 4 的訊息。

⊕ www.myswitzerland.com/en/experiences/
route/alpine-panorama-route

大多數的火車均設有自行車專用的車廂，單車客在旅途中可隨意選擇火車代步

在瑞士的單車旅途中擁有足夠的標示牌，清楚指示各地方的路徑方向、路線號碼和距離

騎車遊瑞士

1. 自行車路線長達 3,300 公里　選擇具彈性超流行

單車路線覆蓋瑞士全國，全長 3,300 公里，騎着單車可以慢慢地欣賞瑞士的風景，隨意踏進大小瑚畔，閒靜的田園，緩緩的坡段，無數的美麗風景。

2. 火車站有自行車租借　方便單車旅遊

有別於其他國家，你可以在各主要火車站租借到不同款式的單車，到今天在瑞士 200 多個火車站提供約 4,000 輛自行車租借。

你亦可依自己喜好，自由選擇租用的時間（從半天到幾星期不等），租金以日子計算，而且租借站和還車站亦可自由選擇。

3. 火車上設自行車車廂　行程安排更具彈性

很多火車均設有放置自行車的車廂，在單車旅途中可隨意選擇利用火車代替，方便一些旅遊日子短促的騎客使用。

4. 旅遊地圖超詳細　穿州過省無難度

瑞士有各種的自行車旅遊地圖，製作得很詳細完善；由官方正式印製的 9 條代表性路線的導遊手冊（主要是德語、法語），可以在各地旅遊局和書店購買，在書報攤亦有售賣。

個別旅遊局印發的越野單車路線地圖

5. 單車路線　旅行標示牌

在瑞士的各主要代表性路線上，途中擁有足夠的紅色標示牌，清楚指示各地方的路徑方向、路線號碼和距離，騎車人士一般不會迷路。

6. 瑞士單車路寬　設自行車道

瑞士自行車交通十分發達，國內道路通常設有自行車專用車道，並設有清楚標誌，而道路亦分一般自行車和山地自行車，適合不同的單車人士。

7. 世界唯一貼身服務　行李託運到尾站

在瑞士國內，有火車、遊船、郵政巴士提供各種自行車的交通服務，隨時在中途站把自行車帶上交通工具；這不僅使你的行程更具彈性，可以在沿途連結其他路線，欣賞到不同路線的更多美麗風景。

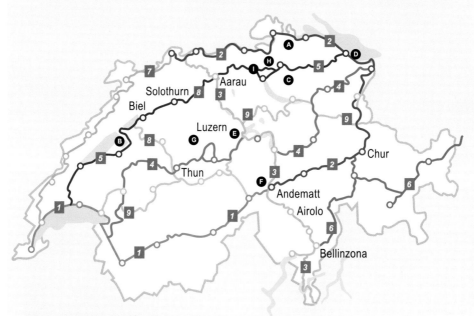

1 Rhone Route　　　　4 Alpine Panorama Route　　　7 Jura Route
2 Rhine Route　　　　 5 Mittelland Route　　　　　 8 Aare Route
3 North-South Route　 6 Graubünden Route　　　　 9 Lakes Route

Ⓐ Eastern Switzerland Wine Route NR. 26
Ⓑ Tandem Tour 3 Lakes Region　　　　　Ⓕ Alpine Passess Tour (Racing Bikes)
Ⓒ Pilgrim Route NR. 41　　　　　　　　Ⓖ Heart Route
Ⓓ Tandem Tour Lake Constance　　　　　Ⓗ North-Eastern Switzerland Culture Route
Ⓔ Roundtrip Lucerne　　　　　　　　　Ⓘ E-Bike Park Zuribiet

出發了

在大城市 St.Gallen 花了不少時間，找尋所需的單車導遊地圖，其實那時候還未決定走哪條路線，無論在離港前或出發前，心裏面有兩個選擇 Route 4 和 Route 9，亦未清楚兩條路線的真實情況。

搭火車往 St.Margretthen 取單車，當時還在想單車究竟會是怎樣呢？皆因在香港上網訂單車時，就只得相片、粗略簡介，連重量、性能亦不太清楚。在車站旁的室取車，把單車袋安裝好，假若對所需裝備越瞭解，並適時地利用，將令你旅途變得更安全、更舒適、更愉快。

一切準備就緒，都差不多下午 1 時，拍拍照，旅程隨即展開……

單車旅途中全套裝備，總重量 22 磅

旅程出發地 St.Margretthen

如何搭火車去 St.Margretthen？

St.Margretthen 位 於 博 登 湖 畔（Bodensee Lake），可從蘇黎世搭乘火車直接往 St.Margretthen，需時 1.5 小時，班次頻密，途經 St. Gallen。

🌐 www.voyage–sncf.com

公司推介

Eurotrek

這公司提供 46 款不同的單車旅程、行山旅程，15 個單車團從 6–8 日不等，18 個行山團從 7–8 日不等，收費不同，你可隨意選擇，可透過網上預訂，令遊客可彈性安排旅程。

公司網頁內亦有大量關於單車、行山的資訊，相當實用，甚具參考價值。

🌐 www.eurotrek.ch/en

Eurotrek 公司網頁

第1天 路線

St. Margretthen → Herden → Trogen → Teufen → Appenzell
住宿：Camp Kau

沿 Rhein River 走，沿途是農田景色

途中看到多隻乳牛，不時會相互對望

Route 9 VS Route 4

　　出發前手上拿着的是剛買來 Route 9 Lake Route 導遊地圖，心裏是想走 Route 9，剛巧沿路遇上一個來自德國的女士，她也是剛開始單獨的單車旅程，傾談了一會，得知在瑞士單車流浪普遍得很，甚至有些會去大半年，路上肯定會遇到同路人。

　　這條路線初段較平，沿着 Rhein River 往南走，沿途大多是農地，當走到碎石路，我在想，假如車軚在凹凸不平的碎石路上，行李連人的重量會否令車軚爆開，遠望這條沒盡頭的碎石路；再想，其實國家單車路徑的路標很清楚，就算無 Route 4 的導遊圖，要應付應該不難，而且根據旅遊書描述，Route 4 可用公路單車走，於是萌生改走 Route 4 的念頭，考慮多一陣，決定就在這兒折返！

初段上坡斜度大　感覺並不輕鬆

　　本來以為兩條路線不會差太遠，怎料初段便不停上斜，而且更是一個又一個超斜的上坡，由於雙腿尚未適應，加上在太陽直曬下受熱，在頭段感到非常吃力，十分辛苦，唯有不斷停下來休息。

　　初段數公里路的指示不太清晰，結果要思考一會才走對路；經過 Au 再上 Bernick，然後到 Oberegg，當每到達下一處目的地，心裏便湧現一陣子的滿足，因為初頭數小時的路實在難以適應，這種難上的感覺一直維持到尾段。

110

開始上斜坡，遠望山下的景物，然後變得越來越遠

入黑了　路還遠

　　時間來到下午 5 時多，太陽快將下山，情況並不樂觀，皆因看海拔攀升圖，發現往 Trogen 的一段路為全上斜，上到半路極可能會天黑，第一天就遭遇如此境況，並不樂觀。

　　剛巧來到巴士站，望望班次表，發現即將有車到，於是打心一橫，用巴士省卻這段路。郵政巴士外面鮮黃色，十分搶眼，在山上響起喇叭聲，震耳欲聾，

黃色郵政巴士極方便，不用 20 分便到達 Trogen

而車內空間舒適，不用 20 分鐘便來到 Trogen，距離目的地尚有一段路。

營地這麼近　那麼遠

　　接下來是下斜路段，直落 Appenzell，斜度頗大，速度相當快，既刺激又充滿快感，強風迎面打來，痕痕地跟你對抗；里數消耗得極快，轉眼便望到 Camp Kau 路標，是日旅程完結，雙腿亦開始感到麻痺；望到路標，本以為很快便到達營地，怎料

在市中心繞來繞去，花了近大半小時，才找到正確的路；後來發現營地位於山上，需騎車向上爬 400 米的斜坡，結果停了好幾次，到達營地時感到雙腳麻痹，疲累到極點。

平行時空裏我們是在一起的

清晨醒來，時間尚早，這刻天色帶點矇矓；事實上在戶外地方睡，一般不會睡得太好，因為在山上夜晚溫度低，又開揚，而我又無用地墊，能夠有七、八成時間睡得到已很不錯。

對我來說，在半夜望向宇宙星空是種享受，每人有不同喜好，我不用天幕的其中一個原因便是想更親近大自然，感受下涼風的吹拂。

小鎮周圍是值得拍照的風景

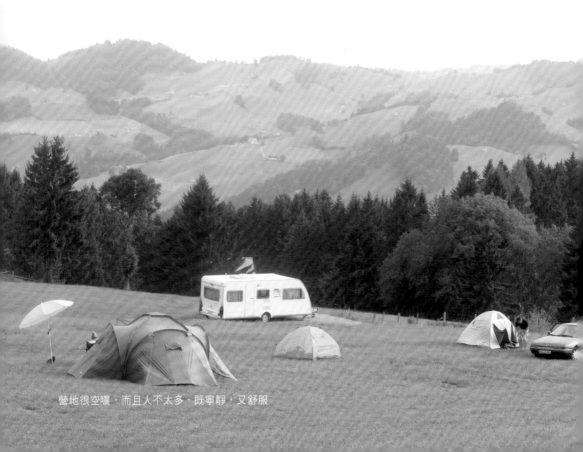

營地很空曠，而且人不太多，既寧靜，又舒服

第 2 天　路線

Appenzell → Hemburg → Wattwil → Ricken →
Weesen →　Lithnal

住宿：Adrenlina Backpacker Hostel

瑞士傳統山區小鎮

　　休息了整個晚上，體力差不多全回復了，而且初段路況平坦，過程很順利。

　　首個目的地是 Urnasch，途中依次經過 Gontenbad、Gonten、Jakobsbad 等小鎮，印象最深的是木屋的斜角屋頂、鮮色壁畫，洋溢着濃厚田園風味的「瑞士鄉鎮」，那份淳樸的氣氛實在令人着迷。

　　這些村落有傳統的工藝，包括阿爾卑斯長號、刺繡、木工藝品，早期是當地農家閒時的手工藝，現在變為家傳戶曉的產業。

黑運好運同一刻相遇

　　走過容易的路，接着迎來首項挑戰，便是上 Hemburg 的大斜路，有 9 公里，這時已聽到遠處有打雷聲，烏雲蓋頂，始乎是一場暴風雨的先兆。

　　當時心想，其實亦無其他選擇，唯有拼命向前踩，即使斜度令車速慢得有點像蝸牛前進般；突然間，一個男人在正前方下車，向我揮揮手，問我是否想要順風車，他樂意送我一程，思考了一陣，接受了他的邀請。

　　他替我把單車放上車架上，並用繩

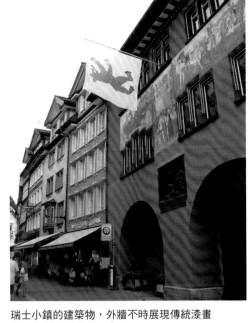

瑞士小鎮的建築物，外牆不時展現傳統漆畫

進入 Urnasch 鎮

子固定好，而我就匆匆的拿走車後的行李袋，然而接下來的數十秒，暴雨就傾盆落下。在車上和那好心人聊天，得知他也是踏單車的，但專攻公路單車，說夠輕、夠快、夠速度感，多得他的幫忙，轉眼便來到 Hemburg，省了大段上斜的力氣。

原來瑞士人都愛把後花園佈置得美輪美奐，這便是 Swiss-style

位於山谷間的 Adrenalin Hostel

Hostel 內住客不多，獨個兒佔據整間 dorm room

瑞士鄉村簡樸韻味

過了 Hemburg，沿路往下便是 Wattwil，全落斜，超有速度感，你要不時對手制施壓，有時鬆、有時緊；當風迎面吹來，令身體感到有點冷，你可披上擋風衣、手袖。

沿途望到很多充滿地道色彩的瑞士花園，瑞士人愛花心思，在後園栽種不同顏色的花朵，配合精巧趣緻的公仔，目的是把後園佈置得美輪美奐，盡是簡樸的鄉村風景畫。

到 Wattwil 鎮，沒有再停留，便又再往上踏，緊接着是 8 公里的上坡路段，直往 Ricken，沿馬路邊在毛毛雨下踏，多得馬路上的司機，需要駛過點來遷就我。

深谷裏的旅舍

路上碰到一對情侶，來自大城市 Lausanne，同是踏着單車上路，驟眼看極似專業玩家，裝備十分完備。

他告訴我所指的 YH 位於山上，需由海拔 600 米攀升到 1,200 米，即時回想起前晚不斷地向上狂踏的情景，還是選擇毫花點錢乘吊車；當 Cable 直往上爬的途中，向下望這上坡路真的非常陡，若然是踏車上最少得花上兩小時，覺得這十多塊瑞朗的車費真的值得花。

上到半山，Adrenlina 背包客旅舍原來就在附近，設備簡陋，住客不多，整間 dorm room 就只有我一人，可連上 WiFi。

第 3 天 路線

Linthal (662 米) → Klausen Pass (1,948 米) → Spiringen →
Burglen → Altdorf → Fluelen → Sisikon → Brunnen
住宿：Camp Urmibergt Brunnen

向山口進攻

今早迎來旅程其中一項最大的挑戰，
從 Linthal（662 米）向山口 KlausenPass
(1,948 米)，長數公里的陡坡，垂直高度
上升 1,300 米，是整個路段上落差最大的
一段，亦是難度最大的路段；這路段真的
是又長又斜，得花上大量力氣，體力要求
相當高。

附近山谷景色較壯觀，向上看四圍
都是形狀獨特的地貌，像是被強硬扭曲
的糕餅；巴士響鞍聲亦很有趣，像玩具
似的，有點兒刺耳，但在山谷內真的非
常響亮。

沿着蜿蜒山路爬行 2 個半小時，才
能抵達；若想省卻點力氣和時間，可選
擇花 20 法朗登上郵政巴士，單是車程也
需 45 分鐘，班次很少，每天就只得數班。

直到最高處，再次碰到前天踏車
的男女，她們正在休息站進餐休息，
Matteo 和 Michelle（往後簡稱 M&M），
是本地人，熱愛單車旅行，每逢假日經
常會騎車到郊外四處遊走，在我眼中，
他們擁有健康的生活模式。

在山口附近裝置好帶來的三腳架，
多弄幾張自拍照，這時候亦好讓雙腳鬆
鬆，便再向山下進發。

山口附近有水池補充食水

蜿蜒的路徑有時跟其他車輛相遇

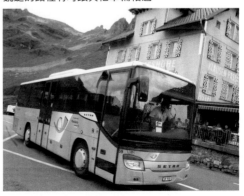

另一選擇是花 20 法朗坐郵政巴士上山口

不喘氣的超激下坡

　　為了把這段下坡的過程紀錄，我決定用胸帶，連接着 GoPro 相機，沿途把即時的感覺以口述紀錄下來。

　　或許有人會覺得向下滑比上坡輕鬆，但當你有了下坡經歷後，你會發現向下衝時同樣需要騎乘技巧。在公路長時間下滑，對騎車時的操控要求相當高，同時亦是膽識的考驗；向下坡衝的時速很高，要不斷以手制減速，但又不能按死，相當刺激。

　　從 1,948 米的山口，下降千多米，沿途全是「之」字路，偶然有車從後邊超越，所以經常會向後望，落山路我傾向特別小心、專注。

沿路會和其他車輛相遇

湖畔　眼前一亮

　　經過了大半天的山谷越嶺路，欣賞過雪山景色、瀑布、郊外、鄉村景物後，下午 4 時到達 Fluelen，面前是琉森湖 (Lake Lucern)，往後的路需繞着湖走，直往目的地 Brunnen。

　　之後 15 公里的路都是繞着 Lake Lucern，途中多次需穿過汽車隧道，在旁有多輛汽車飛快地駛過，超刺激。

Brunnen 中心廣場四周的街道充滿魅力，漫步其中彷彿返回中世紀時代

悠閒漫步在 Brunnen 街道　輕鬆浪漫

　　黃昏 5 點多來到終點站 Brunnen 碼頭，天尚未黑，感覺較以往輕鬆得多；在街上再次碰到外國情侶 M&M，這天我們決定一同到附近的營地露營，離市區、湖邊不遠。

　　安頓好一切後，時間尚早，二人說要到湖邊暢泳，但我想趁天還亮時，再到市中心閒逛，順便到超市入貨。Brunnen 廣場相信是市區裏最浪漫的一處地方，分佈在四周的街道充滿着迷人的魅力，漫步期間會發覺自己彷彿回到中世紀的錯覺。

第 4 天

路線

Brunnen → Gersau (carferry) → Bechenried → Hergiswil →
Stans → Alpnach (cable to Pilatus) → Wilen → Giswil →
Panoramastr. → Glaubenbielen Pass (1,611 米) → Sorenberg

住宿：Restaurant Go-In

晨早環湖輕騎

在半夜即使下了點雨粉，亦沒有影響到睡眠。執拾好行裝，又準備啟程，沿湖走 10 公里，往 Gersau 的方向奔馳，看到很多半山的小村落，一戶戶以石砌屋頂的民宅，眾多的穀倉小屋、磚石打造的房舍，就像是一幅美麗的瑞士鄉間風景畫。船尚未到達，反正有空，我們便在一個趣緻花園拍些照片。

從 Gersau 乘船往琉森湖的另一端，清澈的湖水來自四周雪山，湖邊是經典的瑞士田園風光，景色靚到不得了，難怪有當地人告訴我，每星期總有三兩天在湖上消磨時間。

錯走冤枉路

沿湖踩的路實在太平坦，車速不自覺地越來越快，大家可能太興奮，沒有留意經過的忿路，結果 3 人同時去錯 Hergiswil 市，偏差得有點過分，這時正是中午時間，商量過後不如先來過 coffee break，填飽肚再重新上路，幸運地讓我們遇上間超正餐廳，食物款式相當吸引，洗手間擺設更多得像博物館。

Gersau 碼頭附近的花園有多個雕像

負責琉森湖中作運輸的輪船，可用來運載單車、汽車等

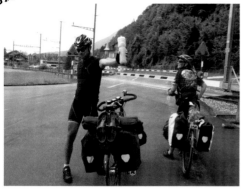

三人行令旅程並不孤單

沿路看到不少牛，在路邊悠閒地吃草

上坡竟又再下雨

　　來到 Giswill，準備迎接 10 公里的斜坡，垂直攀升 1,100 米，怎料出發不足 10 分鐘，便開始下起雨來，我們唯有躲在周邊的小屋，吃點食物靜待雨停，多謝阿婆借出木凳，為了儘早完成剩餘的路，以免天黑後仍滯留在山上，沒有等到雨停便出發了。

　　騎車上坡，速度稍慢，但心跳卻很急促，沿路看到不少牛，在路邊悠閒地吃草，牠們只顧低頭吃草，不會對我們作出任何反應。

下坡狂衝

　　到達最高點 (1,611 米)，將近下午 6 時，當時被濃霧包圍，雨又再次出現，而

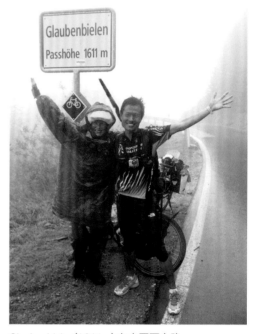

Glaubenbielen(1611m) 在大雨下上路

且是越落越大，甚至大得有點兒恐怖，有一陣子連雙眼都張不開。

　　由於全是下斜，速度好高，內心其實有些恐怕，擔心在路上失去平衡，但在大雨下往下衝卻又另有一番感受，這一段刺激的經歷亦全收錄在 GoPro 相機。

　　抵達 Sorenberg 鎮，印象中望到有 Hostel 的標示，到後來發現原來需要多上數百米的上坡路，結果又是換來失望；對於晚上尚未有地方落腳，M&M 他們並沒顯現絲毫着急，我們決定先在 Hotel Sorenburg 旁的餐廳休息，更換了乾淨的衣服，點了些食物，然後再決定今晚留宿的地方。

　　最後 Michelle 打電話去問團體，有點像香港的 YMCA，實情是並不對外開放，職員只是找兩個房間讓我們留宿。

第 5 天

路線

Soerenberg → Wiggen → Marbach → Wald →
Thun (14:00–16:00) → Wattenwi → Ruti → Graben →
Schwarzenburg → Fribourg (20:00 到)

住宿：Youth Hostel Fribourg

攝於酒莊門外

品嚐當地鄉郊美酒

接近正午，Michelle 看到地道的造酒廠，旁邊有葡萄園，於是便叫大家停下來，參觀酒莊釀酒和發酵的過程，生產程序簡單並不複雜；來了一樽地道釀製的酒，然後興奮地拍了些古怪相片才繼續上路。

摩托車旅行　仿效羅傑斯

巧遇電單車隊

上到 Schallenberg Pass 最高點 (1,167 米)，路上看到摩托車隊，摩托車旅行在歐美國家相當流行，即時想起看過的一本書《旅行・人生最有價值的投資》，由著名投資者羅傑斯編著，記下他 37 歲那年放棄華爾街的生活，騎着摩托車環遊世界，成為他人生最有價值的投資，然後再想究竟有多少香港人會願意放棄工作機會，去探索世界不同角落。

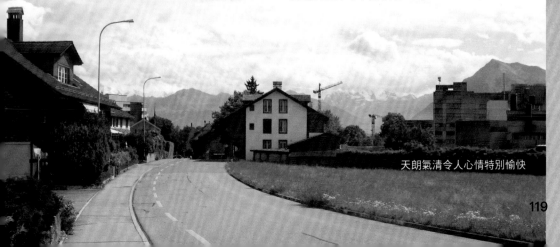

天朗氣清令人心情特別愉快

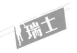

阿勒河上的木橋和水門，是眾多遊客取景的地方

抵達 Thun　友人在此離別

　　中午抵達城鎮 Thun，瑞士第 10 大城市，地處於來源自圖恩湖 (Thunersee) 的阿勒河河口位置，是著名的湖畔渡假勝地。鎮內有條主要大街 Obere Hauptgasse，馬路兩旁盡是設計獨特的大宅，大得有點兒搶眼的屋簷是一大特色，另外亦有許多平民餐廳、紀念品店。

　　之前無想過這鎮會是如此漂亮吸引，小鎮的街道由石板羊腸小徑鋪砌成，位於阿勒河河中沙洲的鬧區中心，假日有很多人聚集，有露天茶座、花橋、摩天輪、精品名店、百貨公司等，夏季有露天市場擺檔，熱鬧得人聲沸騰，跟郊野山區的人煙罕至形成強烈對比。

　　不知在哪街角轉入去，發現河上出現一座古老木橋，有屋頂的，橋下裝有調節從圖恩湖流出來的水門。

　　在鎮上大約留了一個小時，買地圖、上網訂住宿、吃午餐，同行的友人 M&M 說在這兒留一晚探朋友，我們就此道別。

特別介紹

睡在稻草

　　「睡在稻草」讓遊客有機會體會在禾稈草上渡過一夜，而寄宿家庭的農莊亦定期作檢查，確保衛生無問題及符合協會的標準。農莊會提供睡袋、毛毯、枕頭，而吃飯和活動項目可提早預約，有關資訊可瀏覽：

🌐 www.myfarm.ch

Sleeping-in-the-straw 標誌

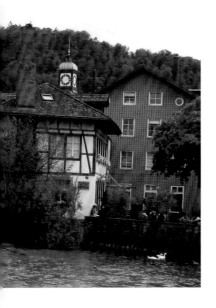

迷失在城鎮

　　正想離開 Thun，發覺指示不太清楚，同一路徑號碼有往 Bern 方向、又有 Spiez 方向、亦有 Allmendingen，結果在 Thun 附近，弄了足足整個小時，最後到下午 4 點才找對路徑。

　　一直走到 Wattenwil 也不難，這時候又開始下着毛毛雨，而且雨勢轉得很快，由原來的毛毛雨，變為像倒水般，只是十數分鐘的事情。收好相機，做好一切防水工序，再次面對無路標的困境，需要靠看地圖和方向感，忿路有 7、8 個，真的不知如何是好。

　　回看人生，在很多時你得在充滿變數的情況下作決定，而往後就要為決定付出代價，重點是當你能順利抵達目的地時，一切艱辛、考驗彷彿變得不再重要。

單車徑筆直，有點像吐露港單車徑，一家人踏車，享受郊遊樂

路線

Fribourg (City sightseeing 11:30–12:40) → Marly →
Epagny (16:00) → Gruyeres (16:30) → Montbovan →
Cheateau d'Oex (18:00)

住宿：Youth Hostel Cheateau d'Oex

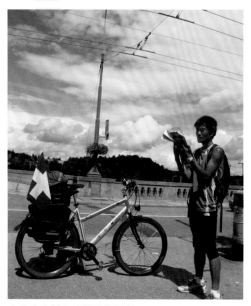

在中央大橋上規劃是日行程

無耐地等待
到訪歐洲歷史古城

　　在前一晚已知道天氣會轉差，早上望出窗外在下雨，於是便繼續睡；反正今天的路程較短，遲一會才出發並不是大問題，直到中午，天氣才有點好轉，一直到正午才展開今日的旅程。

　　從旅遊資料知道 Fribourg 的古老城鎮設計獨特，充滿天主教色彩，於是想在鎮中影多些相，在市內以單車不斷繞圈走，邊遊覽、邊拍照，一於把大雨洗滌後的古鎮景象拍下來。

黑運好運同一刻相遇

　　走過容易的路，接着迎來首項挑戰，便是上 Hemburg 的大斜路，有 9 公里，這時已聽到遠處有打雷聲，烏雲蓋頂，始乎是一場暴風雨的先兆。

　　當時心想，其實亦無其他選擇，唯有拼命向前踩，即使斜度令車速慢得有點像蝸牛前進般；突然間，一個男人在正前方下車，向我揮揮手，問我是否想要順風車，他樂意送我一程，思考了一陣，接受了他的邀請。

　　他替我把單車放上車架上，並用繩子固定好，而我就匆匆的拿走車後的行李袋，然而接下來的數十秒，暴雨就傾盆落下。在車上和那好心人聊天，得知他也是踏單車的，但專攻公路單車，話夠輕、夠快、夠速度感，多得他的幫忙，轉眼便來到 Hemburg，省了大段上斜的力氣。

踏遍大小村落　探索鄉土文化

　　Fribourg 的芝士工場非常有名，沿途經農展中心，佔地範圍頗大，有讓遊客參觀的各種農業技術及生產介紹。

被陽光曬到黑漆漆的木造房舍

特別介紹

Fribourg

Fribourg 位於法國、德國的交界，是有名的歷史古都，看上去舊城的古老是歐洲少見；此外由於該城鎮位於河畔斷崖的上下兩端，所以建築物得建在地勢起伏極大的坡段。

其中大多旅客都會暢遊 Fribourg 的教堂，按着遊客中心的插畫地圖，漫遊於舊城街道、到訪主要景點，一般需花約 2.5—3 個小時；在鎮內值得到訪的景點包括石板道路 Rue de Romont 街、聖尼古拉天主教堂、噴泉、藝術歷史博物館等。

Fribourg 車站外有很多單車出租

Rue de Lausanne 有很多時尚店和餐廳

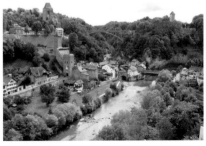

在中央大橋居高臨下的古城景致

離開 Fribourg，經過幾條充滿中古世紀的鄉村，例如 Farvagny-le-Grand、Magnedens、Le Bry、Farvagny 等，村民每逢夏季總會在窗邊種滿可愛的裝飾小花，美麗得像是一張張瑞士風景明信片。

Gruyeres 湖邊有幾個合適的露營地點，可惜這兩天天氣不好，所以打消了紮營的念頭，在網上預訂好下站的住宿。從 Gruyeres 到 Montbovan 的多段單車路，都是在馬路旁的山腰不斷上坡和下坡，腦裏想到不如省點力氣，沿着馬路直往前走；再仔細想這是否希望透過多條單車路徑，好讓某些村落不致被遺忘，想得透切一點，就是要拉近人與人之間的距離。

第 7 天 | 路線

Cheateau d'Oex → Mosses Pass (1,455 米) →
Aigle → St. Maurice

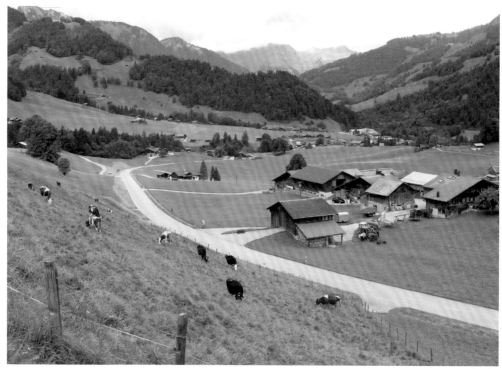

欣賞最後一刻壯麗的田園美景

　　昨晚一個人獨佔整間房，所以睡得特別好；今天是旅行的最後一日，路程稍短，只需上一個坡，接着便全是下坡路，難度亦不算高，心態是有點輕鬆。

告別鄉郊美景

　　從 Cheateau d'Oex hostel 出發，前往 Aigle 有兩條路徑，其中一條沿着馬路走，另一條屬於 Route 4 的單車路徑，需要進入山谷的越野路線，起伏較大，但風景較漂亮。由於想預留多點時間還車，最終選定了車行的那段路，朝着 Aigle 路牌方向走。

　　沿途的村落，看到很多古老的木造房子，有時會以鮮花做裝飾，產生優美的鄉村景致；尤其在山谷小鎮 Les Moulins 有地道的芝士製作工場，歡迎遊客到訪，在展示館清楚展示製作芝士的流程。

在往 Col des Mosses 附近區域，風刮得很大，經常被吹得東歪西倒；沿路走走停停，不時停下來拍照、看風景、觀察，因我知道再過一會，便會進入另一個完全不同的城市。

氣不喘的下坡滑行

到了山脈的鞍部 (1,455 米)，是今天的最高點，風很大；正想準備下山，遇到大班單車旅客，於是便跟他們一起向下滑，來次速度格鬥。

今次坡度不太斜，但距離卻很長，有半小時的路程，風景會迅間在眼前消逝，兩旁山谷的風景盡收眼簾；在高速下，會凍到連眼水、鼻涕都流下來。下坡騎車不僅對操控技巧要求相當高，也是考驗騎手膽識的時候。在下坡順行時強風直吹向你身上，帶來傷害性，因此防風、保暖向來是重要的課題，可以為自己戴上臉巾和穿上擋風衣，令旅程更舒適。

終點站 Martigny

來到 Aigle，單車路線彈性很大，可以選不同路線，亦可以火車接駁，向南繼續往 Martigny，往北是日內瓦湖 (Lac de Geneve)，繞湖走可到 Lausanne 和 Geneve。

從 Aigle 到 Martigny 按路徑 Route 1 走，全程走公路，慢慢踏不用個半小時便到；在這趟尾程的公路上，又再回想起這星期的單車旅程，腦裏充滿一絲絲甜美、滿足的回憶，如詩的景象及沿路的艱辛又再次在腦海中浮現，真的渴望有時光機，能把時間重新調回一星期前。

Martigny 位於瑞士境內近法國的邊境城鎮

特別介紹

Martigny

Martigny 是 6 條來自阿爾卑斯山河川的匯流處，於是成為貿易迅速發展的都市，本身環繞在 Martigny 四周全是葡萄園，它亦是葡萄酒產地之一。

時至今日 Martigny 亦成為前往 Chamonix（沙木尼）的鐵路起迄站，很多遊客在此選乘 Mont Blanc Express 觀光火車，然後在中途下車，來躺火車結合健行的小旅行。

Martigny 是數條來自阿爾卑斯山河川的匯流處

單車旅行攻略

具實戰經驗較理想

獨自進行單車旅行，最好之前要有一些越野經驗，或可選擇結伴同行。

時刻留意天氣變化

旅途上要密切注意天氣變化，尤其是天陰厚雲情況，避免大雨或入夜後還在老遠的山上。

宜輕裝上陣

裝備越重，消耗體力越大，騎行的速度便越慢，只要把基本裝備帶上，其他物品應該儘量減少。

爆胎後懂處理

單車旅行偶然有爆胎的情況，你得在出發前學會補胎，若能了解單車的結構和修補工序會更理想。

到步時間宜計算準確

避免在山上騎到入黑，如果身體覺疲憊，應安排好在天黑前找到落腳地。

留意沿途相關補給

應多留意在沿途的超市，補充好所需的食物、飲料，尤其在長途的越嶺路前。

考慮相關單車團

假如你缺乏單車旅行的經驗，可考慮參加當地的單車旅遊團，以下這間公司有提供單車旅遊團服務，也可自行租單車。

⊕ www.flyingwheels.ch

夏威夷

Hawaii
玩樂無窮

　　位於太平洋上的夏威夷大島，島中央的 4 個火山口，將東西兩岸分隔開，擁有變化多端的海岸線、火山地貌，大島地貌變化多端，從熔岩的沙漠，到熱帶雨林和花園，其中一個火山 Mauna Kea，海拔 4,205 米，夏威夷語意思是白山，赤道下山頂仍然覆雪，日落後開車去看星星，可以欣賞壯觀的銀河。

Mauna Kea 天文觀測站

跑遊 夏威夷
大島之東海岸

其中大島東海岸的 Hilo，是旅客們遊大島的首選基地，有各種戶外活動供選擇。喜愛刺激的，更可以從山頭乘風而落，利用滑翔傘，無拘無束地飽覽蔚藍、晶瑩剔透的海洋。

願意花費的，乘坐直升機在上空飛一圈，欣賞這個包羅萬有的小島，面對火山、冰斗、海洋的多姿多彩，肯定令你留下深刻的印象。

夏威夷　東海岸

如何來 Mauna Kea?

從西面主要城鎮 Kona，或從較近的從東面的主要城鎮 Hilo，均可通過 Saddle Road，來到 Mauna Kea 遊客中心，車程大約是 50 分鐘 (Hilo)、1.5 小時 (Kona)，行駛的 230 英里長的 Belt Road，自駕人士會使用距離較短的 Saddle Road。

自駕遊是最具彈性的方式

Saddle Road 200——往返 Hilo-Kona 之路

Saddle Road 橫貫着大島東西部，連接東面 Hilo 和西面 Kona 最短的路，被譽為「死亡之路」，時刻留意天氣變化，也是上 Mauna Kea 看夕陽、觀星必經之路，沿途可以看到空曠的 Mauna Kea State Park，矗立在大島之上，冰冷的空氣吹忽大地。

Hele-On Bus 每天有巴士往返 Kona 和 Hilo，車程 2.5 小時，車費是 2 美金，極適合年輕人省錢的交通工具。更多有關巴士的訊息，可到以下網址：

🌐 heleonbus.org

跑上世界最高山 Mauna Kea

　　Mauna Kea 可說是世界上最高的山，此話何解？

　　假若從海底算起，原來海拔 4,205 公呎的山峰，再加上海面下 5,000 公呎，便算是世界第一高峰。

　　到達遊客中心，遊客們紛紛換上冬裝，稍作休息，有的先弄杯熱飲，準備接下的登山旅程。旅客通常會租用吉普車，皆因馬力夠大的四驅車輛，更有動力往山頂駛，上行時往往令人提心吊膽。

遊客中心

　　中心裏面放置很多天文電影，虛擬觀星之旅，以及展示山區的生態、地質、歷史，另外更提供各種小食，如杯麵、自助式熱飲等。

　　每晚均安排觀星活動 (Stargazing Program)，大約到 7 點，中心門外便會擺放天文望遠鏡，但得視乎實際的天氣狀況，在多雲欠佳的夜晚，活動可能取消。

　　在一般的夜晚，可以看到天琴座的戒指星雲 (Ring Nebula) 到仙女座星系 (Andromeda Galaxy)，行星狀的星雲亦是十分引人入勝，遠至木星都可收入眼簾。能否看得清楚，就要看當時的雲層厚度、分佈。更多有關的訊息，可到網址 ⊕ www.ifa.hawaii.edu/info/vis

> ## 地質小教室　夏威夷火山群島
>
> 夏威夷群島，包括 5 座火山，在過去 500 萬年，陸續由太平洋海底火山噴發形成，自西到東，熔岩逐漸累積堆增高，形成今天位於東南面的夏威夷大島 (Big Island)，這是其中最大最年輕的陸地，大約在 100 萬年前成形。
>
> 夏威夷島是夏威夷群島中最大的島嶼，因此又稱「大島」，而由於島上火山活動仍相當活躍，因而有「火山島」之稱。

Mauna Kea Visitor Information Station

觀星活動

129

速上發射站

　　登上發射站的路徑有二，一條是車路，另一條是行山路徑，最多人上頂莫過於前者，除了前幾公里（4.5英里）是石子路外，大部分為油柏路，長8英里。後者難度較大，路況較差，路程略長，行山人士通常大清早出發，往返一般得花上7、8小時。

　　由於我們開車抵達遊客中心，經已兩點多，距離觀星活動還有一段時間，考慮了一陣，決定換上跑鞋，用雙腿挑戰 Mauna Kea，雖然身上沒地圖，但靠沿途路牌都可應付，於是便迅速起行。

亂石區域，容易令人迷路，要時刻留意路況

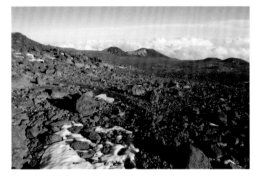

山路有時不太明顯，要特別留心

首關爬升 600 米的挑戰

　　離開遊客中心 (Visitor Information Station)，上了數百米，來到了行山徑的入口 (Humuula Trail)，為了趕着太陽下山前返回，我開始邁步跑上去，只要斜度不太大，都儘量走着。

　　不斷的上坡路，不停往上跑，對我來說，體力不會存在甚麼困難，反而邊走邊望手錶，離入黑的時間越來越近，有部分路徑亦有點難，踏上一大步，往後退小步，或要踏過鋪滿亂石的區域，速度不能太快。

　　山區令人感覺荒蕪，有點像其他星球的無人地帶，看見前方是迂迴曲折的山路，蜿蜒向上，目的地始終看不到。

雲海就在腳下

　　來到比雲海更高的境地，俯瞰整個Mauna Kea的公園範圍，欣賞壯麗的雲海景色，是沿途最大的享受。

　　天氣轉瞬間變化得很快，四周突然變得白濛濛，同時發現地上鋪了冰，而且是越來越多，完全阻礙了前進的速度。後來我嘗試跟隨別人在冰面上留下的腳印行，果然容易得多，在冰雪上我嘗試用相機拍下片段。當面前迎來一粒粒球型的氣象站，心裏知道難走路段即將完結。

登上發射站的行山路徑

路面有裂隙

氣象發射站

仿似外星人住的地方

跨越冰川路，接下來是柏油路，伴隨着有如月球表面般的景色，此時此刻的照片，令人或許以為身處外太空，據說這裏也曾經是太空人的訓練基地，有幸到訪此地，除可近距離觀賞山頂上的氣象台，當然抓緊時間四周拍照。

Mauna Kea 先天條件極佳，氣流穩定，被世界公認為最佳的天文觀測站，有 11 個國家在這兒架設天文台，平日可預約參訪，眼見觀光車在一個個觀測站停下來，一群群遊客下車，穿上厚衣，架設好相機，欣賞着整片雲海，希望再待久一點，可以欣賞到夕陽。

對於我，身上穿着的是短袖衫，在無陽光底下，估計溫度是零度以下，遊客望到我跑過，都目定口呆，有的更拍手跟我打氣，他們定必以為我是日本馬拉松國手。

基於安全考慮，避免在天黑仍留在山上，加上被寒風打到臉上，手掌腳跟早已變得僵硬，所以還是儘快在天全黑前下山。

狂衝下山　追日落

上山來，便得下坡走，距離入黑，估計只得不到一小時，這時我收好相機，甚麼都不理，沿着下山方向的柏油路狂奔。

返回遊客中心的斜坡，拼盡地跑，以每公里少於四分的速度，邊望錶，邊盤算自己能否入黑前返抵，當然也有欣賞夕陽的明媚，雲海亦被漂染成金黃色，很是吸引。

差不多看到遊客中心，真的變黑了，因為沒街燈，這時唯有將速度減慢，避免拗柴受傷，但預料很快便可返抵，不用再擔憂。

看到遊客正在享用晚餐，拿出泡麵、零食等，此時月亮早已悄悄露面，導賞人員也開始教導大家，如何使用天文望遠鏡去觀看星球。

沒有光害的 Mauna Kea，令我感受到原始的純淨，大堆星群點綴在黑色的天幕，最讓我驚嚇的是月球表面是如此的凹凸不平，印象最深的是看到土星的光環。觀星完畢，直接沿着 Highway200，返回 Hilo 旅館。

沒車怎麼辦？

除了可自己駕車遊覽，不少遊客會參加當地唯一的旅行團－Mauna Kea Summit Adventure，包往返 Kona 或 Hilo 來回接送、遊客中心晚餐、山上的觀星旅程，全程 7.5–8.5 小時，收費 US$225.6，雖然略為昂貴，但平時都依然是一位難求，需最少兩星期前留位。更多有關的訊息，可到 🌐 www.maunakea.com

Hilo 鎮

Hilo 位於東部，遊客前往 Mauna Kea，會把它作為逗留基地，鎮附近有個黑沙灘，供人休憩暢泳。

在週末的日子，市集內農夫們會來擺攤位，當中也有手工藝者，大家可採購各款農產品，便宜的水果也是不錯的。

夏威夷大島有很多歷險活動可供選擇，魔鬼魚夜潛、火山團、獨木舟旅程、飛索、海豚暢泳等，更多有關歷險活動可到 🌐 adventureinhawaii.com/big-island

夏威夷果仁廠

夏威夷果仁，百分百從夏威夷大島進口，是全世界盛產夏威夷果仁最優良的產地，夏威夷果仁，大粒飽滿，清脆爽口，生產製造只用淡鹽提味。

果仁廠提供參觀團，讓遊客看到果仁的製作過程，來到二樓，還有展板介紹果仁的加工程序，而在果仁廠銷售點，有各式果仁，除最普遍的原味，還有朱古力、咖啡、牛奶、蜜糖等不同口味，任均選擇。

在咖啡室也可品嚐到果仁雪糕及以果仁炮製的菜式，包括湯、甜品等。

飛索旅程 Zipline Akaka Fall

在國際知名網站 TripAdvisor，找到飛索項目，過去曾取得 Certificate of Excellence 最受歡迎的旅遊大獎。

Hilo 農夫市集

遊客選購喜愛的果仁

整個飛索旅程，有7條Zipline，大概需時2.5小時，收費US$180，小童（14歲以下）收費US$130，上網預定減US$10。

頭兩條算是熱身站只是數十米的距離，穿越香蕉園，讓人先了解繩索的操作，及握繩的手法，往後幾條Zipline，將帶領大家穿越峽谷，其中最後一程飛索，更可欣賞到Akaka Fall，領略刺激好玩的感覺。有關飛索歷險活動可到以下網址

🌐 www.zipline.com/bigisland

第1段：雨水

從辦公室出發，15分鐘的車程，來到飛索旅程的首站，作為訓練的用途，只有數十米，先進行簡單的講解，讓參加者對飛索有基本的認識，及掌握正確的握扣手法。

正確的握扣手法

第2段：蕉樹

這段飛索速度較快，附近種有大量蕉樹，進行前先品嚐美味可口的香蕉，然後再介紹Hawaiian Canoe Plants，飛索會帶你快速掠過農民的蕉園。

第3段：水流

大島東部擁有充足的雨水，這段飛索帶你走過40呎瀑布，更長更具挑戰性的，令你開始感受到速度。

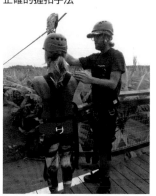

出發前需講解清楚

第4段：Taro（夏威夷植物）

從第3段飛索，需走一段路，在第3段的take-off位種有Taro，是一種夏威夷植物，而這段飛索更令你覺得專業，橫越峽谷，視野開揚。

第5段：蔗樹

島內其中一種植物是蔗樹Sugar Cane，曾是夏威夷的重要產業，以前從外地引入生長，被用作農戶擋風之用，也可作為補水用途。

第6段：野豬

第6段飛索，途中像跌落200呎深的深谷，教練講向下望有機會看到野豬。

第7段：Akaka瀑布

第7段飛索，是最具挑戰性的一關，在剛開始的站台上遠望，根本望不到飛索終點，飛索速度不算太快，歷時1–1.5分鐘的旅程，過半程後便會看到最大的瀑布Akaka Waterfall，飛索真是最好的方法，讓你慢慢感受四周的風景。

勇闖 夏威夷

火山公園

夏威夷

火山公園

未見過火山，就必定要來夏威夷大島，參觀夏威夷火山國家公園，擁有全世界最活躍的兩座活火山 Mauna Lao 與 Kilauea Caldera，透過 Crater Rim Drive 和 Chain of Craters Road，見證大自然的威力，沿着國家公園內的小徑，徒步穿過兩個活火山的火山口、熱帶雨林、熔岩通道，沿着火山沙漠和熱帶小徑徒步健行，無限選擇，肯定是精彩難忘。

仰望天上，直升機在高空盤旋，接載遊客遊覽，俯瞰火山口、島上的隱世瀑布、海岸石灘，精彩得難以形容，令人目不暇給，作為探索這「冒險島」的起點，確是相當不錯。

幾本有用的參考書

夏威夷火山國家公園

1980 年，聯合國教科文組織把夏威夷火山國家公園，列為「世界生物圈保護區」，並於 1987 年把它列入《世界自然遺產名錄》。公園內的 Mauna Lao 是全世界最大、最活躍的活火山，面積 1,348 平方公里，最近一次爆發在 1984 年，當時爆發出來的岩漿，曾一度威脅東岸城鎮 Hilo；而 Kilauea 自 1983 年起到現在，經常出現大小規模的火山運動，而且仍未有歇止的跡象。

Halemaumau Crater

如何去 Hawaiian Volcanic Park?

較近的從大島東面的主要城鎮 Hilo，路程 48 公里，車程 45 分鐘。另外從西面的主要城鎮 Kona，路程 155 公里，車程約 2 個半小時。

不論從那面出發，都會經 11 號公路，Hele-on Bus 有提供往來 Hilo — Hawaiian Volcanic Park 的巴士服務。

住宿

想更貼近火山公園，可考慮入住火山旅館 (Volcano House Hotel)，是俯瞰 Halemaumau Crater 火山口的絕佳地點，酒店最近重新裝修，旨在提供更優質的服務。或可選擇到公園 1 公里外的 Volcano Village 留宿，這村落有多間住宿；也可以開車返回東部城鎮 Hilo。

National Geographic 出版的火山國家公園地圖，詳細顯示公園裏面的行山路徑

火山旅館 Volcano House Hotel

火山旅館餐廳

火山旅館內的餐廳 Volcano Restaurant，是園內唯一的用餐地點，行進去感覺很溫暖，有溫暖的壁爐、鋼琴擺設，還有紀念品店。餐廳最特別的地方是擁有極佳的觀景位置，可以從窗外觀賞到火山口岩漿噴出的景觀，同時又可在此享用一頓美味豐富的晚餐，人生一樂也。

遊客休息和進食的餐廳

晚上 7:30 是觀賞火山噴發的理想時刻

遊客中心每日安排導賞活動

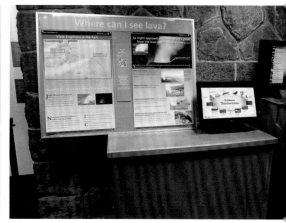

中心內提供最新的火山爆發訊息

先去遊客中心

遊覽火山國家公園，每人入場費 US$12，私家車連乘客收 US$25，建議先從遊客中心 Kīlauea Visitor Center 開始，初步了解公園的概況， 裏面有路徑指引，提供公園管理員講座，還有一些導賞活動。

每小時播放一場介紹火山公園的紀錄片，令遊客對公園裏的火山地貌有基本的認識，即使未有機會親眼看見火山爆發，但紀錄片記錄了大島很多不為人知的一面，值得一看。裏面亦可取得地圖，了解公園內的徒步路線，並取得最新的火山爆發訊息。

服務中心附近是公園最熱鬧的地方，有完善的配套設施，酒店、餐廳、營地，提供完善的服務。遊客中心開放時間：每天上午 9:00 至下午 5:00。

更多有關火山國家公園的活動，可到 ⊕ www.nps.gov/havo/index.htm

環火山口路 Crater Rim Drive

假如你只得三數小時的遊覽，便要揀這條 Crater Rim Drive，全長約 17 公里，環繞着基拉韋亞火山 (Kilauea Volcano Caldera)，經過公園最主要的景點：Jaggar Museum、Kilauea Overlook Area、Halemaumau Crater、Devastation Trail、Thurston Lava Tube，最佳的遊覽方法當然是開車。

除主路徑外，沿途亦有其他較短的行山路徑可以選擇，需時 1–3 小時不等，例如步行上 Keanakāko'i Crater，值得大家考慮。

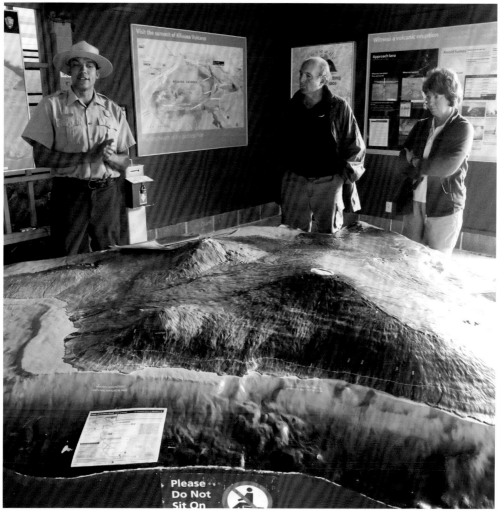

管理員講解有關火山的知識

火山路徑注意事項

- 留意帶備足夠的裝備,例如行山鞋、防水擋風外套、背包、長褲、相機
- 園區內不提供飲用水和食物等設施,需要攜帶足夠的飲用水和食物
- 沿途小徑有標示杆,清楚顯示前進路徑,不要在熔岩區域亂跑
- 要考慮同行人數,最好以團隊進行,避免一個人在熔岩小徑上單獨行走
- 策劃時最好預留充足的步行時間,不宜過分進取,入黑前返回中心

Namakanipaio Cabins and Campground

木屋內住宿設備齊全

Namakanipaio Cabins and Campground

　　營地設有小木屋，亦可在空曠地紮營，由 Volcano House 負責管理、營運，提供住宿、洗手間、洗澡、營地服務。

　　如想入住山中小屋，便需先到 Volcano House 登記及付款，取匙卡，可透過網頁預先訂位。

博物館 (Jaggar Museum)

　　Thomas A. Jaggar 是一位科學家，致力研究 Kilauea 活火山，館內可以觀看火山的研究資料、地質展示、地圖和影片。

　　博物館外的觀景台，可遠望到噴火口的 Halemaumau Crater，提供近距離觀察火山現象的最佳場所。

Thomas A. Jaggar 博物館

地熱噴氣孔 (Steamed Vent)

　　位於遊客中心和 Jaggar Museum 之間，可以看到各種火山地熱的景觀、地貌，白色的蒸氣從石頭的噴氣口不斷湧出，這時候好奇心驅使我把雙手靠近噴氣孔，感受下地熱，現在回想是多麼的危險。

　　若然再靠近洞穴，會聽到「嘶嘶」的聲音，其實是地下水受熱，變成蒸氣所產生，然後透過噴氣孔排出，是後火山作用的表象，尤其在活躍的地熱區附近，熔漿在地底下不遠處，擁有大量熱能，當水由地面滲入地下裂縫，與地下熱氣接觸，變成熱水，然後沿着裂隙衝出地表，形成噴氣孔。

基拉韋亞火山 (Kilauea Caldera)

基拉韋亞火山 (Kilauea Volcano) 被世人稱為「唯一可駕車闖入的火山」，當然要抓緊時間四圍遊走，不可讓自己有白來的感受。

這座火山自 1983 年 1 月 3 日起便持續噴發，每天產生大量熔岩，令大島體積不斷擴大，目前熔岩噴發依然持續，短短 10 年間，經已為夏威夷大島產生 491 英畝的新土地。Halemaumau Crater 火山口位於 Kilauea Caldera 的西部，蒸氣不斷從巨大的火山口噴出，據聞是火山女神佩蕾居住的地方。1967 年火山口曾被熔岩覆蓋，後來再次被岩漿沖走。

環火山路徑

觀景台 (Kilauea Overlook Area)

Crater Rim Drive 的盡頭，有全新的觀景台 —Kilauea Overlook Area，可以欣賞到激動人心的壯觀場面。

另一個火山口 Halemaumau Crater

Devastation Trail

公園內有多條不同長度的行山路徑，其中這條小徑 − Devastation Trail，雖然只得 800 米，但因處於火山無人地帶，地上盡是天然的火山石。

公園另提供導賞團，管理員帶領遊客了解 1959 年爆發後，附近環境的轉變，由熔岩灰堆砌成的山頭。

小徑荒蕪

穿越熔岩通道

地質知識

熔岩通道 Thurston Lava Tube

在熱帶雨林通道的尾端，行去只要 5 分鐘，一個巨大洞穴，當年被熾熱的岩漿沖過，再流入了海洋。徒步穿過擁有 500 年歷史的熔岩通道，沒有燈，路很爛，潮濕地滑，感覺很陰森，但留意通道四周的熔岩紋理，思考過去發生的地質活動。

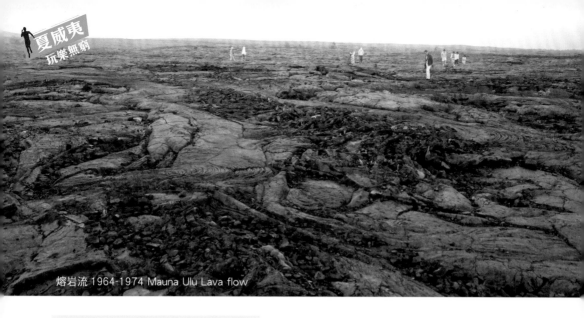

熔岩流 1964-1974 Mauna Ulu Lava flow

Chain of Craters Road

　　有充裕時間的話，可以開車走另一條 Chain of Craters Road，從 Crater Rim Drive 往南走，這條路長約 30 公里，開車往道路盡頭單程需 40 分鐘。

　　沿路看到溶岩遺留的痕跡，在不同時期岩漿流經後乾涸的熔岩，尤其到後段路，馬路被凝固的岩漿覆蓋，最後伸延到海洋，踏足於岩漿上面，感到十分震撼。

火山路盡頭

　　到了 Chain of Craters Road 的盡頭，可欣賞到特殊的火山景觀，自 1983 起持續有岩漿流入大海，為大島填海造地。

　　道路自 2003 年封閉，不再通車，皆因雙車道公路被熔岩鋪滿，遊客今天就只能在熔岩上拍照留念，有人更在熔岩上跳來跳去。

　　爆發後的火山熔岩，從山上緩緩地流入海水中，受到澎湃浪潮的推擠，不斷衝擊岩石，逐漸形成曲折的海岸線，是夏威夷島最受矚目的海岸景色之一。

地面的裂痕

地質知識

熔岩流動

　　Kilauea 火山活動頻繁，熔岩的形態，主要受到岩漿噴出時的流動性、揮發量影響，揮發的量越多，熔岩、火山灰會被噴得越高，造成威力較大的爆發。

夏威夷火山由於岩漿流動性高、揮發性成分少，熔岩慢慢流動，整條路由不同時期的熔岩流動所覆蓋，遊客可以隨意跳下車，在黑漆漆的火山岩上四處遊走，觀察熔岩流向、紋理，還有岩漿穿越所形成的熔岩管道。

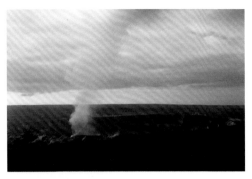
火山口不斷噴出白煙

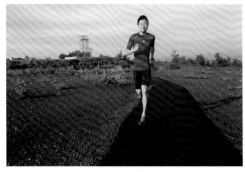
跑步遊火山

Crater Rim Trail Run

　　跑步其實是件很簡單的事情，清晨醒來，穿上運動鞋，跑出營地，沿着環火山口路徑跑。

　　在不熟悉的環境下跑，會感到非常刺激，尤其在火山區跑，不知道何時發生爆發；另一方面，清晨時分沒其他遊客，能安靜的面對大自然，體驗每一下深呼吸，每一次艱辛的提腿，所有辛酸都不重要，重要的是，我一直向前奔跑。

　　為了安全，請沿着標明的路線步行，注意所有警告標記，遠離禁止區域，這些區域的有害火山氣體和不穩定的土地可能存在危險。沿途大部分是鋪好的路段，也有部分是由火山灰和泥組成的路，下雨便會變得濕滑難行。

　　沒想到跑了不久便面臨噩運，開始有點毛毛雨，此刻唯有加快腳步，同時希望能儘快停雨。再過一會，太陽慢慢升起，氣溫變得越來越熱，體內水份被乾燥的空氣掠走，有不少段上下坡路，更有部分較陡斜的坡段，令人行得有點吃力。

Crater Rim Trail 沿路有路標，不容易迷失

潛遊 西海岸 看鯨鯊

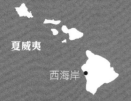

夏威夷

西海岸

夏威夷大島，沿着西海岸的海岸線，大部分是懸崖、石灘，有不少獨特的火山地貌，其中科納 (Kona) 更是出名的戶外水上活動天堂，衝浪的人隨處可見，與蝠魟潛水，讓喜歡戶外活動的人不致失望而回。

有人話，來得夏威夷，就是要去感受，去體驗，你會發現很多刺激的活動，從山頭乘風而落，在滑翔傘引領下，無拘無束地飽覽蔚藍海洋的晶瑩剔透。

西海岸 Kona 科納

破浪優之選 Surf Beaches

衝浪起源於波里尼西亞，到今天來夏威夷，不少人就是以衝浪為主要目的，尤其以威基海灘最具名氣。

大島跟其他夏威夷群島不同，波浪最勁的位於東西岸，其中又以西岸 Kona Coast 最具吸引力，衝浪最重要的是膽量，只要不害怕，敢站起來，乘風破浪去。

公司推介

UFO Parasail

在 Maui、Big Island 都有分店，提供刺激好玩的降傘 (para-sailing)，是夏威夷排名最高的活動。

$ 成人：US$99 (1200ft)
　　　　US$89 (800ft)
$ 觀眾：US$49
🕐 1 小時（包括來回碼頭）
🌐 www.UFOParasail.net

夜潛 Night Dive with Manta

夏威夷西海岸是世界級潛水勝地，潛水公司差不多全部集中在一起，近岸有着豐富的海底資源，有岩熔、熔洞，著名的潛點有 Garden Eel Cove、Suck'em Up Lava Tube、Golden Arches、Turtle Heaven、Kaiwi Point。

公司推介

Jack Diving Lockers

在大街上有門市，提供多種潛水團，其中魔鬼魚夜潛 (Manta Ray Dive & Snornel) 最受歡迎，皆因是 Kona 獨有的，有九成機會見到。

集合：3:15 (shop) 返回：9:00
$ US$150 (snorkel)、US$175 (2 dives)
🕐 5-6 小時
　　（包括更衣、出海、下水時間）
🌐 www.jacksdivinglocker.com

潛水行程

下午 3:00

先到達潛水公司

下午 3:30

開車往碼頭

下午 4:00

執拾裝備，運往船上

下午 4:30

登船

浮潛人士在水中圍埋一齊看　　　　　下午 5:30

來西海岸看魔鬼魚，有兩個熱門位置，其中一個在 Kailua Kona 北面，近機場位置，另一個 Kailua Kona 南面的 Keauhou Bay。我們選擇了北面，即是 Garden Eel Cove 位置，據講這兒魔鬼魚數目較多，即使潛水的人多，都可以一起看，而且海灣面積較大，可以容納更多船和潛水客。

下水前再清楚講解在水底的情況，下潛要注意的地方

直升機看火山

　　有機會來夏威夷群島，花費得起的，可以乘坐直升機，在高空飛一圈，看一看這個包羅萬有的小島，火山、海洋、樹林、瀑布，盡入眼簾，在活火山口上飛過，看到沸騰的熔漿，你必定會驚訝，島上旅遊公司有提供直升機旅程，收費大致相同。

公司推介

Safari Helicopters
- 📍 Hilo 出發
- 💲 US$569（2 小時飛程）
 US$249（50 分鐘飛程）
- 🌐 www.safarihelicopters.com

Blue Hawaiian Helicopters Hilo
- 💲 US$569（2 小時飛程）
 US$249（50 分鐘飛程）
- 🌐 www.BlueHawaiian.com

Adventure in Hawaii
- 💲 US$559（2 小時飛程）
- 🌐 adventureinhawaii.com/big-island/helicopter-tours-from-kona

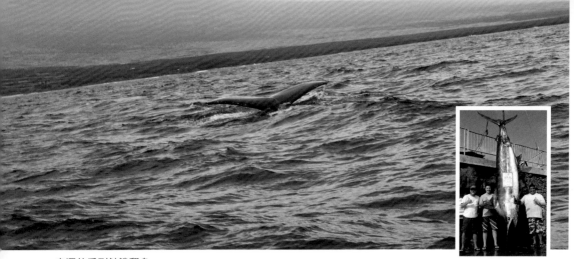

幸運的看到鯨鯊翻身

漁民擁有不少捕魚
世界紀錄

釣魚 (Sportfishing)

Kona 是世界捕捉太平洋馬林魚 (Marlin) 的最佳地方，漁民擁有不少捕魚的世界紀錄，每年舉辦國際釣魚比賽 ──Hawaiian International Billfish Tournament。

有船隻提供出海服務，收費不一，包船半日約 US$550-600，全日約 US$850-2000，費用包租船、捕魚器具、牌照。

船隻推介

Hanamana Boat Charters
- Ⓢ 半日(4小時)：US$550起（最多6人）
- Ⓢ 全日(8小時)：US$850起（最多6人）
- ☎ 808-365-6886
- ⊕ www.hanamanaboatcharters.com

Hawaii Fishing Adventures & Charters
- Ⓢ 半日(4小時)：US$800（最多6人）
- Ⓢ 全日(8小時)：US$1200（最多6人）
- ☎ 808-295-8355
- ⊕ www.sportfishhawaii.com

觀鯨

很多人專程來觀鯨，每年12月至4月最熱鬧，大量鯨鯊會游到這海域，船隻載著旅客出海尋找鯨蹤，成功率非常高，要看到巨無霸，全靠船長的經驗，依據當時的天氣、海流，去尋找鯨鯊的蹤影。

這次我們都幸運地可以看到鯨鯊的翻身，又看到鯨背的噴水表演，算是不枉此行。

公司推介

Dan McSweeney Whale Watch
Captain Dan 擁有 40 多年的觀鯨經驗，替 National Geographic 定期追蹤鯨鯊的蹤影。
- Ⓢ US$120（成人）、US$110（小童）
- ⏱ 7:00-10:00, 11:00-14:00
 一日兩團，3小時
- ⊕ www.ILoveWhales.com

Captain Dan 廣告車

歐洲 Europe 城市跑

　　「世上好像沒有比跑步更開心的事。」一齣講述馬拉松的韓國電影其中一句對白，彷彿道出筆者 20 年來對跑步的一點心聲。

　　跑步和旅行向來是筆者生命裏最重要的元素，假期總喜愛與太太周遊列國，探索不同國家的文化、風土人情。無論跑到地球哪兒旅行，筆者總會把跑步衫褲、跑鞋放進行李袋，相信總會有用得着的時候。

　　作為一位狂熱跑痴，每當從旅遊局取得當地的城市地圖 (City Map) 後，左度右度，規劃好能環繞着城鎮的緩跑路線後，換上戰衣便隨時起動。憑籍多年在外國跑步的經驗，我幾乎肯定跑步可以滿足不同旅遊者的慾望和要求，用雙腳你可以在不同城市街頭穿插，更深入地接觸到所經路線的每一角落。

　　這章將為大家介紹芬蘭的土庫 (Turku)、奧地利的煙斯堡 (Innsbruck)、法國的尼斯 (Nice)，以及瑞士的兩大城市日內瓦 (Geneva)、蘇黎世 (Zurich)。

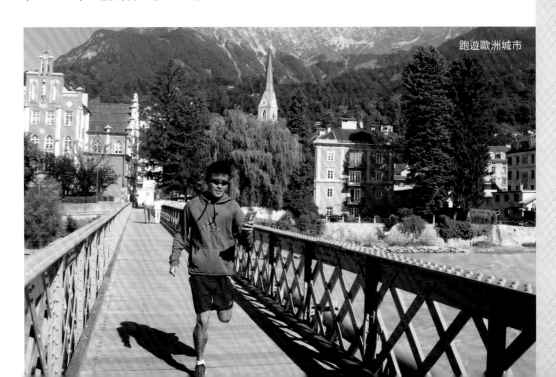

跑遊歐洲城市

跑遊 芬蘭 土庫

芬蘭

土庫

　　當跑步成為生活中不可或缺的一部分，無論去到哪裏，筆者總會把跑衫褲、跑鞋放進行李，相信總會有用得着的時候。

　　筆者參與教育局的境外考察計劃，在芬蘭土庫市(Turku)逗留了5星期，探訪當地學校、教育機構，了解更多教育狀況。閒時沿着歐拉河畔四圍跑，再挑戰這個有「七山之城」的7座山頭，感覺十分適合，在逗留城市跑一圈，健康、快樂常伴你左右。

　　從旅遊局拿來城市地圖，左度右度，規劃好緩跑路線，穿上跑鞋，載上mp3耳機，用雙腳在街頭穿插，拿着運動相機，去深入接觸城市的每一角落，拍出來的短片具動感，又穩定，也可用來拍照，可以細意跑遊城鎮。

筆者城市跑的常用裝備
（GoPro運動相機、小腳架、太陽眼鏡、城市地圖、mp3耳機）

出發前三步曲

1. 先從當地旅遊局取得城市地圖(City Map)，一般是免費派發；
2. 將打算值得遊覽的景點圈出，規劃好緩跑路線；
3. 換好跑步衫褲，帶齊所需裝備，Let's Go!

河畔暢跑
（右方為 Radisson Blu Marina Palace Hotel）

土庫

　　土庫是芬蘭第三大城市，但是芬蘭最古老的城鎮，過往曾是古都，擁有不少歷史文化景點，如美術館、博物館、劇院、藝廊等，對於文化修養的跑友尤其吸引。

　　土庫市面積不大，沒有赫爾辛基般繁榮，但景點較為分散，乘坐黃巴士遊覽是最合適的，可以買全日票。

團跑

在晚上跑步，總覺得有種不安，尤其是女性，可以約友人跑，又或者參與跑步團，比獨自跑更安全、放心。

下午 5、6 點不時有跑步團體在公園一起跑

跑前拉筋

伸展運動絕對是保持身體靈活性的關鍵，跑步前應預留時間進行拉筋，幾個簡單的伸展動作，避免身體受傷，特別在冬季氣溫零度以下，伸展前應先跑一會讓肌肉適應。

跑前記緊要拉筋，避免受傷

留意地面濕滑

時刻保持警惕，在冬天地面鋪滿白雪上跑，要特別小心，尤其在濕滑的冰面上，很容易便失去平衡。

沿途景點

許多人都有自己的「跑步路線」，本地人以住所為起點做規劃，有的想特別去尋找一些山頭，甚至為了喜愛的景色，跑去郊野呼吸清新的空氣。

冬天鋪滿白雪的黃昏跑

建議的這條跑步路線，主要環繞着土庫奧拉河 (Aurajoki)，河畔的路徑較寬，路面平坦，很適宜緩跑。沿途會經過不少觀光景點，包括城市公園、教堂、河景、小橋、舊式建築物、地標等，景色優美。

在冬季，即使白天氣溫也很低，零下 15 度跑的滋味令我印象深刻。累的話休息片刻，旁邊的休憩設施方便市民使用，間中有單車行走，尤其在黃昏 6、7 點，是很多本地緩跑人士出沒的高峰時間。

沿着歐拉河散步，欣賞沿岸景色

起步

河畔的遊客中心
Tourist Information Center

中途補給：餐廳 / 食物 / 飲品 / 便利店 / 咖啡廳

路線介紹：

全場共計 5 公里，順時針跑，上升下降不算大，大致平坦；

沿奧拉河 (Aurajoki) 畔的路徑，從土庫市地標大教堂，往西南跑，經過幾處旅遊點，沿路有幾條橋，連接河道兩岸，直至跑到海事博物館 (Forum Marinum) 再原路折回，甚至往河對岸跑一小段，看看周邊環境；也可在海事博物館再往前多走點，是最熱門的旅遊景點 —— 士庫堡，可以拍張相才折返，外面不用收費。

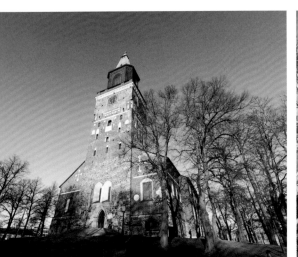

大教堂 Cathedral 是芬蘭最古老的教堂，
1300 年的歷史，屬於土庫市標記

歌劇院對開，橋上擺放芳香的水仙

冬季時奧拉河 (Aura River) 結了冰

特別留意

踏入 4 月，日照時間變得長，差不多到晚上 8 時多才天黑，可考慮在下午 6、7 時跑；進入市區，需要橫過交通燈，較多路人和車輛，小心留意路面情況；市內過馬路，儘量避免奔跑。

速上土庫鎮 7 座山頭

　　河畔的路很平坦，跑慣了，有人會嘗試挑戰自己，跑上土庫 7 座山頭，座落於河的兩岸，只有數十米高，斜度不太陡，難度不算大，但來到山頭，可以清楚腑覽這「七山之城」。

　　日本知名跑手川內優輝曾經指出，利用爬山一步一腳印地鍛煉腿力，衝上山頭，會帶來新鮮的刺激，加強腰腿力量。沒固定的標準路線、方向，也沒必要全部上，只需朝着大概的方向跑，在山頭附近繞着走，然後再去另一山頭。在土庫裏城市公園處處，佈滿運動設施，方便市民使用。

　　喜歡挑戰，從一個指定位置起步，目標用最短時間速上所有 7 座山頭，計時間，最後和同伴較量一下。其中 3 個山頭，尤其適合進行特定的跑步訓練，例如速度練習、間歇跑。跑友最好為自己制定一套合適的訓練計劃，遵從循序漸進法則，同時亦要留意系統性、連貫性。

準備接受挑戰，連上幾個山頭

Samppalinnanmaki (Map 13)

　　作為跑步旅人，當然對運動設施尤其上心，Urheipuisto 屬於標準運動場，

　　固定的距離，合適的跑道，有利進行各種速度訓練，可惜當時地面仍被雪所覆蓋，不能踏，唯有在外圍繞圈跑。

　　側邊的田徑副場，可進行各種田徑練習，附近有飛盤鐵籠的路徑，還有籃球、網球、沙灘排球場，讓市民進行運動。

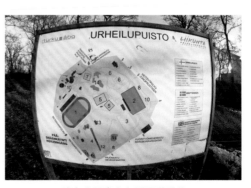

Urheipuisto 城市公園裏有各種運動設施

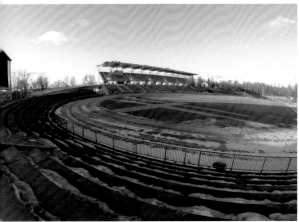

運動場 Urheipuisto

大班跑友進行團體訓練

Kaupunginkaivo (Map 12)

山頭另一邊是城市公園 (Kaupunginkaivo)，繞圈跑大約 600 米，全平坦，外圍由柏油路鋪設，適宜進行節奏訓練，一般採用間歇跑、反覆跑，適合具跑步能力的人士。

公園內跑能穿過林間，跑在泥土和草地組成的地面，跑起來更柔軟，若然有標示距離就更好。

公園內跑步的大多是本地人，也有跑步團體進行訓練，跑累了從山頭往下眺望，欣賞下漂亮的風景，夜晚黑漆漆，是一處看星的好地方，還可以玩光影塗鴉 (Light Painting)。

Vartiovuori (Map 7,8)

位於 Samppalinnanmaki 山頭對面，經過 Kaskenkatu Street，來到 Vartiovuori，這公園較為寧靜，平日少人跑。

跑步總不能每天跑相同的路線，有時也要為自己創造變化，尋找不同的路面、山頭，能轉換下心情。公園內有多道路徑，彎彎曲曲，像迷宮般，在高低起伏的路面穿梭跑，途中衝下斜路，提升效果，也是「放狗」的好地方，所以跑步時要時刻保持警覺。

Puolalanmaki

從市區廣場往上看，算是引人注目，原來是美術博物館 (Turku Art Museum)，外牆建築很吸引，位於公園 (Puolala Park) 旁邊，外圍是民居，房屋外看很漂亮，充滿舒適感。

繞着圈走，以近乎比賽的速度跑，無需用全速衝，每快跑 3 分鐘，休息 1 分鐘，用慢跑作休息，重點是由頭到尾都保持跑速，讓身體習慣比賽速度。

公園外圈有 3 段上下坡，可以利用來提高跑時的重心，在輕微的下坡提速，讓身體能回復速度感。那次黃昏練跑，下着雪，即使戴上冷手套，手腳仍感到僵硬。

後記

我深信，在每一個城市，只要肯花心思找尋，便能找出適合的跑步路線。

無需硬蹦蹦，每天都沿着河跑，嘗試邊跑邊想着去製造更多刺激，在山頭遊走，

在廣場大街穿梭，各適其色。若果你迷路，用手機尋找位置，跑回對的路線。

在這小城鎮跑步，不時碰上同路人，別忘了打聲招呼，或者自拍一下。

黃昏跑和朋友偶遇，當然要自拍留念

"Mother and Child" 石像，由 Felix Nylund 打造

公園由沙石地包圍，有利衝刺

山頭雖不算高，但已可清楚看到市區街景

公園裏的銅像扭作一團

薩爾斯堡　維也納

煙斯堡

奧地利

奧地利 跑步遊

相信大家對「仙樂飄飄處處聞」（Sound of Music）
總存有多少印象，而奧地利正是「仙」片的外景拍攝地。

位於奧地利的三個美麗城市，煙斯堡（Innsbruck）、
薩爾斯堡（Salzburg）、維也納（Vienna），不但擁有優雅的氣息，而且同樣地適合跑
步。當中又以煙斯堡最令人印象深刻，在河道兩旁跑，邊跑邊欣賞小鎮古雅的建築物。

穿梭於古老的舊城區

日內瓦湖中高聳入雲的噴水柱一直是城市的一大標記景

瑞士日內瓦 Geneva

　　日內瓦和蘇黎世是瑞士最出名的兩大城市，位於東西兩邊。日內亞，本身作為瑞
士第二大城市，多個國際組織的總部都設於這地方，並擁有世界知名的鐘錶業和珠寶
業等跨國大公司，算是個重量級城市，究竟在這城市緩跑又是怎麼樣的感受呢？

　　這條跑步路線沿途會經過幾種不同的區域，包括繁盛的商業街道、中古世紀的老
街、湖畔的公園，一路上跑過的景點很多。

　　在湖畔的跑徑較寬，單車徑在旁，很適宜緩跑，尤其在黃昏 6、7 點，是很多本
地緩跑人士出沒的高峰時間。

起步

日內瓦湖畔的 President Wilson

最近的車站：Gare de Cornavin
中途補給：餐廳 / 食物 / 飲品 / 便利店 / 咖啡廳
風景亮點：教堂 / 湖景 / 橋 / 古舊建築物 / 公園 / 地標等

路線介紹：

全場共計 6 公里；沿 Quai W.Wilson 和 Quai du Mont-Blanc 緩跑徑跑，環日內瓦湖畔跑；到白朗峰橋（Pont du Mont-Blanc）後過橋，之後穿過市場大街（Rue de Rive）的電車後上一段斜坡，正式進入老城區；在老街內繞圈跑，經過幾處旅遊點後，再返回商店街；過橋後沿 Rue du Mont-Blanc 和 Rue du Lausanne 大街返 Hostel。

國家紀念碑 Monument National
豎立在對岸的英國花園上，身穿傳統瑞士服裝的男士在紀念碑下演奏號角

特別留意

7 月日照時間特別長，差不多到晚上 9 時才天黑，可考慮在下午 6、7 時晚餐前跑；進入舊城區的老街前，需跑過商店街，較多路人和車輛行駛，小心留意路面情況；市內有多條單車專用道，在馬路旁，注意儘量不要在這道路奔跑。

特別留意

小心在這位置附近，由於太多旅客聚集，筆者發現有多名職業騙徒出沒，他們先假扮互不認識，利用小把戲（把粉筆放在其中一個反轉的火柴盒內，然後迅速和其他火柴盒移動，讓遊客估估粉筆在哪個火柴盒內）

為了欺騙遊客入局，他們先假裝遊戲很易贏錢，再引誘遊客買多些，我在旁觀看，他們已多次想遊說我下注；本想趁機拍下他們容貌，放上網，但畢竟一個人身在別人地方，最後還是看完算吧！

湖畔公園是市民愛聚集的地方

聖彼耶教堂 Cathedrale St. Pierre
位於老街中央，最特別的是高聳入雲的尖塔，可付費上塔樓，從高處眺望日內瓦湖街景

溫馨提示

筆者看到如此境況，跑完步後都在草地坐下，聽聽樂曲、曬曬陽光，然後望望附近，有隻大 Boxer 躺在我旁邊，好享受的樣子，原來狗在瑞士是可以跟主人坐火車、睡草地、和搭飛機的。

蘇黎世 Zurich

　　蘇黎世是瑞士最大的都市，既有工業，亦有商業、金融業，繁盛得令人幾乎喘不過氣來，幸運地在市中心有利馬特河穿過，為鬧市提供一點優美。

　　這條跑步路線是從中央火車站到蘇黎世湖來回逆時針繞一個圈，讓大家在半小時內初探這多樣化的城市。

起步

蘇黎世中央車站
Zurich Hauptbahnhof

中途補給：整條路線都有餐廳、便利店、咖啡廳，售賣食物和飲品，
　　　　　亦有洗手間提供

風景亮點：教堂 / 河景 / 山丘頂 / 橋 / 古舊建築物 / 商業街

路線介紹：

　　全場共計 4 公里；沿車站大街 Bahnhof 向南跑，走一會即轉左到河岸，沿石階坡道向上走，直達林登霍夫山丘頂，停下稍作休息，眺望一下城市全貌；下坡繼續往南走，直到 Quaibrucke 橋；過橋後進入舊城區，沿 Theaterstrasse 街回頭向北走（往車站方向走），然後到 Oberderfstrasse 街左轉至大教堂，再沿 Niederdorfstrasse 街往北跑到 Bahnhof 橋後，過橋返抵中央車站。

蘇黎世城市地圖

特別留意

　　整條路只有車站大街（約 250 米）較多車輛，該路段宜注意安全；進入舊城區的 Niederdorfstrasse 街，較多遊客，要小心。

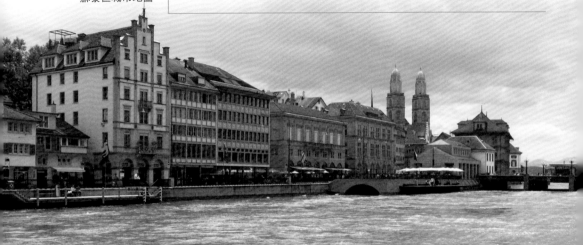

Rudolf-BrunBrucke 橋可眺望到河對岸的舊城區及某些地標建築物

中央車站是蘇黎世市地標,把行李寄存好後,正式起步!!!

出火車站後沿車站大街(Bahnhof),兩旁盡是餐廳、
精品店,是最熱鬧的街道,伸延到河岸

Limmatquai 沿電車路返回火車站,在旁有不少酒吧

大教堂 Grossmunster 擁有獨特的雙子塔外觀,既
吸引亦較少見

奧地利煙斯堡 Innsbruck

位於奧地利西部的一個美麗城鎮，地勢較高，四周被延綿的雪山環抱；這個城市充滿活力，跑步、單車、遠足、進行野外活動的人隨處可見；就好像智利聖地牙哥、加拿大班夫、紐西蘭皇后鎮，充滿活力的感覺，完全適合我好動的性格。

住在煙河河畔，自然風光非常漂亮，穿上跑鞋在河畔跑跑，發現不同形狀的雲塊覆蓋在半山，遠景雪山、近景河流，像仙境般在眼前浮現。

煙斯堡位於奧地利西部的一個美麗城鎮

更多煙斯堡的旅遊資料可到網址 ⊕ www.innsbruck.info

起步

住宿的 Hostel (Jugendherberge Fritz-Prior Schwedenhaus)

中途補給：除了頭尾段沿煙斯河的 4 公里路段外，路線中段有餐廳、便利店、咖啡廳，售賣食物和飲品，洗手間均設收費

風景亮點：教堂 / 河景 / 古雅建築物 / 四周的雪山 / 漂亮的木屋

路線介紹：

全程共 7 公里，假如有足夠體力，可沿煙河繼續往上跑，增加里數；Hostel 位於市的北面，在 Inn River 旁，沿着河岸往南面的市中心方向跑，會經過左面的 Hofgarten 公園，繞過 Hofburg 後進入 Maria Theresien Strasse，一直跑約 800 米，轉左往火車站方向跑，再經 Museumstrasse 街右轉入 Rennweg 街，直往北跑沿路返回 Hostel。

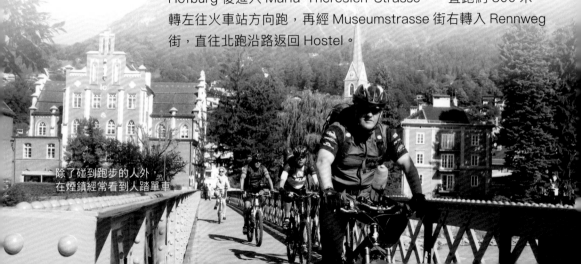

除了碰到跑步的人外，在煙鎮經常看到人踏單車

沿着河岸跑，望到煙斯河畔排列整齊的小屋

小橋橫跨煙河兩岸

多座雪山包圍的山野城鄉

瑪利亞·泰麗莎大道中央有座安娜紀念柱 (Annasaule)，經常出現在明信片上，也是煙鎮其中一重要地標

在煙鎮最繁盛的街道中央奔跑，身處瑪利亞·泰麗莎大道

入夜後光顧河邊的露天食市，感覺很寫意

特別留意

　　由於煙鎮地勢高，四周被多座雪山包圍，尤其早上 8 時前及下午 7 時後，較為清涼，宜多穿衣服，在適合緩跑的大自然下，可進行較長途的跑課；四周雪山環抱，令天色變得很快，黃昏經常會下陣雨，宜有心理準備。

法國🇫🇷 尼斯運動之旅

法國

尼斯

一齣真摯動人的法國電影《The Finishers》，講述一對鐵人父子，從剛開始不睬不睬，到同心合力挑戰三項鐵人賽，千個健兒的比賽場面，便是在尼斯實地拍攝，攝影師沿着比賽路段，將山區壯麗的湖光山色盡收鏡頭。

尼斯本來就是旅行的好去處，知名旅遊網站 Trip Advisor 曾進行網上調查，列出最受歡迎的 10 個歐洲運動型城市，尼斯排在前排位置。

對於運動旅人，來南法城市，尼斯、坎城、摩納哥等綿延數百公里的海岸線，海水湛藍、氣候和暖、全年超過 300 日是晴天，終日擠到海灘暢泳、曬日光浴，騎乘自行車閒逛，彷彿活在人間天堂。

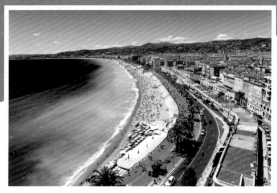

尼斯擁有蔚藍海岸—— Baie des Anges

尼斯簡介

尼斯是著名的渡假勝地，氣候溫暖宜人，擁有蔚藍海岸 Baie des Anges，碧海藍天，海岸風光令人沉醉。尼斯四季繁花盛開，艷陽下飄逸的棕櫚樹，散發出一股典雅的情調。

每年在尼斯舉行的嘉年華會，其熱鬧程度，絕不遜於巴西里約的森巴嘉年華，大家都想探索法國里維埃拉的藝術。

如何往返尼斯？

從巴黎往尼斯，大部分旅客都會乘搭 TGV 火車，每天有數班火車往返，或乘坐一晚夜車，省卻一晚住宿費，確是不錯的選擇，往來巴黎及尼斯的班次，可到 www.eurail.com/en 查詢。要開車的話，沿 A6 號高速公路往南走，900 多公里的距離，車程差不多要 8 小時以上。

賽事推介

　　每年尼斯會舉辦一項國際三項鐵人賽事 (Ironman France Nice)，在最美、最艱辛的蔚藍海岸作賽，絕對是三鐵愛好者不容錯過的賽事。

　　比賽先要在地中海完成 3.8 公里游泳，接下來要踏 180 公里的環城公路，最後是 42.195 公里的馬拉松，選手必須在 16 小時內完成所有路段。

ITU 簡介

日期：9 月初 (2019 年)

時限：16 小時

報名費：報名分幾個階段進行，可在網上報名和繳費，早鳥優惠報名為 500 €（折合港幣 4500 元）；之後不同時段為 520 €、530 €、550 €，不接受即場報名。

售賣各種比賽紀念品的 Official store

🌐 www.ironman.com/fr-fr/triathlon/events/emea/ironman/france-nice.aspx#axzz3flFAWnTF

海濱大道

　　安格魯大街 (Promenade des Anglais) 在尼斯甚具名氣，沿着海岸邊，舒適的環境，原本為「英國人的散步街」，後來吸引各國旅客享受沙灘樂、滑浪等戶外活動。夏季滿是五彩繽紛的海灘傘，遊客都會在此戲水，享受日光浴。

　　驟眼看，海岸邊高級旅館、餐廳林立，間間渡假型酒店，充分展現法國人愛享受的個性。假若能在尼斯待上三數天，感受一下悠閒的陽光，像法國人般熱愛戶外生活，也算是種幸福吧。

　　畢直的海濱大道，長約 5 公里，連繫着十數個海灘，Carras Beach、Miami Beach、Blue Beach、Opera Beach，每天都看到大批弄潮兒。

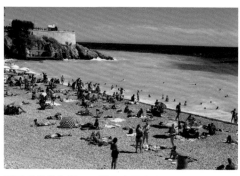

夏天的蔚藍海岸，吸引眾多弄潮兒玩水

Le Meridien Nice 正對地中海，擁有無敵海景

沙灘跑

在尼斯逗留數天，發覺這裏洋溢着運動的氛圍，跑步其實是件很簡單的事情，醒來穿上跑鞋，離開房間跑出去，不論任何時段，沙灘都盡是跑步人士，即使在烈日下，愛跑人士都毫不懼怕。

我喜愛在沙灘跑，除了可欣賞自然風景，鍛煉身體外，其中一個原因，是當吹着海風，能感覺到一份自由奔放。

跑累了，覺得該停下來，留在沙灘某處角落，獨處一會，沒任何人打擾，比起在香港繁忙的生活、急速的節奏，早已令內心感到疲累、煩燥，而忘卻人生的意義。

海旁有寬闊道路，令人跑得十分自在

想逃離烈日，樹陰下慢跑絕對是明智的決擇

邁步上城堡山

跑厭了沙灘，可以嘗試跑上城堡山山頭 (Parc de la Colline du Chateau)，在巨型尼斯地標的馬路對面，有一條上山的路，有點隱蔽、難找，樓梯級充分考驗腳骨力，往上走，可以察覺山下的建築物，開始變得越來越小。累了，沿途有觀望台，讓大家可小休片刻，同時亦可欣賞山下的動人美景。

建議在早上清晨啟程，這刻是晨跑、散步的好時機，遊客尚未算擠擁，能安靜面對大自然，體驗每一下深呼吸，每一次艱辛的提腿，所有辛酸都不重要，重要的是要直往上跑到公園。在不熟悉的環境下跑，放棄用地圖，感到異常刺激、興奮，充滿新鮮感，尤其在有如迷宮般的山頭跑，不知道會否迷路。

在觀望台可小休片刻

巨型地標對面馬路，有一條上山路

公園的另一方向，泊滿船隻的尼斯港口 (Port de Nice)

山頂看風景　美到不得了

　　10 分鐘跑程，抵達了城堡山公園，繼續有路徑繞着公園跑數圈，然後留在園中央歇息，這兒有足夠的枱櫈，讓人好好坐下來，若然有需要，也可光顧一下小食亭，旁邊有個像羅馬的歷史遺址，唯獨欠缺工作人員的講解。

　　在公園的另一端，看到尼斯港口停泊着高檔豪奢的遊艇，而且遠眺依山而建的市區全景，美不勝收。

園中央有歇息地方

水上活動多元化

　　海灘上有不少具規模的水上活動中心，可先在網上預訂，然後在指定時間報到，取裝備，較適合一家人玩的有香蕉船、梳化椅、吹氣圈圈等，愛刺激的可以玩花式滑水、水上電單車。

　　其中由氣艇牽引的帆傘運動 (Parasailing)，也是最多人愛玩的玩意，單人、雙人、三人均可，收費從 65 歐起，早點玩 (9–10 點) 更可享折扣。

商店提供各種沙灘用品的租借服務

　　愛消耗體力，租隻單人艇，無需太複雜的划艇技巧，便可沿海邊四圍走，想熱鬧一點，可跟隨大班出發。

　　🌐 www.glisse-evasion.com/en

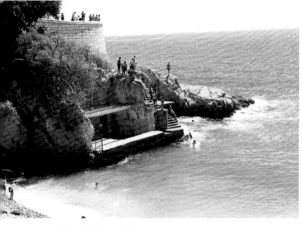

跳崖挑戰個人膽量

大班跑友進行團體訓練

海濱大道踏單車遊是很好的遊覽方式，亦是一種享受

Nice SEGWAY tour 兩小時導賞團，收 50 €

崖上跳水

曬完日光浴，可以嘗試玩跳崖 (Cliff Diving)，挑戰個人膽量，是其中一項熱門活動。事前要清楚知道水深，了解海底實況，確保適合跳崖方可進行。

驟眼看有不同的高度，較初階的可以跳 3 米，然後逐級往高難度提升，從 6 米高的位置跳落水底，享受一刻離心的快感。當試跳 8 米高的岩石，一躍而下，膽子細的肯定是應付不來。

單車　慢遊海濱大道

共享單車今天大行其道，世人都迷上了這種車，租借方法非常簡單，只要刷下信用卡，機器便會彈出密碼，照密碼輸入，即可在任何一個單車站取車，每次收一手續費，收費每小時計，很便宜，十分大眾化。

對於我來說，感覺是很實用，在長長海岸的沙灘，幾公里路程，騎單車似乎是最理想的遊覽模式，有了它，整個城市都能在自己雙腳的踏程之內，一邊踩，一邊欣賞風景，亦可隨時停下拍照留念。

Mirror d'eau 地標水池，是小朋友的玩樂園

西納廣場，電車路通往火車站

當地特色的紀念品，任均選擇

舊城區

　　尼斯市區起源於舊城 (Vieille Ville)，城內發現不少造型獨特、色彩繽紛的房屋，屬於十七、八世紀的建築物，可以感受到尼斯昔日作為港口的繁華，狹窄的街道間有許多花市、魚市、海鮮餐廳，小巷中可察看到保留着洛可可式建築風格的教堂。

地攤

　　由於靠近地中海，尼斯的手工藝品多元化，充滿濃厚的藝術氣息，在舊城有不少路邊攤檔，例如骨董市場、鮮花市場，可以選購當地特色紀念品。

旅客資訊

　　歐國的旅遊城市，一般都設有旅客資訊中心，通常位於火車站旁，亦有設在較具人氣的旅遊點，提供所有相關的旅遊資訊。

資訊中心提供所有尼斯食住行，及有關玩樂的最新資訊

住

海灘旁的酒店，尤其具名氣的，每晚得花上數千港元，想划算一點，可考慮內街的住宿，例如 Rue de France、Rue de la Buffa 等大街，一千港元都有得揀，但最好提早在網上預訂，確保有位置。

當日住的旅店 Hotel Solara，位於頂層 4 樓，其他樓層是民居，用舊式的電梯，每次只可一個人加一件行李，房間就很舒適，而且相當寧靜。

海灘旁的酒店，收費高昂

食

舊城區有眾多餐廳、酒館，充分展現尼斯地道的美食和生活，遊客經過整天旅程後，一般會先返回房間梳洗，然後再約三五知己，到預約好的餐廳，先來杯飲品，再挑選前菜、主菜、甜品，每每花上兩小時以上，慢慢地去體驗尼斯的風情。

 值得推介

Villa D'Este Nice

飯後可在海邊閒逛一會，欣賞怡人的夜景，感覺很舒服，傍晚光線特別柔和，可以選擇繼續到橫街上的酒吧多喝一杯，身心得到完全放鬆。

Villa D' Este 餐廳，薄餅、意粉最值得推介，份量足夠，價格合理，是熱門的餐廳

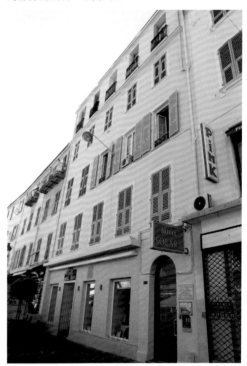

Hotel Solara

舊城區到處有餐廳，任均選擇

其他歷險

Adventure Experiences
無限挑戰

　　大多數香港的都市人，習慣了無止境地工作，生活早已變得越來越枯燥，繁重的教擔早已令我的身心變得疲累，有點迷失。

　　然而來到每年 7、8 月，整年的教學工作告一段落，也許是時候放鬆下，享受一次長旅行，盡情的吃喝玩樂，忘記時間、忘掉工作、忘卻煩惱，徹底放縱一下，來次大解放。

　　玩要玩激 D，筆者喜歡挑戰高難度的冒險活動，上山下海不可少，行雪山、潛水、登峰、跑山等，以各種形式貼近大自然，追求一種回歸慢生活的模式。

墨西哥

XPLOR 冒險樂園

墨西哥東岸有風光明媚的海灘，當中位處旅遊中心的 Playa del Carmen，擁有繁華的購物點、酒店區，有不少特色 Cafe 讓你消磨時間，賣點是寫意休閒，想放假輕鬆一下，來尤加坦半島東海岸，絕對是不錯的主意。

不得不承認，現今的旅遊資訊發達，從前主要靠旅遊書取得資訊，跟現在已截然不同，從外國 forum 可以發掘到所有景點，只需留意「多讚」的項目。假如不是因為在論壇看到過千的 "Like"，要花上百多美金的價錢，折合千元的收費，絕不划算，這個樂園可說是中美洲最好玩的冒險樂園，吸引最多外國旅客，而最重要的是當中提及遊玩的最佳方法和貼士，最多人排隊的是飛索 (Zip-line)，也是最刺激的，絕對是樂園最大的賣點，接下來玩越野車、過木橋、入山洞，駛過越野路段，驚險刺激。

XPLOR 是中美洲最好玩的冒險樂園

樂園簡介

樂園內的溶洞和雨林，自 1980 年被考古學家發現，後來被規劃及發展成歷險樂園，帶給人快樂，讓遊客更親近自然奇觀，14 條高速索纜 (Zip-lines)，能俯覽四周森林，兩條 500 多米的洞穴漂流道 (Cave Raft)，400 米長的河道暢泳 (River Swim)，10 公里長的越野四驅車 (Amphibious Vehicles)。

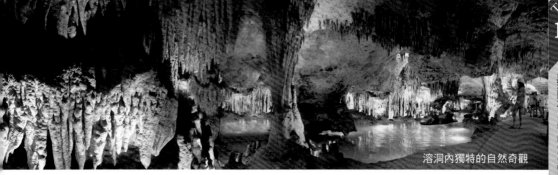

溶洞內獨特的自然奇觀

XPLOR 樂園

🚗 可從 Playa del Carmen 開車往南走 6 公里,坐的士約 15 分鐘,樂園有大量免費車位提供;從 Cancun International Airport 開車走 56 公里,旁邊有其他樂園 Xcaret 、Xenses。

💲 美金 US$117,包括任食 buffet lunch(無限次進出)、飲品水果、所有有關裝備借用、儲物櫃儲存,基本上全包(相片訂購除外)。

🕐 9:00am–5:00pm(星期一至星期六),5:30am–11:30pm(星期一至星期六)

🌐 www.xplor.travel

全天候玩樂設施

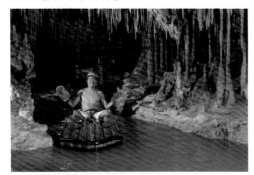

洞穴竹筏漂流 (Underground Raft)

飛索讓你感受速度

洞穴暢泳

Hammock Splash

拉丁美洲最高 Zip-line

　　Zip-line 是樂園內最受歡迎、規模最大的項目，是眾遊戲之首，14 條飛索，總長度 3.8 公里，帶你穿越不同角落，每次玩完便要爬樓梯，向着下一個塔頂進發，最高的 Riviera Maya 離地面 45 米，望向下面腳都軟。

　　分兩條 Line，長距離的一段足可玩上 45 分鐘，Zip-line 有各種古靈精怪的玩法，可以兩人一齊，也可以分開玩，每轉飛索的挑戰都略有不同，距離不同，斜度亦不同，有時會讓你直插入瀑布，有刻向下一望，大班正在排隊的遊客為你狂呼。

　　這裏有十多條滑道可供選擇，遊戲花時間最長，參加者最快也要大半個小時才完成，玩完雙腿軟，絕對正常，因上落樓梯要花體力，同時亦考驗耐性與忍耐力，而且一上去便要玩到底，中途不得離開，大家定必先預留力氣。玩完一轉，體能會下降，皆因中途需要上落樓梯，最好先去補給站休息一會，吃點水果。

玩樂指標

驚嚇度	★★★★
景觀	★★★★★
好玩	★★★★★
體能要求	★★★★

遊玩小攻略

- 建議儘早進場，換取頭盔；
- 先把行李寄存好，玩最熱門的 Zip-line，越遲排隊的人越擠擁；
- 玩了一陣，發現有長短兩段，可先玩長線；
- 返回起步點，可選擇繼續玩，再玩短線。

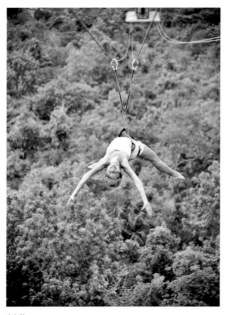

刺激

當即將抵達跳台記緊露出笑容，有相機替大家拍照

間中擦向水面，隨時濕身

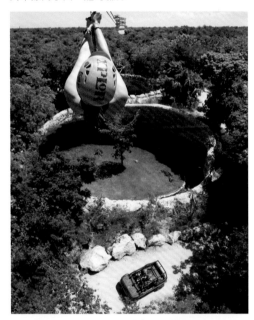

長距離飛索，帶你在高空流覽四周景物

最後會衝進瀑布裏，完結這躺冒險旅程

望向天，不時看到有人在高空飛過

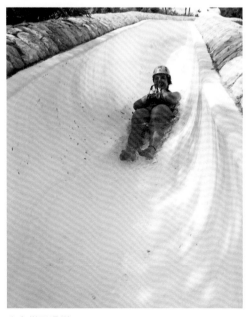

水上樂園滑梯

大家正準備出發

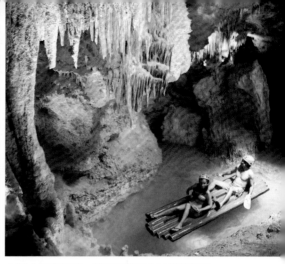

河道上慢慢漂流，細意感受下大自然的景貌

Cave Rafting

探洞有不同的旅遊方式，作為旅遊洞穴，活動包括划船、洞穴火車、洞內歌舞技藝表演、聲光秀等。

在入口處領取木製的水划，依從職員指示逐一出發，基本上划得都很順，不停地往前面爬，控制好方向，不過間中亦會失控，撞向旁邊的鐘乳石牆，內心總會有點不好意思，皆因石筍經長年累月形成，給遊客破壞有內疚的感覺。

因為河道內有些位置稍窄，有時被其他木筏「頂住」，大家只得跟着隊漂流，在河上慢慢漂流，足可玩上一整天。

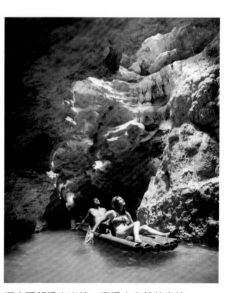

洞穴頂部透出光線，享受大自然的奧妙

玩樂指標

驚嚇度	★★★★	好玩	★★★★★
景觀	★★★★★	體能要求	★★★★

地質知識　石筍形成

洞穴是墨西哥重要的旅遊資源，經開發後的洞穴，便成為遊客參觀的景點。

溶洞由雨水或地下水溶解侵蝕的石灰岩層所形成，石筍含碳酸鈣的石灰岩，屬於喀斯特地貌的自然現象。

位於溶洞底部的尖錐體，形如竹筍，自下向上生長，鐘乳石生長極緩慢，一萬年才生長約1公呎。

小朋友怕冷，不落水，一家人呆站在入口處

沿途有相機，大家記着望着鏡頭

岩洞暢泳

在岩洞裏的河道暢泳，是另一種相類此的歷險項目，玩法跟紐西蘭黑水漂流 (Black Water Rafting) 相近，利用游泳的方式探洞，回想起 20 年前在紐西蘭經已有得玩。

旅程設有不同的漂流道，長短不一，大熱天時，浸在水裏十分冰凍，有種透心涼的感覺，這時不妨選長線玩，降降溫，感覺很棒。

假若怕冷，不想浸在冰水太久，可選擇走短線，大約 10 分鐘便可玩完，就算是多一份體驗。

尾段臨完結前，會進入露天部分，有種別有洞天的感覺，水射在身上，不斷地敲打身軀，令人掙不開雙眼，感覺十分刺激。

邊游邊看，跟鐘乳石作最親近的接觸

玩樂指標

驚嚇度	★★★
景觀	★★★★
好玩	★★★★★
體能要求	★★★★

這段路會被猛水敲打，無力反抗

越野四驅探險之旅
Jungle Drive

　　這趟神秘的冒險行程，帶領你在加勒比東海岸的熱帶雨林探險，穿越泥沼、狹窄的水灣、彎曲的小路，沿途驚險刺激，一路上可以盡情拍照，拍下這原始森林的美麗景色，茂盛的樹木、野生的雀鳥等。

　　整段駕駛旅程長 12 公里，沿途都是崎嶇不平的碎石路，有時要穿越河流、沼澤、山洞、小湖泊，亦不乏上落坡，最刺激的當然是衝下坡的一刻，軚盤操控、速度控制，全靠你去掌控，稍有不慎，便有機會翻車，甚至狂撞往巨樹，十分刺激。

　　在挑戰越野路時，常會有預料以外的狀況出現，如獨木橋或相當窄小的路面惡劣情況，記得有數次要渡過獨木橋，此時具有相當的危險程度，隨時有可能一個不小心摔下去，後果可以相當慘重。

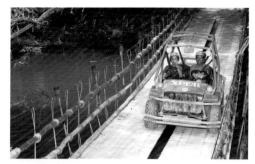

過木橋時左搖右擺好刺激

橫越驚險的泥漿地，具相當的駕駛難度

在洞穴裏開着大燈

出發前注意

- 要駕駛越野山地車，必須是成年人 (18 歲以上)，並需出示有效車牌，方可自由駕駛 Eplor Adventure 提供的越野車；
- 四輪驅動的越野車為兩人座，兒童只可以做乘客，與大人一同感受當中的刺激和驚險；
- 分開幾條隊伍，最後還要花掉半小時的等候時間，過程中把握機會四圍拍照；
- 開着探路燈，在環境多變的野外洞穴，輔助燈發揮功效。

玩樂指標

驚嚇度	★★★
景觀	★★★★
好玩	★★★★★
體能要求	★★

四驅車穿越熱帶雨林，讓你體驗人生以來最與眾不同的一次冒險感受，讓人終生難忘！

旅途中危機處處，需不時穿過洞穴

當速度加快，乘客不得不捉緊手握位

相片任揀

園內設有大量照相機，分佈在不同位置，並設有清淅的指示牌，提示大家預備拍照，遊客頭盔上印有號碼，自動儲存到中央系統裏。

最後在中央有一櫃位"Tienda de Fotografía"，只需講出自己頭盔上的號碼，營光幕便會顯示整天拍下的照片，但要有心理準備費用不菲，單是照片都要近千港元，但看到相片的數目和質素，不少遊客還是乖乖地付錢。

遊客最後在櫃位揀選相片留念

伯利茲
加勒比海潛遊藍洞

加勒比海

中美洲的大藍洞（Great Blue Hole），被公認為世上最具名氣的藍洞，從高空看就像大海裏的藍眼睛，形狀是一個完美的圓形，直徑超過 300 米，在陽光下發出藍色光輝，與海水的淡藍色形成鮮明對比。

對於許多熱愛潛水發燒友來說，來這加勒比海小國——伯利茲潛水，也許是一種朝聖，可以見證全球第二大的珊瑚群落，為潛水客帶來從未踏足的水底世界。若然沒有潛水牌，也不必灰心，即使浮潛亦可體驗藍洞最美好的一面。

加勒比海小島上的淺灘，感受陽光與海灘

躺着曬太陽

藍洞潛水船

伯利茲珊瑚礁

珊瑚礁位於伯利茲東邊，由 3 個獨立的環礁組成：Turneffe Reef、Glover Reef、Lighthouse Reef，其中後者為最熱門的潛水勝地，廣大的珊瑚礁遍布在洋流交匯的水域。

Belize Pro Dive center

　　伯利茲較大型的潛水公司，組織各類潛水團，全日團、半日團、夜潛，前往 Hol Chan Marine Reserve，Belize Barrier Reef 一 帶 的 珊 瑚 組 群，例 如 Lighthouse Reef、Turneffe Atoll。🌐 https://belizeprodivecenter.com

潛入藍洞

　　藍洞 (Blue Hole)，從飛機向海面望下去，看到一個近乎圓形的洞口，有人稱為水下洞穴，在世界上許多地方，如意大利卡布里島、巴哈馬、紅海、塞班等，都有所謂的藍洞，但沒一個是如此漂亮。由於缺少水循環，海洋生物難以在附近水域生活。

　　參加全日團，每人得花上 US$260 團費，包含船費、3 次下潛、午餐，再另收 US$40 的海岸公園保護費，單日收費近 3000 港元。

　　價錢對多數旅客從來都是一個考慮點，不少旅客沒有參團，留在沙灘曬太陽；但對於我，千里迢迢來到加勒比海，花錢沒所謂，最重要是好天氣，好旅程，這點從來得視乎運氣，幸好當天陽光普照，大家都渡過了愉快的時光。

出發前

　　藍洞距離伯利茲海岸 96 公里，船程遙遠，需 2 個多小時，早上 6 點便要在潛水店集合，由於客人分散在島上不同位置的酒店，單是用船接送亦頗花時間。

　　早來的唯有吃點早點，喝杯茶，最終點算合共 18 人，到了上限，可見其受歡迎程度，中心負責人為大家執拾好潛水裝備後，便隨即啟程。

船程遙遠，早上 6 點便要集合

出發前──Amigos del Mar

　　船行駛時搖動得很厲害，令人頭暈得要死，辛苦死撐着，捱上了一小時，還尚餘一半有多的路程，有人選擇躺下來小睡片刻，有人依然坐着沈默下來，直至差不多抵達藍洞的水域，風浪才開始減退。

加勒比海小國──伯利茲

第 1 潛

藍洞 (Blue Hole)

藍洞位於 Lighthouse Reef 的正中央，直徑達 300 米，從高空拍攝的照片所見，中央海水的顏色和周圍海床的淺色形成鮮明的對比。

陡峭的珊瑚外牆，畢直地向下伸延，直達海底深淵，突出的是鐘乳石，有些更長達 3 米，在冰河時期形成的喀斯特岩洞，證明這曾是乾涸的洞穴，後來才被海水淹沒。

由於是一次 40 米的深潛，大家在下水前，嚴格要求聽清楚簡介，溝通好是次下潛的預備工作、持續時間、下潛深度、預期看到的生物。藍洞的下潛深度可達 40 米到 145 米，水底下光線明顯較微弱，必須使用手電筒，光束在岩壁下懸掛着的鐘乳石上四射，在溶洞裏面巨型石柱穿梭，給遊客留下深刻的印象。

另一方面，珊瑚礁很光滑，且覆蓋着棕色和綠色的海藻，在這深度，明顯沒太多海洋生物，腦裏只想着領隊提到的鯊魚，怎料幾條鯊魚真的突然在身旁游過，令大家都嚇了一跳。

溫馨提示

深潛時要特別留意深度計，尤其因目光追隨巨大生物時，無意間越潛越深。

每次下潛之間，需預留足夠時間休息

沒有潛水牌，也可在藍洞作浮潛，欣賞珊瑚礁

藍洞上

第 2 潛 | 半月灣 (Half Moon Caye)

半月灣位於藍洞不遠處,在首次下潛上水後,大家正談論剛才深潛的經歷,碰到鯊魚的遭遇。

吃點水果小休一會,在半月灣附近進行第二次下潛,下潛深度大概 17–20 米,雖沒藍洞潛得深,但卻多次遇上鯊魚,當初看到牠們的出現,這刻開始緊張地察看四周的水域,有時候鯊魚會在不經意下出現,而距離亦非常近,記緊要保持鎮定,不要對牠們造成驚嚇。

這裏的珊瑚品種較多,生長着豐富的海洋生物物種,有機會看到較大型的生物,如魔鬼魚,綠海龜等。

下潛前需先檢查好裝備

島上停泊另一艘潛水船

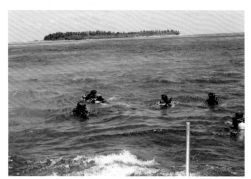

下潛完畢,準備上水

雀鳥天堂 (Bird Sauctuary)

旅遊小島 Half Moon Caye,是遊客登陸午膳的地方,踏上小島的一刻,讓人感到腳踏實地,終於擺脫船上搖晃不定的狀況,有點像馬爾代夫。上岸後,職員已為大家預備好豐富的食物,意粉、肉類、生果任食。

島的另一端是雀鳥天堂,沿着一條路徑,直通往觀景台,能欣賞雀鳥起舞,及棲身覓食的景況。

第 3 潛 ┃ Aquarium

最後一潛，不論深度、難度，明顯都較前輕鬆，但下潛前仍要做簡要的指導，確保安全，潛水長展示水底礁石的地圖，及預計會看到的海底生物。

最後一潛，準備下水

這個潛點名乎其實像個金魚缸，眼前是各種不同大小、形狀、色彩的柳珊瑚、海綿，海洋動植物亦極豐富，加上在水深 10 米位置，晶瑩通透的海水，能見度高，非常適合新手，對潛水老手亦很吸引。每個角落、每處岩隙，都可發現不同的亮點，例如在海葵內仔細地看，可以找到小群長長觸鬚的小龍蝦。

回程時有大群海豚，在船邊游來游去

加勒比海岸的白沙灘

聖佩德羅 (San Pedro)

San Pedro 位 於 Ambergris Caye 南部，是伯利茲第二大鎮，三條平行的 大 街 Barrier Reef Drive、Middle Street、Back Street，包含所有旅客會到的店，大部分餐廳、紀念品店、旅行社，可在此選購喜歡的東西，或品嚐小島的美食。

記得首天來到 San Pedro，把行李放置好，首件想做的事是換錢，步出酒店後，想找間找換店，從街頭行到街尾，都沒有換錢的地方，然後從商店職員口中，方知道這裏流行用美金，1 美金當作 2 伯利茲元。

沙灘旁有不少潛水中心，接載遊客前往不同的潛點，其中藍洞潛水團肯定是最吸引的行程。

⊕ http://ambergriscaye.com/index.php

加勒比海跳島遊

　　大多數外國遊客會留宿在 San Pedro，皆因小島治安較其他城鎮佳，住在這裏，再乘船往首都 Belize City 和其他外島玩，然後當天返回 San Pedro。

晚間活動

　　入夜後小島歸於平靜，大多旅客會選擇心儀的餐廳，盛裝打扮，享用豐富的 full-set 晚餐。部分酒店偶然在特別日子安排聚會，在沙灘播放音樂跳舞，每逢星期五，位於 Spindrift Hotel 沙灘旁便會變得熱鬧，安排了集體遊戲搞氣氛，遊客紛紛集中起來，享受每週一次的歡聚時刻。

沙灘旁近 Spindrift Hotel

加勒比海美味小店大搜尋

　　這間雪糕店，每週只得星期四及星期日開門做生意，而營業時間是下午 4 時至晚上 9 時，真的少到無人有，但雪糕確是非一般的美味，又滑又好吃。

　　眼看老闆娘生意沒停過，她不單弄雪糕，對每位光臨的客人她都聊一會，與顧客的關係良好。

交通資訊

　　島上的遊客大多以哥爾夫球車 (Golf Cart) 代步，租金每天大約為 US$200，燃油另計，單車較經濟，也是不錯的選擇。

　　想到外島玩，可使用船公司的定時渡船服務，單程約 US$15-20。

小島雪糕店勁出名，連旅遊網站亦有推介

加勒比海酒店大搜尋

San Pedro 大部分的酒店都在海邊，擁有自己海灘。對於大部分旅客，來小島渡假，選一間合適的酒店非常重要。

部分旅客較喜愛寧靜，會選擇較為偏遠、私密的酒店，需穿過些叢林才能到達，即使沒有豪華的沙灘設施，但面前加勒比海呈現出最自然的美態，足以令人心曠神怡，返回市中心得靠哥爾夫球車。

Holiday Hotel

地理位置非常好，位於 San Pedro 中心，由於是當地的淡季，每晚只需 US$100，非常抵住，我們便在這裏住上 4 晚。

海洋保護區 (Hol Chan Marine Reserve)

Hol Chan Marine Reserve 在 外國知名網站 TripAdviser 排名榜上，經常排第一位，亦是伯利茲首個的國家公園，位於 San Pedro 以南約 6 公里，裏面有着豐富的海洋物種，多達 160 種魚類、珊瑚，凡進入 Marine Park 均要付 US$20 的保護費。

在 San Pedro，差不多所有潛水公司，都有 Hol Chan 的半天遊，大約是 3.5 小時的行程，先開船往 Coral Reef 進行一次潛，沒有潛水牌照的，可在此浮潛，都能看到許多魚類和各種海洋生物，重頭戲是可以看到鯊魚和魔鬼魚，在 30 呎的水深，不時看到 groupers。

接下來到附近的 Shark Ray Alley，全部人在這裏浮潛，導遊沒等待大家，便先跳入海裏，一迅間便浮上來，擁抱着幼

Holiday hotel 位於 San Pedro 中心位置

在船邊浮潛，欣賞底下的珊瑚

幾條魔鬼魚

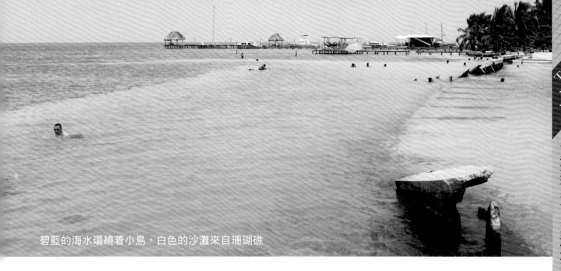
碧藍的海水環繞着小島，白色的沙灘來自珊瑚礁

鯊，乖巧得動也不動，還示意大家下水，但亦不忘提醒避免有正面的眼神接觸，再隔一陣，眼看導遊再浮出水面，今次手裏抱着的原來是魔鬼魚，還示意我們可以去撫摸一下。導遊還嘗試把魔鬼魚放到我們頭上游來游去，感覺有點緊張、又興奮。

究竟為何這兒會有幼鯊、魔鬼魚出沒呢？原來漁夫喜愛清洗漁網，留下大量糧食，吸引幼鯊和魔鬼魚在這兒出沒。

Caye Caulker

Caye Caulker 屬新發展的旅遊城鎮，規模雖及不上 San Pedro，但勝在使費較便宜，住宿、旅遊設施配套齊全，因此吸引很多年青遊客留宿，作為渡假勝地的海島，不少遊客來當作日遊，從 Belize City 或 San Pedro 皆可乘船前往。

島上提供各種水上活動，香蕉船、出海浮潛、跳島遊、黃昏出海等節目一應俱全，不少旅客會向北走，一直到盡頭的公眾泳灘，明顯較為私密，沒有豪華的酒店、沙灘設施，但卻呈現最地道的加勒比海風情，椰樹、陽光、海風、碧波、果樹、浮潛、岸灘，似乎是指定項目。

島上有各種水上活動供選擇

人不算擠擁，一切都很寧靜，海水是透明的，令人忍不住要作進一步的親近。

Caye 名稱由來

Ambergris Cage，陸地跟礁石的海床很平整，"Cage"是指上面的紅樹林小島。

攤檔售賣各式遊客紀念品

法國
動感小鎮霞慕尼

霞慕尼（Chamonix），名字相當漂亮的小鎮，靠近瑞士、意大利邊界，位於法國阿爾卑斯山脈下，周邊被連綿的雪山包圍，即使夏天，都感覺非常清涼。

小鎮被公認為戶外運動集中地，是典型的野外愛好者天堂，跟紐西蘭皇后鎮、智利聖地牙哥一樣，充滿動感氣息，夏天擠滿了登山客、攀石友。吸引最多人朝聖的肯定是南針峰，必到的打卡點，能近距離欣賞歐洲的最高峰──白朗峰（Mont-Blanc），一年四季都適合各種雪地運動。

冬天是法國知名的滑雪勝地，過百條雪道，長百多公里，從初級、中級到高難度，讓不同水平的滑雪愛好者，都能找到合適的雪道。

有關 Chamonix 的旅遊資訊，可到網頁 ⊕ www.chamonix.com

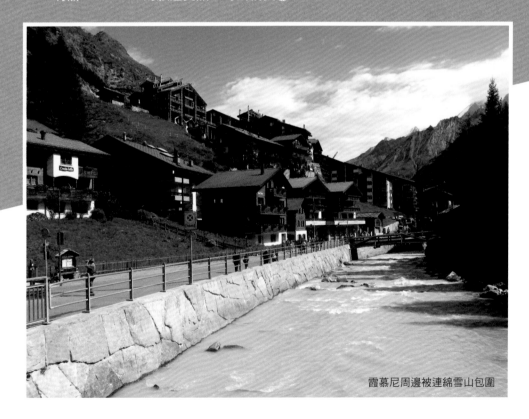

霞慕尼周邊被連綿雪山包圍

霞慕尼火車站

Mont Blanc Express 觀光列車往返 Martigny—Chamonix

如何往返霞慕尼？

陸路

　　如在法國境內可開車由 A40 公路經 Geneve，直接開往 Chamonix。每日在 Chamonix 均有旅遊巴連接 Geneva 和 Italy，此外亦有定期巴士通往 Courmayeur、St.Gervais、Le Fayet、Le Houches 等城鎮。乘坐火車從 Martigny 出發，可搭乘 Mont Blanc Express。路線：Martigny è Vallorcine è St Gervais-le Fayet è Chamonix

　　有關鐵路詳情，可瀏覽網頁⊕ www.voyage-sncf.com

霞慕尼小鎮

　　霞慕尼是一個戶外運動天堂，除了登山健行、滑雪、攀石，還有各種刺激的活動，例如滑翔傘、空中跳傘、激流、黑水漂流等，還有具規模的樹頂歷險樂園 (Treetop Adventure Park)。豪氣一點可以乘坐直升機，從山腳起飛，在連綿雪山盤旋，天色好時更可欣賞到白朗峰全貌，全程大概 45 分鐘左右。

　　不時在小鎮上空，看到滑翔傘的蹤影，顯然最受歡迎，在教練陪同下，遊客可放心地來一趟飛行之旅，享受在半空隨風飛揚。

　　小鎮有一條主要的大街，全長只有數百米，街道兩側全是商店、超市、藥房、餐館，所有生活所需，都一應俱全。只是當地物價水準高，連超市也是全法國最昂貴，在當地買東西還是要考慮清楚。

不少建築物外牆上的壁畫，內容依據當地特色繪製，有所不同

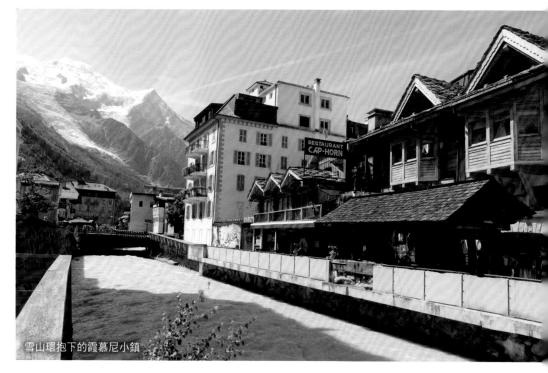

雪山環抱下的霞慕尼小鎮

Park Hotel Suisse 屬典型的滑雪渡假酒店

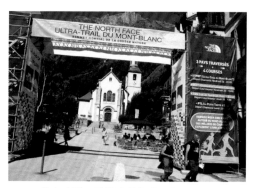

UTMB 的起步點，位於小鎮旅遊局旁的教堂

　　不過，假如你是登山的狂熱分子、滑雪高手，這裏的滑雪用品、登山商店隨處可見，而且裏面全是專業的登山裝備、服飾、雪板、雪鞋，涵蓋國際知名品牌，價格比其他地方便宜。

街道兩側是商店、超市、藥房、餐館，有齊生活所需

空中滑翔睇靚景

想睇靚景，除了登山，在高空俯瞰更正，不要以為只有直升機，但其實乘着滑翔傘 (Paragliding)，便可 360 度無遮擋地欣賞靚景，涼風送爽，像雀仔般在小鎮半空飛過。

不論在鎮上任何角落，只要抬頭往上望，經常看見許多一粒粒五顏六色的東西在移動，仔細看原來是滑翔傘，在任何時段，都會發現滑翔傘的蹤影，令我都臨時決定在這裏玩次滑翔傘。

滑翔傘分單人和雙人，單人學，通常要上最少 5 天的飛行課程，不上課，可以參加雙人傘體驗，跟隨教練飛，安坐在前座，聽從教練指示，便可輕鬆飛上天，享受高空滑翔。

最多人揀 Le Brévent 起飛，先乘坐往 Le Brévent 的吊車，沿線可欣賞小鎮風景，來到中途站 Planpraz 下車，出站後有一個大草原，事實上大部分坐纜車來的人，都是來登山的，皆因附近有數條步行徑入口，除了我們是來玩滑翔傘。

Tandem Paragliding

這公司在全球很多國家（紐西蘭、南非、瑞士）都有基地，是具信譽的滑翔傘公司，可選擇在不同地點起飛，價錢亦不同，大致如下：

📍 Le Brévent 起飛

💲 Le Brévent　€ 113
　Plan de l'Aiguille　€ 123
　Aiguille du Midi　€ 306

🕐 每天上午 9、10、11、12 正點出發，全程連交通時間，大約 1 小時，20 分鐘飛行時間，垂直下降 1000 米。

🌐 www.fly-chamonix.com/en

上 Le Brévent（2525 米）的吊車站

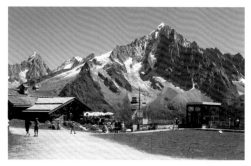

吊車站旁有一處草原，方便滑翔傘起跑，比較方便

背着的裝備有 10 磅重

跟隨教練飛，享受高空滑翔

飛行 3 部曲

1. 檢查裝備

　　出發前，先將傘打開，在地上鋪平，確保繩束沒有打結，然後將穿上裝備，連繫着傘體，安全措施一定要做足，繩上的每個帶扣都很重要，每個都不能鬆，最後被教練檢查清楚，戴上頭盔，一切就緒便準備起飛。

檢查所有帶扣，絕不能鬆懈　　一切就緒，準備出發

2. 起飛

　　教練在身後，兩人被安全扣綁緊，生命連繫在一起。雙手捉緊膊頭上的䙓帶，聽他一聲下令「1、2、3」，往山坡下跑，直衝出去，這刻完全考驗你對教練的信任，不消數秒，便在半空飛翔。

向前邁進

3. 半空中

　　在半空，可透過䙓帶上的手環，去控制左右盤旋、加速減速、爬升下降等動作。在教練的指導下，可以嘗試一些簡單的操控，左右轉向，悉隨專便。

　　習慣了高空飛翔，恐懼逐漸減退，教練建議玩些更刺激的，見他動動手，傘隨即左右轉，然後往下急墜，心跳隨即加快，真的像失控般往下衝，但不消片刻，教練又再重新修正方向，返回正常航道。

四周雪山環抱，大自然真漂亮

南針峰賞白朗峰山脈

霞慕尼有多條纜車風景線，其中 Aiguille du Midi 線最熱門，分三個路段，可踏入意大利境內。Le Brevent 線位於 Chamonix 另一面，也是非常美，擁有很多健行步道。Montenvers et Mer de Glace 的冰河小火車，讓人踏足於冰河上。

最多遊客前往 Aiguille du Midi 路線，原因是可以近距離欣賞白朗峰（Mont-Blanc），視野亦最廣潤，但遊覽這路線，要花上一整天。

上南針峰纜車的車票收 60 歐，若要再去意大利境內 Pointe Helbronner 就要接近 90 歐，車票正價為 (15 歲 –64 歲)89 歐，小童或長者 (15 歲以下或 64 歲以上) 價錢為 75.7 歐。

🌐 www.ski-chamonix.info

以下網頁有更多雪山的實時資訊，例如多個位置的實況錄影、天氣狀況、下雪報告、即時新聞，還有住宿、旅遊活動、餐廳等旅遊資訊，相當實用。

🌐 www.chamonix.net/english/webcams

登陸着地

另一角度看小鎮

能否看到白朗峰的真面目，唯有看運氣

Aiguille du Midi 線的纜車車站

車站買票大排長龍，排了大半小時

購票

建議前往的遊客，早上宜預點時間，儘早前往車站排隊，先購票，尤其在 7、8 月旺季，越早越好，光是買票的人龍可能要排大半小時。

在車站櫃台買了票，也不代表是即時可以上車，領取號碼牌，上面有顯示登車時段，然後依序等待螢幕顯示順序去搭車。記得當日我在早上 9 時買了票，要等到 11 時半才可登車。

中轉站 Plan de l'Aiguille

上南針峰的纜車，分成兩段，第一段乘坐 72 人的纜車，大約 10 分鐘，便可登上針峰平台 Plan de l'Aiguille (2,317 公呎高)，轉瞬間變為雲霧遮掩的山群。

跟山腳的溫差非常大，在小鎮溫度有 20 度，上山顯示只得 4-5℃，所以一定要做好保暖。夏季這裏不會有積雪，很多登山客會選擇從這兒起步，進行健行或露營。

纜車往上升，視野逐漸變得開揚

南針峰 Aiguille du Midi

搭乘另一段 60 人座的纜車，登上南針峰，發現旁邊是冰河 (Glacier des Bossons)，非常壯觀。當快要到達頂端，經過幾處凹槽，纜車在半空晃動，有種瞬間離心的感覺，全車人都嘩聲四起。

來到南針峰山，活動區域有兩個山頭，中間由一條天橋連接，走在上面相當刺激，腳下是深不見底的山谷。乘電梯直上觀景台 (3,842 公呎)，欣賞終年遭白雪覆蓋的

透明觀景台測試遊客膽量，
令人有點腳軟

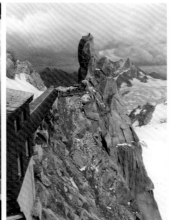
山頂上的尖塔 Piton Central

兩邊山頭，中間由一條天橋連接

壯麗山景，彷彿像仙境般，延綿的阿爾卑斯山脈，千變萬化的雲海，隨風飄動，編織出一幅幅壯麗的圖像。

　　山上氣溫相當低，即使夏天前來，旅客都要穿上保暖衣物，尤其在刮風時，便會感受到天氣的惡劣。山上氣候亦變幻莫測，並非每次都能看到白朗峰的全貌，只有運氣好，才可近距離眺望到白朗峰頂。

站在觀景台上，視野廣闊

橫越山谷冰河
(Panoramic Mont-Blanc)

　　通往意大利境的白朗峰景觀吊車 (Panoramic Mont-Blanc)，5公里長的路段，像海洋公園的纜車，水平移動，橫跨法國、意大利的冰河，風景相當壯麗。

　　假如打算乘搭 Pointe Helbronner 吊車，需提早出發，而且有心理準備不時會因為氣候、工程等因素而停駛，因此能否

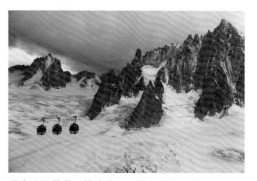
吊車水平移動，橫跨法國、意大利的冰河

乘搭，得看看運氣，筆者有幸3次都能搭到這吊車。整段行程，吊車不斷在半空停頓，這刻強風吹動車身，令車廂左搖右擺，讓人有種充滿刺激的感覺。

智利

普岡火山歷險

智利

千里迢迢來到智利小鎮，皆因年前曾發生火山爆發，真想了解事隔幾年，這個地方變成如何呢？

十數天的智利之行，幾乎所有刺激好玩的活動都在普岡（Pucon）發生，包括滑雪、冰川行、沙漠探險等，其中使我興奮期待的是登火山，可惜到埗後由於天氣欠佳的關係，我們被迫在鎮內呆等了兩天。

普岡鎮有不少探險旅遊公司，推出多種刺激有趣、具創意的歷險活動，從泛舟到登山，冰川徒步到浸溫泉，無論夏季或冬季，同樣吸引大批遊客。

天災也許是大自然以自己的方式跟我們溝通，我們無法瞭解，只知道世人擔心天災會再次出現？

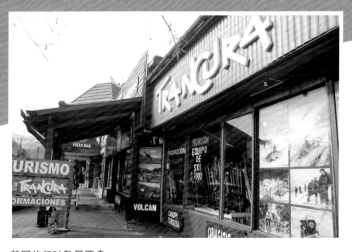

普岡旅行社數目眾多

地質知識

智利國土狹長，由秘魯南部綿延 4,265 公里至南美南端的合恩角，中央谷地是智利的心臟地帶，首都聖地牙哥也位於此。多變的地形與氣候，讓智利擁有冰河、火山、湖泊、沙漠、田園、漁港等不同環境。

Pucon 小鎮有為數不小的 Hostel

Etnico Eco Hostel 門口

火山首登記

抵達普岡前，本來沒考慮要登火山，但經旅舍主人的推薦，我們跟隨了其中一間探險旅行社的登山團，去攀登 Volcanic Villarrica，是智利最熱門的火山團，然而最近一次普岡火山爆發在 2015 年 3 月 3 日。

事實上，登火山是不少遊客到此一遊的目的，尤其在夏季，吸引很多登山客前來健行。普岡今天有 18 間公司營運登山團，上山需要 6-8 小時，收費相約，領隊連裝備，每人港元大約 600-700 元，因此在旅遊討論區上，大部分登完火山的客人都說超值。

登上 Villarrica Volcanic 是不少遊客到訪的最大理由

交通

從智利首都聖地牙哥往普岡，780 公里，有火車、巴士、飛機，坐巴士有 3 班車供選擇：Pullman Bus、Jet Sur、Andesmar，約需 10 小時。

住宿體驗推介

Etnico Eco Hostel

普岡鎮內有不少住宿選擇，約四、五百元的酒店，數目都有過百間，廉價的酒店也不少，而我們這次住宿經歷非常好，主人好客、健談，主動替我們聯絡 Travel Agent，安排活動。

這間酒店的環境舒適，客廳有別緻的佈置和落地玻璃，使人感到很溫馨。房間又大又乾淨，大房內（6 人房）附有頗大的浴室，方便住客。值得一提的是裏面有兩隻超巨型大狗，經常打架，很有趣。

登山團推介——Soly Nieve

旅行社有安排 Villarrica Volcanic 登山團，營運有 20 年，此外還有其他激流旅程、行山團、叢林歷險、市內遊等。

🌐 www.chile-travel.com/solnieve.htm

登山準備

為了要在日落前登上 Villarrica Volcanic 頂部，登山團一般大清早 7 點便要集合，同行還有酒店內的 3 個巴拉圭女仔、日本女子、美國男伴，大家先到旅行社的辦公室，領取所有登山裝備，包括頭盔、冰鎬、行山杖、爪鞋、防水背包等，裏面盛有 2 升水、午餐、腋下保護套。山上不時會刮大風，從頭到腳都需穿上擋風用的雪褸、雪褲。

吉普車從普岡市中心，駛到登山口的中途站，路程 32 公里。大伙兒穿好裝備，領隊作簡單的講解後便開始上山，出發前當然是拍照留念。

出發前先到旅行社辦公室取登山裝備

出發了

剛出發，朝陽已冉冉升起，甫開始向上爬，不到半小時，同行一個女士因為肚子痛，萌生放棄的念頭，起程後未夠半小時便決定放棄，留在休息站，剩下 5 個人，由 2 名領隊帶領。

往後幾小時，沿着 Ski Lift 的方向走，基本上不會迷路。

旁邊的 chairlift 可被視為捷徑，把乘客直接送到火山中部，再步行數百米到頂

強風考驗

不知不覺，我們分成了快隊和慢隊，行得較快的由領隊 Mark 引路先行，我們和另一巴拉圭女士 Veronicca 留在後面，漸漸意識到彼此的距離越拉越遠。

剛開始時斜度不太大

由於步伐緩慢，使我有空停下來欣賞風景，從我們身處的高度俯望，天色是何等的漂亮、迷人。

在上山過程中，不時面對強勁寒風的挑戰；記得當時想從口袋掏出一條朱古力，要命的是，在這般風大的環境下，即使在陽光的照射下，胳膊下還要夾着冰鎬，若想戴着手套撕開塑料包裝紙並不是件易事。

山上不時刮起大風，這時候雪褸發揮擋風功效，讓我們能繼續上路。

望上去火山頂部不太高，只可惜花了大半天也上不了

沉重打擊　忍痛折返

我們不斷往上走，直到下午1時，真是好景不常，Veronicca 狀態轉壞，雙腳乏力，但仍堅持向上行，唯有靠意志驅動；落在最後面越走越慢，並經常提出想休息一會，但領隊擔心在這段風大路段停留太久，會令身體的熱能消耗加速，只好立刻讓她打消這個念頭繼續趕路。

再走一會，Veronicca 顯然每況愈下，唯有行一行、停一停，這刻大家開始擔心，若不能保持預定速度，入黑時必定仍然留在山上，情況嚴峻；內心雖然想繼續前進，但再觀察她的表情，我們別無選擇。

走過 Ski Lift 的最高點，到達山腰位置，坡度放緩了少許，我們隨即找個避風處好好休息一下。此時 Veronicca

中途休息時間越來越長

開口問領隊想知道如果她想先下山的話後果會怎樣，因為她感到自己有點體力透支，每向上走一步都感到快要昏倒，有點暈眩，這狀態差不多有個多小時；接下來大家亦商量是否能繼續向上行，若然領隊陪我們去，那麼她便獨自一人向下撤，大家都不會放心；由於我們進度過慢，待會兒還要留力下山，就算這刻把速度加快，亦未必能趕及登頂，經過多番考慮和討論後，最終決定放棄登頂，沿路折返。

下山途中有更多時間欣賞風景

遠望火山的頂部不算太高，走起來卻要花上大半天

漂亮風景常在

懷着失望的心情折返，放下才能得到解脫，下山路途上，心想既然已放棄登頂，再不需考慮時間，反而能輕鬆地細意欣賞漂亮的風景，在此高度，可以極目眺望遠處的高山湖泊，在陽光照射下是多麼的藍，恍如避世天堂，簡直是幅漂亮動人的風景明信片！

回想這段路才是旅程中最美的一部分，原來做人真的無需太執着，登不了頂，卻發現原來美景一直在身邊，沒有離開過。

智利火山 Volcano Villarrica

智利境內火山眾多，地震頻繁。其中海拔 2,847 米的 Volcano Villarricca 是世界上最活躍的火山之一，在旁的普耶韋火山（Puyehue）於兩年前曾經爆發，噴出大量火山灰，造成全球航班秩序大亂，持續達數天，影響全球旅客。

安弟斯山脈滑雪 (Cordillera de los Andes)

普岡雪山，處於活躍火山帶，山谷裏埋藏大量風暴刮來的積雪，吸引真正的滑雪愛好者，是名副其實的滑雪天堂，讓遊客盡情享受這不留痕跡的雪地。

滑雪場內有幾條空中索道跟山下連接，適合初級、中級滑雪者，從頂部直向山腳滑下，邊滑邊聽到滑雪時的嘶嘶聲，看到背後不遠處火山口的白煙，四周盡是壯麗的景色。

普岡鎮內的旅行社，都有提供客車，接送乘客到滑雪場。值得一提，這火山滑雪場關閉機率甚高，在風大、雲厚、天氣不穩情況下，便會即時關閉。

普岡滑雪場

從山上高速滑下，感覺超刺激！

滑雪場有 7 條路線供選擇，適合不同水平的滑雪人士

滑雪中心可租用滑雪板、雪鞋、保暖衣物，一應俱全

滑雪場吸引很多遊客來滑雪

溫泉泡湯浸　歎冰火感覺

　　智利溫泉以 Termas Geometricas 最具規模，據聞是世界五大溫泉。從普岡開車，需順時針繞過 Volcano Villarrica，路程頗遠，車程約兩小時，而且必須包車前往。記得當晚要趕夜車返回 Santiago，出車前還是有點疑慮，擔心來不及班車，最後都抵受不了甜言蜜語，決定冒險前往。

　　溫泉位於美麗的河谷裏，蒸氣口、溫泉池、瀑布區、苔蘚岩等景貌，隨處可見，大大小小的溫泉有 17 個，建築以木製為主，令人有典雅高貴的感覺，環境很舒適。穿過入口的售票處，發覺建築大量採用深色紅木，營造出原始典雅的感覺，清楚看見瀑布流水、輕煙裊裊，環境極舒適，泡在熱呼呼的泉水中，真正體驗泡湯的樂趣，精神一振、並有治療的功效。

　　在溫泉旁的更衣室脫下衣服，便急不及待地跳進泉裏，真正體驗泡湯的樂趣，精神一振、並有治療的功效。由於人客不算多，我們幾個人佔用了整個溫泉，感覺像是包了場。

　　剛巧那天冷雨紛飛，室外氣溫很低，身是凍，但泡在熱湯裏，冰冷的雨絲悄然飄落，讓我們能深切感受溫泉的舒適；其中有個超冷水池，來源自瀑布流下的冰水，適合愛挑戰刺激的勇士，考慮了一會，我和另一男子直跳入冰水池，然後站在瀑布底，讓水柱直打落身體，感覺超痛快！三個女士興奮地拾起雪球互擲，日本女士就獨個兒浸在泉中，躺下來享受寧靜。

溫泉大量採用深色紅木，營造出典雅的感覺

享受地熱溫泉，樂也融融，不枉此行

溫泉位於河谷內，有垂直瀑布，可以邊浸邊欣賞漂亮美景

普岡半日遊　遊湖

　　普岡位於湖區，附近有 Lake Villarrica、Lake Colico、Lake Caburgua 數個湖，遊湖有兩種途徑，一般可租車自行前往，或是參加 local tour，由領隊帶領，沿途作介紹；數間旅行社提供的團行程大致相同，接載遊客往指定景點，只是先後的分別。

　　Lake Caburgua 距離普岡大約半小時車程，湖旁有幾處地熱溫泉，說是觀光點不算太吸引，但那兒卻有鳥類和水鴨經常聚集，留意牠們的行為、舉動，足夠讓你消磨一小時。

　　若有空閒，又有興趣的，大可以租輛小艇，划到湖中央，感受自然的氣息，何其悠閒浪漫！

森林的芳香

　　森林保護區內聳立很多南洋杉樹木，沿着陡峭的泥濘路走入林間，路是滑，步行時唯有放慢一點，小徑通往觀景點，可以欣賞急流瀑布。

溫泉

　　普岡東面有很多溫泉，Termas de Quimey-co、Termas Los Pozones、Termas de Trancura，位於近郊的河谷，可在鎮上的旅行社預訂，然後安排車輛接送。我們到訪的 Termas de Quimey-co，裏面有幾個石壁溫泉池，有室內和室外兩種，任均選擇。

🌐 www.termasquimeyco.com

湖邊聚集很多水鴨

河流瀑布

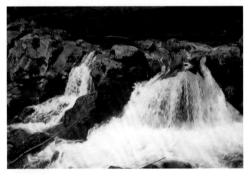
河流瀑布

Thermas de Quimey-co

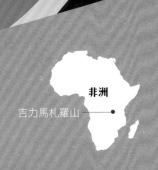

非洲

吉力馬札羅山

登上非洲 最高峰 — 吉力馬札羅山

坦桑尼亞東北部的吉力馬札羅山 (Mount Kilimanjaro)，處於赤道上的火山，

挾着「世界七頂峰之一」、「非洲最高峰」之名，不太需要任何登山技術、專門的裝備，攀登難度較低，是可徒步前往的世界最高處之一，絕對是喜愛登山、戶外活動愛好者，一生中必訪之地。

近年前往登山的人數越來越多，每年都有大約 4 萬人來朝聖，而且還在不斷增長中，當地有很多旅遊公司，提供各種登山嚮導的服務。當中有近半人能成功登頂，成敗關鍵在於所選路線、日數安排，如何讓身體調整和適應高海拔的低氧環境，避免嚴重的高山反應，克服體力不繼的情況。

由於往來坦桑尼亞的機票費用、國家公園入山費、登山服務等相關費用高昂，再加上一般香港出發的登山團，都會連帶到東非國家公園看動物遊獵 (Safari)，旅費連住宿，動輒 7、8 萬，適合財政預算較為鬆動的人士。

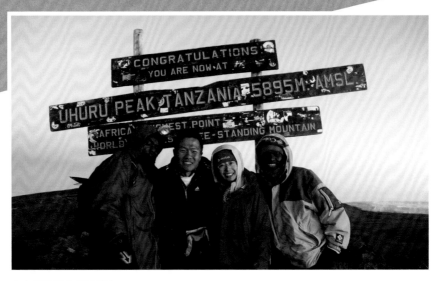

吉力馬札羅 (5895 米)

上山有 6 條路線供選擇

上山要僱用嚮導 (Guide)、挑夫 (Porter)、廚師 (Cook) 等工作人員

登山介紹

攀登火山最適合是 7–8 月的旱季；11–2 月，雨水一般較少，陽光下氣溫可達 28–30 度。

登上吉力馬札羅山，有 6 條路線選擇：Marangu、Machame、Rongai、Lemosho、Shira 和 Umbwe；各路線所需行走的日數不同，大約 5–8 日不等。

其中以 Marangu 和 Machame 較多人走，Marangu（被稱為「可口可樂線路」）相對路程較短、容易，沿途有山屋，一般登山客以 5 日完成，假如時間、經費有限便會選這條，事實上也是最多人揀的路線；另一條熱門的 Machame（被稱為「威士忌線路」），沿途景觀較有變化，且緩步上升，身體較有時間來適應，登頂率較高，無論在距離及難度上較高，一般需要 6 至 7 天，視乎能力而定，適合體力較佳之人士。

請另外預留貼士，支付隨隊人員的小費，一般約為團費的 10%，通常跟團費是分開付的，不要誤會團費已包，造成爭執，亦曾聽聞有登山客因為小費付太少，而遭到不禮貌待遇。

登山可不是二人的事

國家明文規定，登山需要僱用指定的人員，提供完善的登山健行相關服務，包括專業的嚮導 (Guide)、挑夫 (Porter)、廚師 (Cook) 等工作人員，所以相片中合共有 7 人，陪伴我們登山。大家行走時只需拿上足夠飲用水、零食、相機、少量貴重物品等，便可輕裝而行。

挑夫在高山上像是擁有超能力，即使在高海拔的低氧環境，揹上沉重行李，在難行的石級上走動，還能表現得輕鬆自如。他們要趕及在登山客抵達營地前，把所有日用品、煮食用具和食物等，運送妥當，兼且紮好營幕、準備好食物。

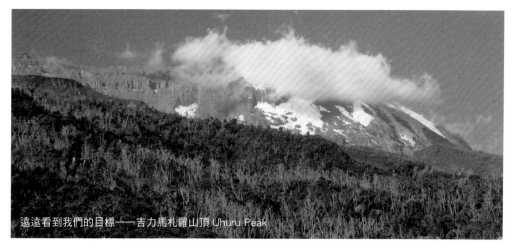
遠遠看到我們的目標——吉力馬札羅山頂 Uhuru Peak

景色大不同

開車前往 Machame Gate(1,800 米)，辦好手續後，從國家公園的閘口出發，目的地是 11 公里的 Machame Camp(3,100 米)，約 5 小時。

幾天的路段，先要穿越熱帶雨林的地帶，再經過像荒漠般的石路，到後來海拔較高，火山岩石比例多了，沿路的植被甚為多元化。

我們的登山嚮導

初期路徑很好走，跑上去也可以

很早便抵達目的地，紮好營

紮營位置可遠看到 Uhuru Peak 山頂

沿途和其他登山人士一起走　　　　挑夫們終於可以休息下

繼續上路

第2天要走的路程約5公里，垂直上升750米，目的地 Shira Cave Camp（3,850米），大約走6小時。

由於今天走的大多是陡斜的上坡路，所以行走速度稍慢，讓大家有空眺望遠方的風景。然而越往上走，感到山上漸漸被雲霧圍繞，而植物亦越來越少，行經這段路全身都沾滿塵土。

8點多出發，大約在下午2點便來到了 Shira Cave Camp，感覺有點太早到。

上落甚大的挑戰

第3天的行程，從3,850米往上走到4,600米的 Lava Tower，午餐休息後，再往下走到3,950公呎的 Barranco Camp，約10公里，所需時間7小時。

由於之前一晚充足的休息，今天一路上，精神都很不錯，直至走到 Lava Tower Camp，嚮導、挑夫們都停下來休息，這裏是我們午餐休息的地方，嚮導把餐盒一個個分發給我們，吃完還小睡片刻。

從 Shira Cave Camp(3,850米) 上升到 Lava Tower Camp(4,600米)，再下降到 Baranco Camp(3,950米)，上落1500米的高度，讓不少人感覺很累，有些甚至累到倒頭大睡，但因為還要趕路，最後也唯有重新上路。

相比起前一天的山林，今天看到的是較傾向沙漠類型，偶然會看到些奇怪的植物，從上到下形成幾種不同的垂直植被帶。

從早上 8 點多出發，下午 3 點多終於到達營地 Barranco Camp。

營地有來自各個登山團隊

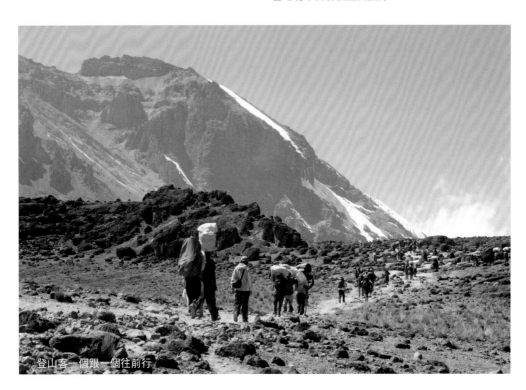
登山客一個跟一個往前行

出現了奇怪的高山植物，看起來像鳳梨

在營內享用下午茶點

休息是為了要走更遠的路

體力消耗的挑戰

　　第 4 天起行，原來要走上營地旁邊的 Barranco Wall，看上去極度陡斜，近看發現沿懸崖邊有條「之」字路，往上爬的路窄得只有一個身位闊，所以沿路有點堵塞，遠看像是找不到任何路徑，這時候你得小心翼翼地往上行，以免一不留神發生意外。

　　每走一段路，都發現有截然不同的景色，有雨林、沙地、荒野、矮木林等；沿路景色多變外，在上山過程中，不時面對各種困難，海跋攀升，氣候環境的轉變，強勁寒風的挑戰等，體力消耗很大。

　　這天算是對體力考驗最大的，沿路看到有人步履蹣跚地往上走，最終抵達海拔最高的營地 Barafu Camp，4,670 米高，也是登頂前最後的營地，這兒同時看到吉力馬札羅的第二高峰 Mawensi(5,149 米)。

最後攻頂

　　攻頂前的一天，下午便抵達營地 Barafu Camp，早早吃過晚飯，便準備返營睡覺，所有人都爭取休息時間，準備半夜起程攻頂，當晚 11 點起床，11 點半喝熱茶，凌晨 12 點便出發登頂，出發

身後的 Barranco Wall 呈「之」字型，要格外留神

半路上稍停，發現原來已身在雲端裏，雲海太美了

烏鴉不停在呱呱叫

前，嚮導再三叮囑大家檢視衣着，強調多穿衣服，上身最少三層，下身兩層，要達到擋風、保暖的功效。

果然寒風令我們凍得打冷震，在此狀況下任由雙腿往上行，接下來的幾小時就恍如夢境般。由 3 個嚮導前後帶領整隊人，一個跟着一個走，不讓任何一人落後，是最安全的登頂方式。走一走，偶爾往身後的夜景看，

成功攻頂，在「非洲最高峰」團隊大合照

天空滿天星斗，真的美到不得了。我一直把手表藏在厚衣裏，未有停下去看時間，不知道尚有多久步程，在四周漆黑的環境下，只知道一步一步地逼近頂峰。

到後來離頂峰不是太遠，由於山上的超低溫度、猛烈風勢，令人越行越慢，導遊唯有半推半撞地，讓我們的步伐得以保持。

站在頂峰上，花了整整 6 天時間，登上了 5,895 米的頂峰，陽光在這刻還未出現，等待日出是期盼，喜悅從心底裏湧出來，我和太太立刻揮動照相機，興高采烈地作 360 度環拍，身處這位置，可以清楚眺望四面的山峰。

這刻有股衝動想用衛星電話，跟香港的親人朋友講：「我站在非洲最高處！」

再過 10 年，不知道冰川積雪會否消失

向前看，景色壯觀，登山路線一覽無遺

下撤　景象

我很想在山頂多待一會、多拍一張相，可以享受這美妙的時刻。但在頂峰風很強，領隊告訴我們下撤還得花上 3 個小時，事實上已連續攀登 8 小時，沿途休息的時間不宜太長。

在峰頂拍了數張相片後，我們沿着山脊的路往下撤，長途滑山賽隨即展開。

下山時望到周圍的冰川，聽領隊描述，冰川面積不斷減少，再過幾年又會是另一番景象；側邊是層層的雲海，眼前的風景美得有點似假。

出山前大合照

直至這時，才發現下山的路是多麼的崎嶇、難走，沿路沿着沙土堆往下奔跑，膝蓋行到有點不舒服，只見導遊挾持着我太太，直往山下滾，眼看她臉部麻木的表情，便意識到其實是多麼的疲累，這時導遊調整策略，提升一下速度，以最快的速度下撤，到後來近乎像小跑般，幾分鐘便經過了大段路，在火山灰路上奔馳是頗刺激的。

雙鞋完成任務後可以報銷

返回營地途中，在太陽照射下，身體感到有點熱，於是便減慢步速，拍拍照，漸漸意識到路線的精采部分經已結束，最後發覺真的花掉 3 小時，雙鞋被下降時踏進的火山灰，弄到差不多想扔掉。

馬爾代夫

馬爾代夫

潛水之旅

假若每人內心都有一個世外桃源，那麼馬爾代夫必定是我的首選，位於印度洋上的赤道小國，擁有一個個環形小島，有人說猶如從天際跌落的一塊塊翠玉。

無論你喜歡欣賞美麗的珊瑚礁、在甲板看日落、島上食燭光晚餐、享受渡假村的設施，甚至睡在甲板看星星，都是難忘的體驗！湛藍的天空、碧藍的大海、水清沙幼的海灘，說不盡的美景，令馬爾代夫成為世人嚮往的渡假天堂，亦是度蜜月的好地方。

無容置疑，馬爾代夫消費極高，身邊所有朋友去完都會有燒銀紙的感覺；但事實證明，當你擁有了渴望的一段難忘旅程後，所有「肉痛」、煩惱全然消失。

潛遊馬爾代夫

潛水篇

生活簡單是享受　讓時間停頓

馬爾代夫被譽為人間天堂，除了是熱門的渡假天堂外，全國由 20 多個環形礁圈組成，擁有眾多世界一級潛點，因而獲得各地潛水迷的歡心。

在這兒的時間最開心，每天只為一個目的，便是找尋不同的魚類及珊瑚，希望有幸能遇上海底巨物如鯨鯊、魔鬼魚、鯊魚等。

馬爾代夫不愧是潛水天堂

現代的都市人普遍生活急速，時刻追趕工作節奏，來到這個天堂，就讓生活慢下來，給予大家喘息的機會。

船潛 Boat Dive

　　幾天的交通全是依靠潛水船，盛載了氣樽及所有潛水裝備，由於重量非輕，船需具有足夠馬力來確保穩定性。

　　當駛到潛點入口處，在下水前潛水長 Ali 會做簡介，介紹潛點的環境、地勢，確保大家清楚潛在風險、注意事項，最重要當然是會看到甚麼海底生物，提醒大家特別留意，潛水員穿好裝備便可下水。

潛水船除接載我們到下潛點外，還盛載了氣樽及潛水裝備

氣候

　　馬爾代夫在赤道上，屬熱帶海洋性氣候，受季風影響，四季溫暖。5 月–10 月雨量不多但時有驟雨，每年 11 月–翌年 4 月天氣較悶熱。

　　馬爾代夫日夜溫差不大，風光美麗，氣候宜人，是旅遊渡假的好地方，基本上全年皆適合觀光旅遊。

　　最佳旅遊月份：1 月–4 月，7 月–10 月

下水前潛水長 Ali 先介紹潛點，下潛方式、路徑，和將會看到的生物

交通

　　目前從香港至馬爾代夫的直航班機，有國泰航空、香港航空，航程約 6 個半小時；亦可選搭新加坡航空，於新加坡轉機，去程約 8 小時；或乘坐 Air Asia 到吉隆坡，再轉飛斯里蘭卡的科倫坡，然後再乘坐斯里蘭卡航空往馬里 (Male)。

　　要穿梭馬爾代夫這島國，大多以內陸航班或船來代步，當地有一些水上飛機，為乘客提供快捷的交通服務。

　　更多有關馬爾代夫觀光、住宿、交通的資訊，可參考旅遊局網址

🌐 www.visitmaldives.com

把潛水 BCD 裏的空氣排走，身體隨地心吸力往下沉，這時候，能清楚聽到自己呼出的氣泡聲

夜潛

在馬代潛水，部分樂趣來自晚上，潛水員用強光照射水面來吸引浮遊生物，而浮遊生物又會吸引魔鬼魚，而魔鬼魚又吸引着眾多的潛水愛好者。有時候人們會在近水面位置看到魔鬼魚。

潛水是存在風險的運動，就算在任何良好的水域，跟隨一個良好、可信賴的 Dive Master 十分重要，令整個行程可以更安全、更放心。

海底繽紛　藍色水世界

馬爾代夫的藍綠海水如水晶般通透，海底世界同樣相當精彩，壯麗的珊瑚礁，色彩繽紛的魚兒，吸引了不少魔鬼魚到來暢游。

馬爾代夫群島的生態物種十分豐富、健康，有各種不同的魚類、珊瑚，多日的海底下潛，尤其在斷崖的位置，經常看到不同顏色的熱帶魚，例如 Butterfly Fish、Batfish、Pipefish、Bigeyes 等，有些更會結伴成群，像鯛魚 (Snappers)。

7 天旅程，共 20 多次的下潛，主要以船潛 (Boat Dive) 為主，範圍由 Ari Atoll North 到 Ari Atoll South 的珊瑚礁，亦有到 Vaavu Atoll 和 South Male Atoll。

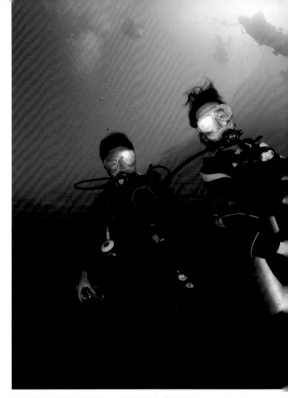

潛水存在風險的運動，應跟隨合適教練

鯛魚 (Snappers) 常以群組出現，魚身有幾條藍線，容易認出

鹿角珊瑚是常見的品種

色澤艷麗的珊瑚區為海底增添美色，活像一個人工水族箱

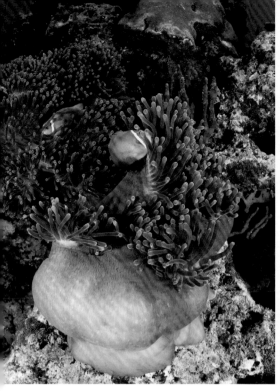

大斷層海底壯觀的海扇林 (Seafan)，是著名的海底奇觀

藏於色彩斑爛珊瑚內的小丑魚，當你用雙手在珊瑚塊上抹動，小丑魚即時閃開、躲進珊瑚內

引人注目的小蝦

潛水小知識

3 分鐘安全停

　　從原來下潛的深度，返回水面時，上升速度不能快過每分鐘 18 米，然後需停留在水底 5 米深位置，進行 3 分鐘靜止停留，這時船長會把船開到附近的位置來接回潛水員。

生物小教室

小丑魚、珊瑚擁共生

　　小丑魚跟珊瑚是「拍擋」，共同生活，互利共生。珊瑚靠小丑魚帶來的食物碎片來獲取營養，同時亦讓小丑魚清理觸手表面；而珊瑚又提供小丑魚一個棲息的地方。特別留意珊瑚外表含有毒刺細胞，小丑魚身上卻有一種特殊的黏液，可以抵抗毒性，保護自己

完結下潛後，從海底返回水面前，需要停留在水底 5 米深位置，進行 3 分鐘靜止停留

數量眾多的大眼紅魚 (Bigeyes) 喜愛以群組活動

大家都找到最有利的位置，舞動相機對準游動中的 Manta

巨物篇

海底下的驚喜　魔鬼魚同游

　　和不少潛水朋友談起在馬爾代夫潛水，不約而同會用上個「巨」字，原因是很多時都會碰到些大型動物，較幸運的是能跟「鯨鯊」遇上，感覺絕對是超正。

　　當來到廣闊的印度洋海域，很多潛點都有機會碰到一些大型的海洋生物，例如魔鬼魚、鯨鯊、鯊魚、綠海龜等，這是由於在公開海域的水流變化較大，流速亦較急促，每次下潛都充滿期待、盼望。

海底小教室

魔鬼魚

　　魔鬼魚 (Manta Ray) 有龐大的身軀，張開翅膀可達 7 米，重量有 2000 公斤；所需食物是細小的浮游生物，在口部兩側各有一個肉髻，當肉髻捲起，能把食物撥入口中。

　　活躍於太平洋、印度洋，會隨季節轉變，從幾處水道來回游動，因為有幾座稱為「清潔站」的礁石，那兒有很多清潔魚，會一口一口地清除依附在魔鬼魚身上的寄生蟲，協助清潔身體，所以在這些位置會經常發現魔鬼魚的蹤跡。

清潔魚依附在魔鬼魚身旁，為牠清潔身體

第 3 天，整天 3 個 Dive 的主菜都是 Manta Ray，俗稱「魔鬼魚」。它外形頗為駭人，但事實性情頗溫和，游泳姿態亦好優雅，牠們像是出色的舞蹈演員，透過動作吸引大家的注意力。

下潛點 Bodhu Hithi Thila，就是以觀看魔鬼魚而聞名，同一時段遇上 4–5 條魔鬼魚，在上方的位置不斷盤旋，看着有如大戰機般在我們頭頂飛過，真刺激！

近距離看到魔鬼魚拍着翅膀，越游近，心越怕

魔鬼魚拍着翅膀，游動方式既優美，亦迅速，只見這數條魔鬼魚不斷徘徊，沒有半點離開的意欲。我們待在這裏差不多 20 分鐘，為了可以欣賞魔鬼魚，又不會被水流沖走，這時候我們唯有捉緊地上的石頭，然後便舉起相機，對着游動中的魔鬼魚亂拍。

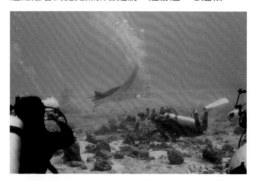

為免被強勁水流沖走，大家都捉緊地上的石頭

鯨鯊出沒・追逐高潮

第 4 天的目標，是世界上最大的魚類——鯨鯊（Whale Shark），可以有 20 米的身段（不過通常都只有 8 米左右），頭扁，口闊，以吸食浮游生物，一般只會單獨活動，游得好慢。

在潛水旅程中，船長扮演着極為重要的角色，原來船長之間會用無線電互通訊息，在何處有大型魚類出現，其他船隻便接報前往，所以能否看到大魚，船長絕對是關鍵。

準備等待目標出現

當日我們船長便是在收到通知的情況下，立即駛往目標位置；當時看到附近已有多隻潛水船停下，大班遊客已戴上面鏡、蛙鞋，正在追逐着水底的鯨鯊，由於鯨鯊只是在近上面處游動，所以船不能夠駛得太近。

近距離看鯨鯊

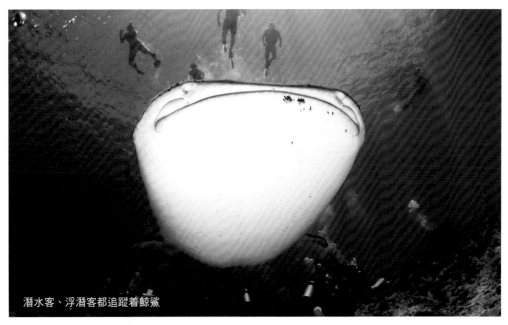

潛水客、浮潛客都追蹤着鯨鯊

　　此刻，大家似乎都被鯨鯊的出現深深吸引着，緊張心情迅即被推往高處；我們有的團友急不及待拾起相機，跳下水、游往人群的方向；而有的就跳上小船，把我們送去較接近的位置。船夫把我們停在鯨鯊正上方，在牠上面近距離地望到，好興奮啊！當我從小船跌入海裏，真的嚇了一跳，向下一望，原來鯨鯊就在身下面，心想如果是鯊魚便麻煩了。

　　在此和鯨鯊一起，用最簡單、直接的方式來浮潛，便足可近距離看到鯨鯊在水中的動態，邊踢水追趕上目標，絕對是畢生難忘！

安全事項

　　在公開水域的水流變化大，容易受天氣影響，遇上天氣狀況不佳、風浪太大時，潛水長會決定是否下潛，一切以安全為先。

　　在某些水域，通常鯊魚出沒的位置，海流都較強勁，而 reef hock 就是當遇到強勁水流時，用來鉤住就近礁岩，作定點停留，以防被沖到老遠的地方，尤其適宜想停留在固定位置上。

水底用 Hook 扣住石頭來固定位置

Sunset Queen

藍天白雲，海天一色，深深體會甚麼叫做渡假天堂。

船上篇

到馬爾代夫旅遊，大多以渡假村住宿為主，旅遊雜誌亦不時介紹世界知名的極品 Resort 渡假村，就算以套餐或報團的價錢，最低消費每晚也要幾千元，有些更要上萬元。

我們這次行程主要目的是潛水，因此船宿 (Liveaboard) 是最適合的方式，食、住、潛都在船上。根據特定的行程，船長跟着順時針的方向走，傍晚停近珊瑚礁，早上便到附近的位置下潛；晚上在大海的搖籃中，聽着柔和的海浪聲入睡，充滿大自然的感覺。

郵艇是樂土　幸福一直沒離開過

我們這次船宿的郵艇"Sunset Queen"，是馬爾代夫其中一艘註冊的豪華遊艇；郵艇的設施齊全，船內的空間充足，中央有大廳，除了是用餐的地方，大家平日亦會聚集聊天，分享潛水時的經歷，是大家彼此交流、認識的地方。

郵艇的甲板上設有"Jacuzz"，供客人邊浸浴、邊曬太陽，另外放有舒適的木橙，除了可以曬太陽外，黃昏時亦可欣賞日落景色、吹海風。

Sunset Queen 基本資料

呎碼： 長 30 米；闊 8 米
容量： 17Pax
住所： 6 間雙人房間、2 間雙人套房和 1 間單人房；房艙全部冷氣開放。
設施： 電視休息室、客輪之上層甲板設露天 Jacuzz、桌遊、潛水、衝浪運動、乘船遊覽等。

甲板上享用開放式 Jacuzz，水柱的力度充足，邊浸邊聊，超正！

海釣之樂趣　魚獲大滿足

在整晚的海釣，團友中只有 3 人有漁獲，我便是其中一位幸運兒，雖然上釣的是條 Barracuda，不能吃，但足以令我興奮不已，感到有種講不出的滿足感，當中最開心一定是 Pinky，皆因她釣到條東星斑，成為當晚的「幸運兒」，令人十分羨慕。

即釣，即切，即享用，感覺超正！

日落篇

黃金日落　墜入雲海中

午睡彷彿成為大家的習慣，一覺醒來便到日落時分，我們便會聚集在甲板，欣賞迷人的日落美景。

遠看無窮無盡的海面水平線，遠眺最後一道陽光，安詳地沉醉在印度洋裏，鮮豔的橘紅色夕陽，將雲海染成同樣的橘紅色，然後太陽慢慢從刺眼的強光，變為柔和的橙黃色，把整個天空染成一片金黃，最後在印度洋上慢慢消失。

所謂「偷得浮生半日閒」，也不過如此。

夕陽把一切都染成橘紅色

我們嘗試從沙島的一端步往盡頭

登陸篇

赤足踏進海洋中心的世外桃源

假如你嚮往純淨的海水，那麼馬爾代夫必然是你要尋找的天堂。小島中央是綠色，四周是白色，近島的海水藍是漸變的，有淺藍、水藍、深藍，在海洋裏暢泳，忘掉時間、忘掉工作、忘掉煩惱，盡情的吃喝玩樂，絕對是人生最大享受，夫復何求？

赤足踏進幼細的白沙灘上，真正感受馬爾代夫的體溫，大家都情不自禁的投奔水世界。

有比馬代更靚的地方？

投奔水世界

海上沙灘，有時候在退潮才浮現出來，乳白色的沙灘，跟藍綠色的海洋，讓大家瞭解何謂「海天一色」。

望到離岸不太遠，沙灘邊水位淺，Tom 忍不住游過去，嘗試從沙島的一端步往盡頭，而我亦隨即加入，原來游了一會就到地了，於是一步一步行上岸，我們慢慢沿着岸，從島的其中一端漫步到另一端，目標向着遠處的渡假勝地走，好有偷渡感覺。

在陽光下伴隨着海浪走，感覺很舒服，這刻完全跟自然融在一起。

感受回歸慢生活的模式

香港人習慣急速的社會節奏，都市人彷彿變成時間的奴隸。

潛水是慢生活典型的典範，令時間、腳步在適當時候慢下來，讓心靈得以平靜、生活取得平衡。

潛水旅行是一種消閒的旅遊方式，每天安排的活動，主要是早、午 3 至 4 次的下潛，黃昏看日落，晚餐後在船上望星、吹海風，享受寧靜的大自然。

這天晚上來了次特別的沙灘燭光晚餐

地點：小島某一角

食物：BBQ 燒烤

環境：星空背景、海浪聲、浪漫蠟燭，只是把燭光吹掉，便可望到天空上數之不盡的星星

慶祝事項：Sorphy 第 100 次下潛

西班牙

征戰 西班牙 山地馬拉松賽

資深跑步編輯 Amby Burfoot 曾提出，跑步想跑得好，就必須嘗試山坡跑，賽跑時既可跟別人鬥速度，挑戰難度，同時亦能穿梭古老小鎮的小巷，可以飽覽大自然的美景，夫復何求？

西班牙舉辦的山地馬拉松賽事 "Trail Catllaras Spain Marathon"，雖沒 UTMB 般具規模，每年參與跑手大概只有數百名，其中不少都是賽事多年的常客，彷彿成為跑手們年度聚會。從巴塞隆納開車約一小時，便來到賽事起點的小鎮 La Pobla de Lillet。

整段 51 公里的路程，要克服陽光直曬的高溫、上落差達 3,500 米、斜度高的難關，不單要具備超強的體力、耐力，還要無比的意志、堅毅，才有望能成功挑戰這艱辛的比賽。參賽者除可選擇這超長距離外，亦可參加較短的 Express Route17 公里。

La Pobla de Lillet 小鎮

比賽前夕小鎮又再熱鬧起來

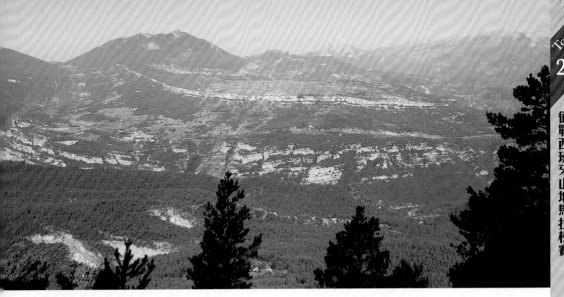

西班牙小鎮 La Pobla de Lillet

賽事簡介

　　每年 7 月的最後一個星期天，在西班牙小鎮 La Pobla de Lillet，均會舉辦 Trail Catllaras Marathon 山地馬拉松賽，最長、最艱辛的路程要算是 51 公里。

　　大會為了照顧不同能力的選手，提供 3 種距離，包括最長的 Ultra（實際為 51 公里，攀升 3,500 米）、Trail（實際為 27 公里，攀升 1,700 米）、Express（實際為 17 公里，攀升 1,000 米），不同項目有各自的起步時間和路程。

　　Ultra 賽程需要跨越 5 座高山，另外兩項賽程只需上一座山，適合普通跑手參加。

賽事起步點

路線介紹

　　從 La Pobla de Lillet 出發，離開小鎮後上山，往南跑，經過 Serra del Catllaras，14 公里到 Sant Julia de Cerdanyola，然後 30 公里到 La Nou del Bergueda，往後要跨過最斜的一座山；從 30 公里開始上，3 公里到達 Sobrepuny（海拔高 1,653 米）；之後有段下斜，再於 Sant Roma de la Clusa 直上，到達賽事最高點 El Pedro（海拔高 1,675 米）；沿下山斜路返回終點，全程 51 公里。

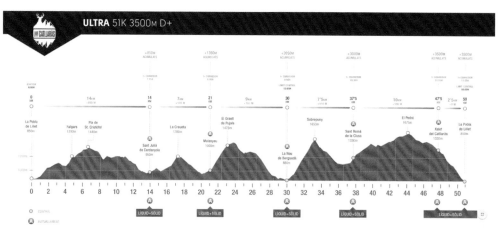

海拔攀升圖

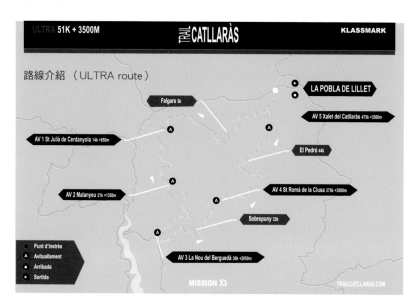

山地馬拉松簡介

日　　期：7 月 29 日，今年起改為每年 5 月中舉辦

起跑時間：視乎參賽距離
上午 6:00 (Ultra)、上午 8:00 (Trail)、上午 8:30 (Express)

時　　限：晚上 6:00

報 名 費：早鳥優惠報名分兩階段進行，可在網上報名和繳費，以 Ultre 距離為例，
早鳥優惠報名費（8/5 前）為 55 €（折合港幣 520 元）；之後為 60 €，
不接受即場報名；Trail 距離報名費為 35 €；Express 距離報名費為 25 €

比賽相片：🌐 www.facebook.com/Catllaras　　🌐 www.catllaras.com

小朋友齊集起跑線，準備競逐前列位置　　　　賽事中心領取比賽物資

非一般的比賽

這賽事已漸發展成小鎮年度的節日，平日人跡罕至的小鎮，跑手們在比賽前一天到達，先到賽事中心取號碼布，收集最新比賽資訊，然後嘆杯啤酒、敘舊，賽前互相交流訓練的心得。

除了跑手參與，大會還會照顧跑手的小朋友，在賽事前一晚，大會特意安排節目，讓小朋友有機會在賽道上競賽，路程是在鎮內繞一圈，穿梭於小鎮街道，雖然路程只有幾百米，但眼看全條大街小朋友拼命往前大步跑，途人為小朋友打氣，場面超有趣，大會亦準備了豐富的禮物，可謂皆大歡喜。

支援站食物任取

大會在沿路設置支援站（Support Station），大約每 10 公里，提供清水、運動飲料、小食、香蕉、能量棒、可樂等，數量、種類都十分足夠，跑手們對大會提供的支援很滿意。

工作人員一切從心出發，為方便跑手提取、進食補給品，一切香蕉、能量棒、生果都被切成小片，令跑手更容易進食，吃過東西後都表示感激。

補給食物全部被切成小塊，方便跑手進食

沿途經過村莊的支援站，經過時途人不斷大喊"Keep Going"，心情又再次振奮起來，有時聽到他們從斜路頂為自己打氣，本來是走路行上斜的，都改為跑快幾步。作為參加者，無不被他們的熱情、真誠所感動，而繼續跑未完的路。

賽事三大難度 挑戰跑手極限

上落坡斜度甚高 中途腳抽筋

賽事起點位於海拔 800 米，雖然最高點在千六米，但運動員需跨越 5 座山頭，每次往上攀升數百米，差不多全程都是上坡和落坡路段，不論快慢，都會感到呼吸異常急速。特別在賽事中段 30 公里後的一段，斜度最高，最考驗跑手腳力，雙腿無太多機會放鬆，因此不時看到跑手在中途停下來，拉拉筋再跑。

上山路段不時有人抽筋，需要停下來拉筋

午後高溫 烈日直曬

正午過後，亦即賽事的後半程，開始出猛太陽，烈日的照射對跑手來說，是一個非常大的考驗，有中暑的可能。強光直射雙眼，加上被汗水刺得睜不開眼，雙眼模糊到幾乎打不開，唯有間中用水濕臉。高溫同樣使人很難熬，亦令人容易中暑，在高溫天氣下還要捱上山實在是難頂，唯有不斷用水降溫，這確是一段艱辛的路段。

感受到陽光的猛烈

不只用腳跑 還要用手爬

有某些路段，不單要求跑手用腳跑，還得用雙手捉着繩往上爬，像平時往山澗上游行，有時要大踏步，令肌肉更繃緊。

要用手爬的路段

賽事過程

頭 20 公里：力氣夠 速度高！

起跑前半小時，運動員經已在起步點附近聚集，大會司儀亦把握時間訪問實力較強的選手，一眾大熱的選手逐一被點名，事實上憑往績都大概知道誰是賽事的大熱門。我或許是比賽中最輕鬆的人，皆因賽前沒怎樣鍛煉，雖然想着應該多做點垂直訓練、上坡訓練……但畢竟理想跟現實有很大出入，內心已不再想着自己的不足，接受

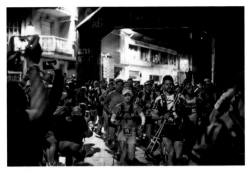

起步前找個有利的前排位置，恐怕是常識　　小鎮補給站

現狀，享受過程，順着身體狀況去調節速度。

開跑槍聲一響，所有跑手隨即起動，頭段兩公里路，在小鎮狹窄街道上跑，令人充滿壓迫感，不敢慢下來。跑了不久便離開市區，進入郊外地帶，由於這刻仍是黑夜，跑手們都掛上頭燈。

主要於山腳下草原和山嶺的泥路，上坡比下坡多，起伏較大，所以在頭段都以較保守速度進行，那時候我拍着一班本地跑手走。

中段：超長命斜　真正考驗腳力

過了 20 公里，坡段斜度更大，雙腳開始有點乏力；選手亦不斷從後趕上，我想必定是頭段開得快，消耗不少體力，這刻真想快到平路，讓雙腳稍為放鬆。

里程牌讓人清楚確實位置

整場比賽的爬坡不斷，適合跑步的部分很少，無論是再陡峭、再艱苦的爬坡路，都要採用「輕柔」的步伐，要善用腳踝的靈活性。不管是上、下坡路段，跑得輕鬆是最重要。

來到上坡位，本來以為和其他選手一齊行上坡，速度也不會差太遠，怎料他們全部揮出行山杖，只有我用雙腿走，感覺完全比下去，其他人都以行山杖作輔助上山，歐美跑手慣用行山杖，在上山路段功效顯著，這樣的打擊完全使我的自信心盡失，好像讓他們一隻腳跑。

山地馬拉松要求跑手，除了要應付不同斜度的上落坡，還要應付不同狀況的越野路段，其中有些位置，跑手需用雙手捉繩往上爬，具相當平衡能力才可順利過關。由於只得一條爬山繩，跑手們一個跟隨一個，想再快點過頭都很困難。

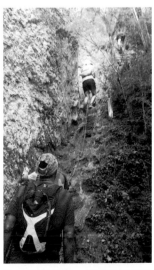

跑手們排着隊，用雙手捉繩往上爬

221

過了 30 公里，面前的支援站，彷彿變得越來越遠，陽光開始照耀大地，溫度逐漸提升，感覺越跑越辛苦；最不希望發生的事情亦出現了，雙腿輪流出現「作抽」，這刻可以做的只有兩件事情：再放鬆點跑，動作要細，不能再用力拉動雙腿；在適當時間「壓腿」，最好在補給站，邊吃邊拉筋，讓雙腿小休片刻。

尾段：最後一個山頭

剩餘的路段，雙腿依然感到極度崩緊，不時出現抽筋，最難捱的往往是上大斜坡，沒半點空檔讓雙腳放鬆，唯有在跑上斜坡時，邊行邊停下拍照。

當時的速度已不能再跟前段相比，連一小時 10 公里的目標都變得越來越渺茫，和頭段跑在感覺上出現很大的落差，這刻只能堅持着，默默地走每一步，期望能平安返抵終點。

唯有在落山路、平路，以往是自己的強項，所以往往能加快速度，好不容易才走到賽事的最高處，再一次眺望遠方的山勢，接着便順勢下山。

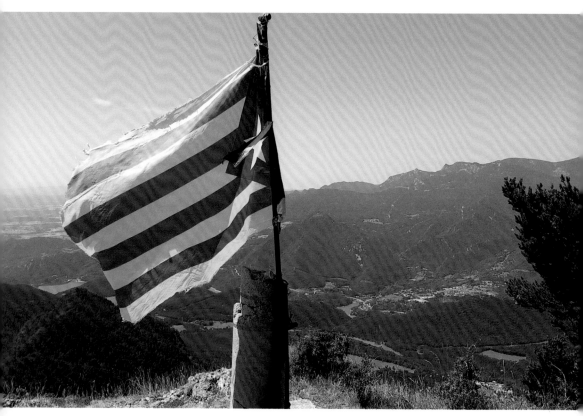

最高點 El Pedro（1675 米），我要跑下去！

自然風光優美　眼內浮現漂亮圖畫

　　當你跑步的時候，同時飽覽沿途風光，在山腰、雲霧繚繞的地帶，少了許多車水馬龍，再不會聞到廢氣，蟲鳴鳥叫的旋律令人更為開闊，充滿大自然氣色；林蔭路跑，在廣闊的山林、鬼斧神工打造出的天然峽谷作賽，絕對是另一種享受。

　　過了最高點，所有上坡終於完結，感覺是放鬆了，比賽過了 6 個多小時，只有不足 10 公里，腦裏要求自己不可鬆懈，在稍斜的坡位才行幾步，平路都儘量邁步向前跑，最後終於遠遠望到終點的小鎮，又再一次邁步加速。

　　再次進入城鎮，距離衝線幾百米，跑進狹窄的小巷，穿梭於其中，在旁的觀眾不斷鼓舞，感受到現場的氣氛，最終順利衝終點。

住宿推介

　　比賽期間，會有大批跑手湧入小鎮，要有心理準備住較遠的地方，而我們入住的 Hostal Santuari de Paller，位置稍為偏遠，在半山之上，但外型吸引，房間舒適，裏面還有一所小教堂，因此值得推介。⊕ http://santuaridepaller.com

上山前最後一個支援站

跑手們間中也會停下，欣賞壯麗的自然美景

大屋裏有所小教堂

好動旅程
運動全世界

作者
何海濤

責任編輯
Eva Lam、Wing Li、Karen Yim

美術設計
Carol Fung

出版者
萬里機構出版有限公司
香港鰂魚涌英皇道1065號東達中心1305室
電話：2564 7511
傳真：2565 5539
電郵：info@wanlibk.com
網址：http://www.wanlibk.com
　　　http://www.facebook.com/wanlibk

發行者
香港聯合書刊物流有限公司
香港新界大埔汀麗路36號
中華商務印刷大廈3字樓
電話：（852）2150 2100
傳真：（852）2407 3062
電郵：info@suplogistics.com.hk

承印者
中華商務彩色印刷有限公司
香港新界大埔汀麗路36號

出版日期
二零一九年七月第一次印刷